T0327932

AFRO-CUBA

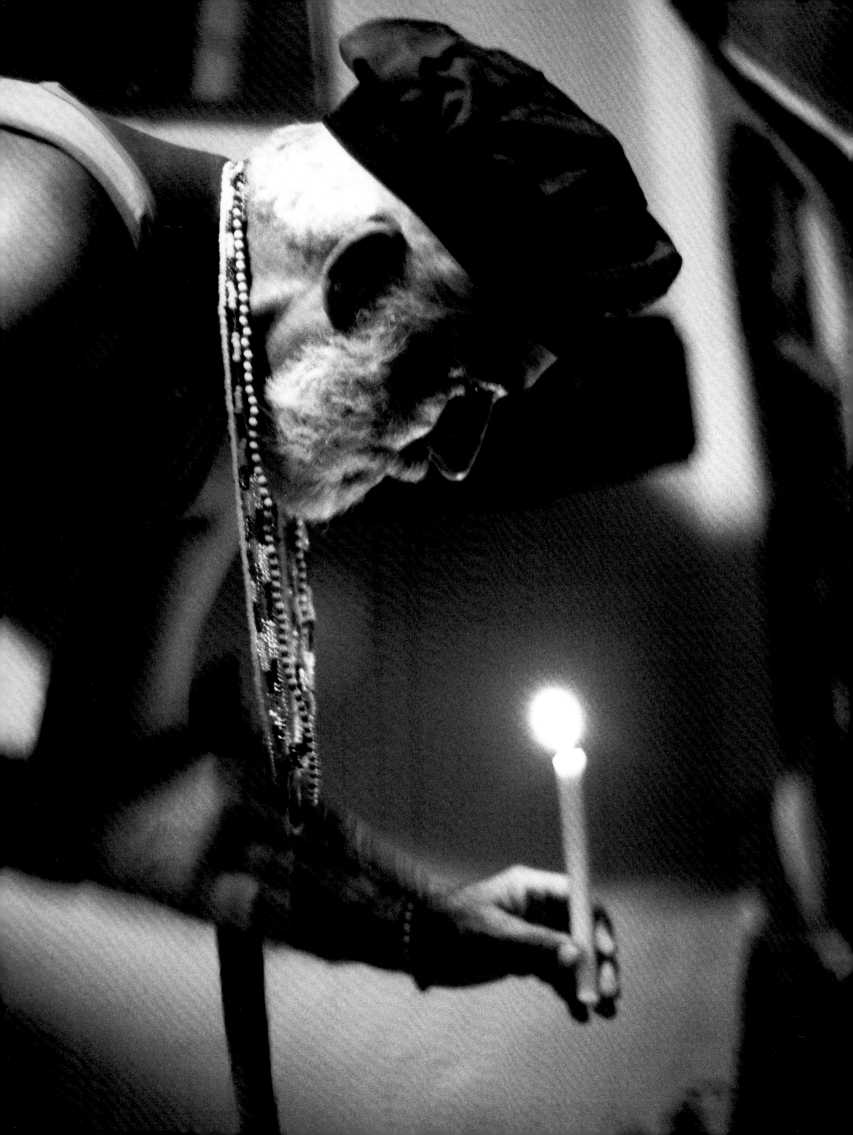

Anthony Caronia

AFRO-CUBA

Mystik und Magie
der afro-kubanischen Religion

Mystery and Magic
of Afro-Cuban Spirituality

Benteli

© 2010 by Benteli Verlags AG, Bern-Sulgen-Zürich
© Fotografien by Anthony Caronia; www.anthonycaronia.com
© Texte/Texts by Anthony Caronia and Ania Rodriguez

Die originalen Silbergelatineprints wurden von
Rolando und Eugenio Corsetti
(Laboratorio Fotografico Corsetti, Rom) hergestellt.

The Original silver gelatin prints were produced by
Rolando und Eugenio Corsetti
(Laboratorio Fotografico Corsetti, Rome)

Gestaltung/Graphica design
Arturo Andreani, Bern

Übersetzung/Translation from English into German:
Angelika Franz, München

Lektorat und Korrektorat/Editing and proof reading
Cornelia Mechler, Benteli Verlag, Sulgen

Fotolithografie/Photolithography
Fotosatz Schmidt + Co. KG, Weinstadt (DE)

Druck und Bindung/Printing and Binding
Kösel GmbH & Co. KG, Altusried/Krugzell (D)

ISBN 978–3–7165–1624-9

BENTELI Verlags AG
Bern – Sulgen – Zürich
www.benteli.ch

6

Far Beyond Common Sense

I was not afraid of the altars. I adored them.
I was in love: I sensed the odors, and I loved them.
My PADRINO *protected me …*

Faith cannot be overcome. Those who have it never lose it. They seek instead to safeguard it in an appropriate place. That can be in reason, action, or emotion.

To have faith also means not to forget where we come from or where we are going. It means knowing where our house of birth and departure is, and having a vague idea of where we want to go.

This is a photographic account of faith and courage. It uses an element that we can only know intimately but about which we know almost nothing. The reader must be thinking, "It doesn't seem to make any sense." It really doesn't, because it is feeling in its purest form.

Anthony Caronia was born in Italy and lived in England, Malta, Saudi Arabia, Qatar, the United States, Mexico, and Cuba before settling in Brazil. His life has been a series of voyages, a never ending encounter with many distinct faces captured by an ever more refined lens. It has also been a continuous search that began at the young age of 12 when he recognized his Africanism.

The son of a Sicilian father and an American-Bulgarian mother, Anthony has a white complexion, blue eyes and light-brown hair. His soul, however, is black, of African origin. Is this a matter of faith or of profound wisdom that transcends reason?

This is an invitation to reflect on the photographic narrative of this book. It is a window that Anthony has opened into the four years he spent among the never before revealed mysteries of Cuban spiritual magic.

Weit jenseits des gesunden Menschenverstandes

Ich fürchtete mich nicht vor den Altären.
Ich bewunderte sie. Ich war verliebt:
Ich nahm die Gerüche war und liebte sie.
Mein PADRINO *beschützte mich …*

Ein Glaube kann nicht bezwungen werden. Diejenigen, die einen haben, werden ihn niemals verlieren. Sie werden vielmehr danach streben, ihn an einem angemessenen Ort zu bewahren – sei es im Verstand, im Handeln oder im Gefühl.

Einen Glauben zu haben, bedeutet auch, nicht zu vergessen, woher wir kommen und wohin wir gehen. Zu wissen, wo unser Geburtshaus steht und von wo wir aufbrechen, sowie eine ungefähre Vorstellung davon zu haben, wohin wir gehen möchten.

Dies ist eine fotografische Darstellung von Glauben und Mut. Sie bedient sich eines Elements, das wir nur genau kennen können, über das wir aber so gut wie nichts wissen. Der Leser muss sich denken: «Das macht eigentlich überhaupt keinen Sinn.» Und es macht auch keinen, da es sich um ein Gefühl in seiner reinsten Ausprägung handelt.

Anthony Caronia, geboren in Italien, lebte in England, auf Malta, in Saudi-Arabien, Qatar, den USA, in Mexiko und auf Kuba, bevor er sich in Brasilien niederliess. Sein Leben besteht aus einer Abfolge von Reisen, aus einer nicht enden wollenden Begegnung mit charakteristischen Gesichtern, die mit immer besseren Objektiven eingefangen werden. Es ist aber auch eine nie abgeschlossene Suche, die im zarten Alter von zwölf Jahren begann, als er seine Vorliebe für die afrikanische Kultur entdeckte.

Als Sohn eines sizilianischen Vaters und einer amerikanisch-bulgarischen Mutter hat Anthony weissen Teint, blaue Augen und hellbraunes Haar. Seine Seele ist jedoch schwarz und hat afrikanische Wurzeln. Hat das mit Glauben oder mit tieferer Weisheit zu tun, die über den Verstand hinausgeht?

Dies ist eine Einladung, über die fotografische Erzählweise des Buches nachzudenken. Anthony hat hiermit ein Fenster geöffnet, das Einblick gewährt in noch nie zuvor offenbarte Geheimnisse der kubanischen spirituellen Magie, die ihn während seines vierjährigen Aufenthaltes dort umgeben hat.

My fascination with the African world began when I was twelve. Back then I wasn't interested in Cuba; my interest lay in black Africa.

I was living in Riyadh, Saudi Arabia, with my father. A Sicilian architect and painter, he invited me to come along when he was commissioned to work in Saudi Arabia and I accepted. By then, I had already lived with my mother in England, and at a boarding school in Malta.

Much of my father's time was spent working at the Arab construction sites while I spent the majority of the time with a group of women from Eritrea who took turns as babysitters, housemaids and work assistants. I enjoyed being with them and becoming part of their private universe – their incense, their stories, the food they served with their hands. I don't know what generated in that boy the feeling that he was as African as those women, but I remember it felt very good to belong to that group.

My mother, an American/Bulgarian, is an atheist. My father had been raised a catholic but he did not practice. Fortunately, they didn't force me to follow any religion. When I was a child the best schools in Rome were catholic, but I was never able to fit in any of them and did not like them. So I was educated in international schools.

After Saudi Arabia we returned to Italy, but only for a short time. A few years later, we again moved to another Arab country, Qatar. I was fifteen, and my fascination with spirituality increased. Like many teenagers at the time, I had Carlos Castaneda's books at my bedside.

Africa still fascinated me. My father was an admirer of photography and collected books with photographs from all over the world. We had several volumes on Africa, for which I felt a true passion. I dreamed that one day I would live in Africa among its people. I felt a strong attraction to black culture, an inexplicable connection. Past lives? I did not know. At fifteen, I was only able to feel intensely.

My Africanism grew stronger with the years. It started to make sense to me when, as an adult, I traveled to Brazil with a girlfriend. She took me to a CANDOMBLE ceremony in the outskirts of Rio de Janeiro where something very powerful happened to me.

I remember very clearly that as soon as I arrived I recognized the entire place. It was my first time in a TERREIRO DE CANDOMBLE, but the rituals, the smells, the chanting were all very familiar. I felt very much at ease. And even more surprising: the Brazilian PAI-DE-SANTO offered me his room. "You have a very special condition," he said and went to sleep somewhere else.

I went through many cleansing ceremonies and attended many sessions. They were always very, very powerful. I was not possessed, but I sensed the possibility that I could become possessed. In Cuba, years later, I discovered that my spiritual guardians had been protecting me. But back then, I only frequently had the feeling that something was approaching.

This experience in Brazil opened up a flood of memories and guided my path during the following years. I felt as though I had been in those places before, that I had already done those practices. It was all very vivid to me. I later met with spiritualists who confirmed that I had been a warlock in Brazil and had dealings with sorcery in past lives.

I was not afraid. I was invaded by a powerful feeling. It was like meeting my past.

When I returned home, I was introduced to the work of Pierre Verger (ORIXÁS), a great master who I greatly admired. My first thought was "This is a book I have to make".

This was the birth of my first photography project on African religious cults. At that time, I had the support of Beatriz Nascimento, a Brazilian historian and activist with a profound knowledge of Brazil's black culture. I was then living in New York, and I returned to the city with this project firmly in mind. I planned to finish some prior professional commitments and return immediately to Brazil to start work on the new book.

But an unfortunate event put an end to the project. Beatriz's death forced me to start over and search for new contacts.

It was then that I was invited to work on a photo assignment in Playa del Carmen, Mexico. The connection I needed materialized shortly after my arrival. In a half-hour conversa-

Meine grosse Faszination für die afrikanische Kultur begann, als ich zwölf Jahre alt war. Doch damals interessierte mich nicht Kuba, sondern Schwarzafrika. Ich lebte bei meinem Vater, einem Architekten und Maler, in Riad, Saudi-Arabien. Denn als er einen Auftrag aus Saudi-Arabien erhielt, fragte er mich, ob ich mitkommen wolle, und ich sagte Ja. Zu der Zeit hatte ich schon in England bei meiner Mutter gelebt und ein Internat auf Malta besucht.

Die Arbeit auf den Baustellen in Saudi-Arabien nahm meinen Vater stark in Anspruch, und so verbrachte ich die meiste Zeit mit einigen Frauen aus Eritrea, die sich als Kinder- und Dienstmädchen sowie als Arbeitshilfen abwechselten. Ich fand es schön, von ihnen umgeben und Teil ihrer eigenen Welt zu sein – mit ihrem Räucherwerk, ihren Geschichten und dem Essen, das sie mit den Händen verteilten. Ich weiss nicht, was den Jungen von damals dazu gebracht hatte, anzunehmen, er sei ebenso afrikanisch wie die Frauen, aber ich erinnere mich, dass ich es sehr genossen habe, zu dieser Gruppe zu gehören.

Meine Mutter ist amerikanisch-bulgarischer Herkunft und Atheistin, und mein Vater wurde zwar katholisch erzogen, war aber kein praktizierender Christ. Glücklicherweise hat keiner von beiden mich je gezwungen, irgendeiner Religion anzugehören. Damals in Rom waren die besten Schulen die katholischen, aber ich konnte mich in keine von ihnen einfügen und mochte sie nicht. Ich besuchte deshalb internationale Schulen.

Von Saudi-Arabien aus kehrten wird nach Italien zurück, aber nur für kurze Zeit. Denn einige Jahre später zogen wir bereits wieder in ein arabisches Land, dieses Mal nach Qatar. Ich war 15, und meine Begeisterung für Spiritualität wurde immer grösser. Wie bei den meisten Teenagern dieser Zeit lag auch bei mir Carlos Castanedas Buch neben meinem Bett.

Afrika faszinierte mich nach wie vor. Mein Vater liebte die Fotografie und sammelte Bildbände über alle Regionen der Erde. Wir hatten auch einige Bände über Afrika, für das ich eine wahre Leidenschaft empfand. Ich träumte davon, eines Tages in Afrika unter Afrikanern zu leben. Die Kultur der Schwarzen zog mich stark an, ich fühlte eine unerklärliche Verbundenheit mit ihr. Frühere Leben? Ich wusste es nicht. Mit 15 konnte ich einfach nur intensiv fühlen.

Mein Faible für alles, was mit Afrika zu tun hat, wurde mit den Jahren immer stärker. Aber erst als Erwachsener, als ich mit einer Freundin nach Brasilien reiste und sie mich zu einer CANDOMBLÉ-Zeremonie am Stadtrand von Rio de Janeiro mitnahm, begann ich, darin einen tieferen Sinn zu erkennen. Denn dort hatte ich ein einschneidendes Erlebnis.

Ich erinnere mich noch genau daran, wie ich an dem Ort ankam und alles sofort wiedererkannte. Ich war zum ersten Mal an einem TERREIRO DE CANDOMBLÉ, doch die Rituale, Gerüche und Gesänge war mir sehr vertraut. Ich fühlte mich überaus wohl. Und etwas sehr Erstaunliches geschah: Der brasilianische PAI DE SANTO bot mir seinen Raum an. «Du hast eine ganz besondere Anlage», sagte er und legte sich woanders schlafen.

Ich unterzog mich vielen Reinigungsritualen und nahm an vielen Sessionen teil. Sie waren stets sehr kraftvoll und packend. Ich wurde zwar nicht besessen, aber ich hielt es für möglich, es zu werden. Jahre später fand ich auf Kuba heraus, dass meine spirituellen Beschützer auf mich aufgepasst hatten. Doch damals fühlte ich nur ziemlich oft, dass sich mir etwas näherte.

Dieses Erlebnis in Brasilien rief in mir eine Flut an Erinnerungen hervor und wies mir in den folgenden Jahren den Weg. Mir kam es so vor, als ob ich an solchen Orten schon früher einmal gewesen sei, als habe ich diese Praktiken bereits durchlaufen. All das war sehr lebendig in mir. Später sollte ich Spiritualisten treffen, die bestätigten, dass ich in Brasilien ein Hexer gewesen war und mich in früheren Leben mit Hexerei beschäftigt hatte.

Ich empfand keinerlei Angst, vielmehr Kraft und Stärke. Es war wie eine Begegnung mit meiner Vergangenheit.

Als ich in die Stadt zurückkam, stiess ich auf die Arbeit von Pierre Verger (ORIXÁS, 1951), einen grossen Meister, den ich sehr bewunderte. Ich dachte: «So ein Buch muss ich machen.»

Das war der Anfang meines ersten Fotoprojekts über afrikanische religiöse Kulte. Zu diesem Zeitpunkt hatte ich die Unterstützung von Beatriz Nascimento, einer brasilianischen Historikerin und Aktivistin mit einem grossen Wissen über die Kultur der Schwarzen in ihrem Land. Ich lebte gerade in New York und kehrte mit dem Plan zu diesem Projekt nach Hause zurück. Ich wollte noch einige berufliche Verpflichtungen erfüllen und dann sofort wieder nach Brasilien reisen, um die Arbeit an dem neuen Buch aufzunehmen.

tion with an Italian I was told: "You must come to Cuba with me". And so I did.

My new friend lived in Cuba where he owned a small restaurant. When I arrived in Havana I had the same feeling that I had experienced in Brazil, only stronger. It was another meeting with my past. If in Brazil I recognized myself, in Cuba I recognized the path I needed to follow.

My Brazilian book project was abandoned. In just a few days, I went back to Mexico and then to New York, bringing that chapter of my life to a close. I placed a few belongings in storage and returned to Cuba, where I lived for the next four years.

In 1996, foreigners were not permitted to work in Cuba, so I would go to Mexico to earn the money I needed to support myself on the island. I would spend a month in Playa del Carmen freelancing for magazines or working in tourism. I would do anything to raise money. Then I would leave for Cuba and stay there until I ran out of cash, which was usually in a few months. While in Cuba I lived in Havana, but I took photographs all over the island: Camaguey, Trinidad, Santiago de Cuba, and Matanzas.

I was introduced to Lázaro Alfonso, a SANTERO. When I told him about my book project, Lázaro thought about it and then gave his approval. This great man became my master, my Padrino, and my spiritual guide. With him, I had my initiation in PALO MAYOMBE and became a dedicated PALERO.

Lázaro is from the Jesus Maria neighborhood, which is home to a very active afro-religious community in Havana. He is married, has children, and a beautiful family. They received me with open arms.

My life was simple, but it had an intensity I had never experienced before. I found a place near Lázaro's home and I would wake up early and go to my PADRINO's house, where I would stay the entire day. He would teach me all that I was required and allowed to learn. At first I learned at his altar, but I later set up my own. He first invited me to attend ceremonies, and as time passed I became a participant. I performed chicken sacrifices, and I learned the MAYOMBE language used to conduct ceremonies.

As time passed, my PADRINO realized that my interest transcended photography and was genuine and profoundly spiritual. After that, he trusted me completely.
In Cuba, the rituals and religious ceremonies of SANTEROS and PALEROS take place in their own homes. The location of the altars depends on the financial circumstances of the practitioner. They can be found in private rooms especially reserved for religious purposes and frequented by AHIJADOS (GODCHILDREN) and disciples, or they can be in the living room, beside a refrigerator or a TV. Regardless of their location, they emanate an amazing energy.

Because of the cost, the clothing used in the ceremonies is very simple. The religious practice itself is very in tune with the earth, very instinctive. It is simple and follows the needs of the practitioner. The altars, however, are invariably very bright, colorful and full of flowers. I always felt a very powerful connection when I stood in front of an altar. They were humble but full of love and compassion. This is where their power resides.

Doch ein tragisches Ereignis bereitete dem Projekt ein vorzeitiges Ende. Der Tod von Beatriz zwang mich, von vorne zu beginnen und neue Kontakte herzustellen.

Damals erhielt ich die Gelegenheit zu einem Fotoauftrag in Playa Del Carmen, Mexiko. Kurz nach meiner Ankunft entstand dort genau der Kontakt, den ich benötigte. Ein Italiener sagte während eines halbstündigen Gesprächs zu mir: «Du musst mit mir nach Kuba kommen.» Und das machte ich.

Mein neuer Freund lebte auf Kuba, wo er ein kleines Restaurant besass. Als ich in Havanna eintraf, überkam mich das gleiche Gefühl wie in Brasilien, nur noch stärker. Es war eine weitere Begegnung mit meiner Vergangenheit. Hatte ich mich in Brasilien selbst wiedererkannt, so erkannte ich auf Kuba den Weg, den ich gehen musste.

Das in Brasilien geplante Buchprojekt wurde aufgegeben. Nur einige Tage später reiste ich ab, zuerst nach Mexiko und dann nach New York, um dieses Kapitel meines Lebens zu beenden. Ich deponierte einige wenige Habseligkeiten und kehrte nach Kuba zurück, wo ich die nächsten vier Jahre leben sollte.

Da 1996 Ausländer auf Kuba keine Arbeitserlaubnis bekamen, hatte ich vor, in Mexiko die nötigen Mittel für ein Leben auf der Insel zu verdienen. Ich wollte einen Monat in Playa Del Carmen verbringen und dort freiberuflich für Zeitschriften und in der Tourismusbranche arbeiten; ich hätte jegliche Arbeit angenommen, um Geld anzusparen. Dann wollte ich nach Kuba zurückzukehren und dort so lange bleiben, bis mir das Geld ausging, was auch meist innerhalb von wenigen Monaten der Fall war. Ich wohnte zwar in Havanna, fotografierte aber meistens ausserhalb der Hauptstadt in Camagüey, Trinidad, Santiago de Cuba, Baracoa und Matanzas.

Ich wurde mit Lazaro Alfonso, einem SANTERO, bekannt gemacht. Ich erzählte ihm von meinem Buchprojekt. Lazaro überlegte einen Moment und hiess schliesslich die Idee für gut. Dieser grosse Mann wurde mein Lehrmeister, mein PADRINO, (Pate) und mein spiritueller Führer. Er initiierte mich im Kult PALO MAYOMBE, und ich wurde ein geweihter PALERO.

Lazaro wohnt im Stadtteil Jesús María, einem Viertel von Havanna mit einer überaus aktiven afro-religiösen Glaubensgemeinschaft. Er ist verheiratet und hat eine wunderbare Familie mit Kindern, die mich überaus herzlich aufnahm.

Mein Alltag gestaltete sich einfach, war aber von einer Intensität, wie ich sie bis dahin noch nie erlebt hatte. In der Nähe von Lazaro fand ich eine Unterkunft. Ich stand immer früh auf und ging dann in das Haus meines PADRINO, wo ich den ganzen Tag über blieb. Er sollte mich alles lehren, was ich wissen musste und durfte. Zuerst zeigte er mir seinen Altar; später errichtete ich mir dann einen eigenen. Er lud mich ein, an Zeremonien teilzunehmen, und nach einer gewissen Zeit führte ich selbst rituelle Handlungen durch. Ich opferte Hühner und lernte die bei Zeremonien verwendete MAYOMBE-Sprache.

Schliesslich bemerkte mein PADRINO, dass mein Interesse über die Fotografie hinausging, vielmehr ursprünglicher Natur und sehr spirituell war. Daraufhin vertraute er mir voll und ganz.

Auf Kuba finden die Rituale und religiösen Zeremonien der SANTEROS und PALEROS in deren Häusern statt. Die jeweilige Platzierung des Altars hängt von den finanziellen Möglichkeiten des Praktizierenden ab. Altäre können sowohl in Räumen errichtet sein, die allein religiösen Zwecken vorbehalten sind und von AHIJADOS (Patenkindern) und Schülern benutzt werden, sich aber auch im Wohnzimmer neben einem Kühlschrank oder Fernseher befinden. Doch ungeachtet ihres Platzes geht von ihnen eine erstaunliche Energie aus.

Die Kleidung, die man während der Zeremonien trägt, ist sehr einfach. Die religiöse Praxis selbst ist sehr ursprünglich und wird überaus instinktiv vollzogen. Sie ist schlicht und richtet sich nach den Bedürfnissen dessen, der sie ausübt. Doch die Altäre sind stets glanzvoll, farbenfroh und mit Blumen übersät. Ich empfand immer eine sehr starke Verbindung, wenn ich vor einem stand. Sie waren bescheiden, wurden aber mit grosser Liebe und fürsorglicher Hingabe gehegt. Darin liegt ihre Macht.

Die auf Kuba praktizierte Spiritualität ist weder theatralisch noch dekorativ. Sie ist einfach und allein auf die spirituelle Verbindung ausgerichtet. Die Altäre werden als Bezugspunkt betrachtet. Man streckt sich vor ihnen auf der Erde aus, konzentriert sich und löst sich von der Umgebung.

The spirituality practiced in Cuba is not theatrical or ornamental. It relates purely and simply to the spiritual connection. The altars are regarded as reference points. You prostrate before them, concentrating and disconnecting from your surroundings.

I was my PADRINO's dedicated disciple. I spent entire days studying with him.

I was fascinated not only by spirituality but also by magic. Magic was one of my early interests. I had cultivated it as a dreamy teenager in Qatar. In Cuba this fascination was born again and rejuvenated. Magic seduced me completely. I became aware that my entrance in the PALO MAYOMBE was motivated less by photography and more by the mysteries of that magical world, which I also feared.

I took very few photographs during my first year in Cuba. I would spend most of my time learning the rituals and earning the trust of my PADRINO and his AHIJADOS. I am only permitted to disclose that these practices lasted many days and sometimes involved many AHIJADOS.

I would constantly implore the ORISHAS to approve this photography project.

I had to go through powerful trials. I had to learn how to sacrifice chickens, rams and larger animals. I had never killed an animal before. And killing the animal was not an ethical issue for me, because the animal was usually eaten afterwards, but the act of killing did affect me.

Killing animals is a primal experience. It requires complete focus. I was not frightened. The chickens did not bother me very much, but I found the four-legged animals difficult. You can see the fear in their eyes; you can hear the animal cry out in pain and terror. Those were difficult and very powerful experiences that I do not remember fondly. Nevertheless I had to accept them. They were a part of the ceremonies and my training.

The animal's blood is offered on the altar; it is literally poured over it. The meat is then given to a butcher and shared among those present. When the animal is used in cleansing rituals, however, it is not eaten. It is offered on the altar so negative energy can be destroyed.
I played drums at the ceremonies but I never danced. I also never became possessed; I was always protected by the great spiritual beings. My PADRINO would always tell me to keep my connection with the Great One.

At that time Lázaro was about 48 years old. He was a young SANTERO but very powerful and well respected by his community. He was a fair and decent man who did not use his powers for trickery or manipulation.

I am a son of OCHOSI, the lonely hunter. OCHOSI is a major deity, son of YEMAYA, and protector of those who have issues with Justice. He is also a magician, sorcerer, warrior, hunter and fisherman.

My PADRINO used to say that the ORISHAS who rule over us change during our lives. As I was getting ready to leave Cuba he told me my ORISHA was changing, but I would have to recognize it on my own. I think OBATALA rules me today. He is also a major ORISHA, an essentially pure deity, owner of all that is white and ruler of the mind, of thoughts and dreams. OBATALA is the creator of the world, men, animals and plants.

I had great expectations of the universe of sorcery in that world. I wanted to actually see magical events take place. I discovered that was very naïve of me. After a great deal of frustration, I learned that I did not need to see the ORISHAS, just feel them. For me, YEMAYA has always inspired trust. She is also a major deity and is considered the mother of life and of all ORISHAS. She is owner of waters and represents the ocean, the source of all life. I enjoyed feeling her constant presence on the island. I was also very attracted to OSHUN, with her enticing manner and her taste for parties. She represents love, femininity and the river.

Ich war der geweihte Schüler meines PADRINO und lernte tagelang bei ihm.

Neben der Spiritualität faszinierte mich auch die Magie, war sie doch eines meiner ersten Interessensgebiete. Schon als verträumter Teenager in Qatar hatte ich mich mit Magie beschäftigt, und auf Kuba wurde diese alte Leidenschaft neu entfacht und aufgefrischt. Die Magie zog mich nun voll und ganz in ihren Bann. Mir wurde nun klar, dass mein Eintritt in den PALO MAYOMBE weniger durch die Fotografie motiviert war, sondern vielmehr von den Geheimnissen dieser magischen Welt, vor der ich gleichzeitig Angst hatte.

Während des ersten Jahres auf Kuba machte ich kaum Fotos. Die meiste Zeit verbrachte ich damit, die Rituale zu erlernen und das Vertrauen meines PADRINO und seiner AHIJADOS zu erlangen. Ich kann darüber nur sagen, dass diese Praktiken mehrere Tage dauerten und manchmal sehr viele AHIJADOS daran beteiligt gewesen sind.

Immer wieder bat ich die ORISHAS inständig, dieses Fotoprojekt zu billigen.

Ich musste mich einigen schwierigen Proben stellen. Ich musste lernen, Hühner, Schafe und noch grössere Tiere zu opfern. Bis zu diesem Zeitpunkt hatte ich noch nie ein Tier getötet. Das Tier zu töten warf bei mir zwar keine ethische Frage auf, da das Tier anschliessend meist gegessen wurde, doch der Vorgang des Tötens an sich ging mir nahe.

Tiere zu töten ist eine ganz grundlegende Erfahrung. Es erfordert volle Konzentration. Ich fürchtete mich nicht davor. Bei Hühnern ging es relativ einfach, aber bei vierbeinigen Tieren war das anders. Man kann die Angst in ihren Augen sehen; man kann nachempfinden, wie der Schafbock vor Schmerz und Schrecken schreit. Diese Erfahrungen waren extrem, und ich erinnere mich nicht gerne an sie. Nichtsdestotrotz musste ich sie akzeptieren, da sie zu den Zeremonien und meiner Ausbildung gehörten.

Das Blut des Tieres wird am Altar dargebracht, ja förmlich über ihn geschüttet. Das Fleisch wird anschliessend einem Metzger übergeben, der es unter den Anwesenden aufteilt. Fleisch von Tieren, die man bei Reinigungsritualen tötet, wird jedoch nicht verzehrt. Es wird am Altar dargebracht, wodurch negative Energie zerstört werden kann.

Ich trommelte zwar bei den Zeremonien, aber ich tanzte nie. Ich wurde auch niemals besessen; ich wurde stets von den grossen spirituellen Wesen beschützt. Mein PADRINO sagte mir immer, ich solle meine Verbindung zu dem Grossen Einen aufrechterhalten.

Damals war Lazaro etwa 48 Jahre alt. Er war ein junger SANTERO, aber sehr mächtig und in seiner Gemeinde geachtet. Er war ein gerechter und zurückhaltender Mann, der seine Macht nicht für Manipulationen oder Tricks einsetzte.

Ich bin ein Sohn von OCHOSI, dem einsamen Jäger. OCHOSI ist eine Hauptgottheit, ein Sohn von YEMAYA und der Beschützer von allen, die mit der Justiz zu tun haben; er ist auch ein Magier, Hexenmeister, Krieger, Jäger und Fischer.

Mein PADRINO sagte immer, dass uns im Laufe unseres Lebens verschiedene ORISHAS lenken. Als ich mich für meine Abreise von Kuba fertigmachte, sagte er mir, dass ich einen anderen ORISHA bekommen würde, dies aber selbst erkennen müsse. Ich glaube, heute lenkt mich OBATALA. Er ist der Schöpfer der Welt, der Menschen, der Tiere und Pflanzen und ebenfalls ein Haupt-ORISHA. Als absolut reine Gottheit ist er Herr von allem Weissen und Herrscher über den Verstand, die Gedanken und Träume.

Ich hatte grosse Erwartungen im Hinblick auf das Universum der Hexerei in dieser Welt. Im Grunde wollte ich sehen, wie Wunder geschehen. Ich erkannte, dass das absolut naiv war. Und es brauchte etliche Frustrationserlebnisse, bis ich lernte, dass ich ORISHAS nicht sehen musste, sondern nur fühlen.

Ich fand, dass YEMAYA immer Vertrauen eingeflösst hat. Sie ist ebenfalls eine Hauptgottheit und gilt als Mutter jeglichen Lebens sowie aller ORISHAS. Sie ist die Herrin des Salzwassers und repräsentiert den Ozean, die Quelle allen Lebens. Ich genoss es sehr, ihre ständige Anwesenheit auf der Insel zu spüren. Ich fühlte mich auch von OSHÚN mit ihrer verführerischen Art und ihrer Vorliebe fürs Feiern stark angezogen. Sie steht für Lie-

ELEGGUA was a strong presence when I needed help; he was a powerful guide. He holds the keys to destiny, and opens and closes doors to happiness or misery.

My PADRINO taught me to become aware of the presence of these entities and to decipher their messages. It was an important step towards my spiritual growth. He taught me to interpret what the ORISHAS expect from us. At that stage of my training, I learned to throw BUZIOS (SHELLS) for divination. I also used coconuts, which work much like BUZIOS. You ask questions and the coconuts give you the answers. I was trained to read them, but I never interpreted for other people. I'd only cast them for myself.

In absolute numbers, Cuba is the whitest of the Caribbean Islands. However, it is the blackest in its manifestation of African culture. Cuba has a very strong African-ism. But its religion does not set racial boundaries. There are many white SANTEROS with black AHIJADOS, which fascinated me.

It wasn't difficult to find acceptance within my PADRINO's spiritual community. They were all Cuban, except for my Italian friend and me. Lázaro did not ask for a fee to be my spiritual leader and he would spend money only to purchase ritual articles. I never felt deceived. I was fortunate; there are stories of PADRINOS who exploit their followers. I found a good man.

There were of course, bad experiences too. These are the ordeals experienced by those who believe themselves to be greater than they are in regard to ritual practices.

In my third year as a disciple, I felt strong within the faith. But in fact I was far from strong and didn't realize it. I felt like meeting other spiritual communities on the island and practicing with different people. I ended up interacting with negative groups who led me to risk my own life without my realizing it. Unaware of the real meaning of many practices, my vital energy was drained to give life to a dying person in a ritual performed to resurrect the dead.

I suffered a great deal. My PADRINO protected me from a distance. He allowed me to have these dark experiences as they were a good lesson for me.

None of the photographs were taken without the ORISHA's consent. The consultations were done with BUZIOS and coconuts. No secret has been revealed in this book without permission. The photographs in this book show only a fraction of what I experienced and witnessed, because many things could not be photographed. I was not only a witness of everything I have registered here as a photographer; I was also moving within the faith and had profound respect for it.

The photography work began during my second year as a disciple. I faced many challenges but I never gave up on the book, which, to me, was also a matter of faith.

Today, I understand profoundly that I lived in Cuba in order to re-live that magical environment in this life, to practice and transcend it. I needed to go back to the faith, remember who I had been before, relive the experience in the present, overcome it, and consciously let it go.

There was a moment when I wished to remain forever in that world. I wanted to advance from PALERO to SANTERO and stay in Havana for good. However, I realized that I needed a path of light, away from the power play that exists in SANTERIA – as in so many other religions. I did not want to be part of that game, which would certainly have happened if I had decided to remain.

In no way do I mean to imply that Santeria is a bad or dangerous religion. The YORUBA Universe is beautiful, full of wisdom, and similar to Greek mythology. It is however a fact that there are shady SANTEROS who surrender to the power game. Not all

be, Weiblichkeit sowie den Fluss. ELEGGUA war immer präsent, wenn ich Hilfe brauchte; er war ein starker Führer. Er besitzt die Schlüssel zum Schicksal, öffnet und schliesst die Türen zu Glück oder Elend.

Mein PADRINO lehrte mich, die Präsenz dieser Wesenheiten zu bemerken und ihre Botschaften zu entziffern; dies war ein wichtiger Schritt in meiner spirituellen Entwicklung. Er brachte mir bei, die Erwartungen der ORISHAS an uns zu interpretieren. An diesem Punkt meiner Ausbildung lernte ich, mit geworfenen BUZIOS (Muscheln) zu weissagen; ich benutzte dafür auch Kokosnüsse, mit denen es ähnlich wie mit BUZIOS funktioniert. Man stellt Fragen, und die Kokosnüsse werden sie beantworten. Ich wurde im Lesen dieser Antworten ausgebildet, aber ich interpretierte sie nie für andere Menschen. Ich warf sie nur für mich.

Was die Bevölkerung anbetrifft ist Kuba zwar die weisseste karibische Insel, doch in Bezug auf die afrikanische Kultur ist sie die schwärzeste. Und obwohl der Afrikanismus auf Kuba stark ausgeprägt ist, setzt die Religion dort keine rassistischen Grenzen. Es gibt viele weisse SANTEROS mit schwarzen AHIJADOS, was mich faszinierte.

Es war nicht schwierig, von der spirituellen Gemeinschaft des PADRINO akzeptiert zu werden. Ausser mir und meinem italienischen Freund waren alle anderen Kubaner. Lazaro verlangte von mir kein Honorar dafür, mein spiritueller Leiter zu sein. Er gab nur für Kultgegenstände zur Durchführung der Zeremonien und Rituale Geld aus. Ich fühlte mich nie betrogen. Ich hatte Glück; es gibt Geschichten über PADRINOS, die ihre Anhänger ausnutzen. Ich fand in ihm einen guten Mann.

Natürlich gab es auch schlechte Erfahrungen; wie zum Beispiel die missliche Lage, in die sich diejenigen begaben, die glaubten, über den praktizierten Ritualen zu stehen.

In meinem dritten Jahr als Schüler fühlte ich mich in meinem Glauben gefestigt. Aber in Wirklichkeit war ich weit davon entfernt und merkte das nicht einmal. Ich dachte, ich könnte andere spirituelle Gemeinschaften auf der Insel aufsuchen und mit verschiedenen Menschen rituelle Erfahrungen machen. Das brachte mich jedoch mit negativen Gruppen zusammen, die mich dazu veranlassten, mein Leben zu riskieren, ohne dies selbst zu bemerken. In Unkenntnis der wahren Bedeutung vieler Praktiken wurde meine Lebensenergie in einem Ritual zur Überwindung des Todes abgezogen, um eine im Sterben liegende Person am Leben zu erhalten.

Danach ging es mir sehr schlecht. Mein PADRINO beschützte mich aus der Ferne. Er liess mich diese schlimmen Erfahrungen durchleiden, da sie eine gute Lektion für mich waren.

Keine einzige Fotografie wurde ohne die Zustimmung der ORISHAS gemacht. Die Befragungen wurden mit BUZIOS und Kokosnüssen durchgeführt. Kein Geheimnis wurde ohne Erlaubnis in diesem Buch enthüllt. Seine Abbildungen zeigen nur einen Teil von dem, was ich selbst erfahren und erlebt habe, denn vieles konnte nicht fotografiert werden. Ich war nicht nur Zeuge von all dem, was ich als Fotograf zusammengetragen habe und hier präsentiere; ich habe mich auch innerhalb des Glaubens bewegt und hatte eine tiefe Achtung vor ihm.

Die fotografische Arbeit begann in meinem zweiten Jahr als Schüler.

Ich wurde vor viele Herausforderungen gestellt, doch dieses Buchprojekt, das für mich auch eine Frage des Glaubens war, gab ich nie auf.

Heute begreife ich natürlich, dass ich auf Kuba gelebt habe, um das magische Umfeld in diesem Leben noch einmal zu durchleben, es zu praktizieren und darüber hinauszugehen. Ich musste zum Glauben zurückkehren, mich erinnern, wer ich früher gewesen war, die Erfahrung in der Gegenwart noch einmal erleben und sie bewältigen – und sie bewusst gehen lassen.

Es gab einen Moment, wo ich für immer in dieser Welt bleiben wollte. Ich wollte vom PALERO zum SANTERO aufsteigen und mich auf Dauer in Havanna niederlassen. Ich begriff aber,

of them are illuminated like my PADRINO, and I would have had to interact with them.

After risking my life, I began to rethink my path and realized that I had come to a crossroads.

It was then that I asked Lázaro for permission to resign from the faith. The process happened beautifully and responsibly. It took seven long months to complete, because a part of me did not want to leave that universe. I truly enjoyed the physical elements of the faith – the altars, the odors, the blood and the rituals. They were a part of me and are still within me today. It was a difficult internal battle.

Resignation involves several rituals and requests to the ORISHAS for release. I cannot go into details … only that the rituals were very powerful, and I had to undergo several with my PADRINO and with the AHIJADOS. In what I thought to be the last ceremony, after offering lamb and chicken in sacrifice, I was asked the question, "Are you certain you want to leave?" I fell silent. I did not know for sure. "So come back when you are certain" he said.

I went to Mexico, where I stayed for a month. I was undecided. After a great deal of thought, I returned to Cuba and finally decided to truly resign. We went through all the ceremonies again. Once again I was asked the question. And I said yes.

I left, but I will always have my spiritual guardians following me, and I will be able to connect to them whenever I need to. I have returned to Cuba many times since and have seen my PADRINO again, but only as the great friend he has become.

In fact, just a year and a half after I resigned from the SANTERIA, I returned to the island. I was very frightened at the time. I looked at my ritual articles and threw everything into the ocean, asking YEMAYA to help me cleanse all that from my life and close the cycle.

Today, my spiritual practice is silence. I finally found the magic I was looking for here, within me. In this context, the ORISHAS are part of everything. They are in the sea I enjoy in Florianopolis, where I currently live with my wife and daughter. They are in the plants that grow on my farm. They do not need to be named, they are simply there. I understand spirituality as the love for all things, for movement. Those things do not need to be named. The spiritual path is knowledge and transcendence, and there is only one way to transcend: to live.

Anthony Caronia
Interviewed by Márcia Régis

dass ich einen Weg des Lichts brauchte, jenseits des Machtspiels, das in der SANTERIA existiert – wie in so vielen anderen Religionen auch. Ich wollte kein Teil dieses Spiels sein, was sicherlich der Fall gewesen wäre, wenn ich mich entschieden hätte, zu bleiben.

Ich möchte auf keinen Fall andeuten, dass die SANTERIA eine schlechte oder gefährliche Religion ist. Das YORUBA-Universum ist wunderschön, voller Weisheit und ähnlich umfassend wie die griechische Mythologie. Doch es ist eine Tatsache, dass es zwielichtige SANTEROS gibt, die dem Machtspiel anheimfallen. Nicht alle sind erleuchtet wie mein PADRINO, und ich hätte mich mit ihnen auseinandersetzen müssen.

Nachdem ich mein Leben riskiert hatte, begann ich, meinen Weg zu überdenken, und bemerkte, dass ich an einer Kreuzung angekommen war.

An dieser Stelle bat ich Lazaro um die Erlaubnis, aus der Glaubensgemeinschaft austreten zu dürfen. Der Vorgang geschah in einer wunderbaren und ernsthaften Art und Weise. Er dauerte sieben lange Monate, bis er vollständig abgeschlossen war, denn etwas in mir wollte das Universum nicht hinter sich lassen. Ich liebte die physischen Elemente des Glaubens zutiefst – die Altäre, die Gerüche, das Blut, die Rituale. Sie waren ein Teil von mir und sind selbst heute noch in mir. Es war ein schwieriger innerer Kampf.

Der Austritt umfasst mehrere Rituale sowie Bitten an die ORISHAS um Freigabe. Ich möchte nicht ins Detail gehen … Ich kann nur sagen, dass die Rituale sehr stark waren und ich einige zusammen mit meinem PADRINO und den AHIJADOS zu absolvieren hatte. Im vermeintlich letzten Ritual wurde ich nach der Opfergabe, bestehend aus einem Schaf und einem Huhn, gefragt: «Bist du dir sicher, austreten zu wollen?» Ich blieb stumm. Ich wusste es nicht genau. «Dann komm wieder, wenn du dir sicher bist», sagte er.

Ich ging nach Mexiko und blieb dort einen Monat. Ich war unentschlossen. Nach reiflicher Überlegung kehrte ich nach Kuba zurück und entschied mich, endgültig auszutreten. Erneut nahmen wir alle Zeremonien vor. Noch einmal wurde mir die Frage gestellt. Und dieses Mal sagte ich Ja.

Ich trat aus, aber meine spirituellen Beschützer werden stets bei mir sein, und ich werde mit ihnen in Verbindung treten können, wann immer es nötig sein wird. Seitdem bin ich des Öfteren auf Kuba gewesen und habe meinen PADRINO wiedergesehen, aber nur als der sehr gute Freund, der er geworden ist. Genau eineinhalb Jahre nach meiner Abkehr von der SANTARIA kam ich erneut auf die Insel, dieses Mal mit einem sehr beklommenen Gefühl. Ich betrachtete wieder meine rituellen Gegenstände und warf sie alle ins Meer. Dabei bat ich YEMAYA, mir dabei zu helfen, mein Leben von alledem zu reinigen und den Kreis zu schliessen.

Heute praktiziere ich Spiritualität durch Stille. Ich fand schliesslich die Magie, die ich immer suchte, hier, in mir. In diesem Zusammenhang sind die ORISHAS Teil von allem. Sie sind im Meer, das ich in Florianópolis geniesse, wo ich zurzeit mit meiner Frau und meiner Tochter lebe. Sie sind in den Pflanzen, die auf meiner Farm wachsen. Sie müssen keinen Namen haben, sie sind einfach da. Ich begreife Spiritualität als Liebe zu allen Dingen des Lebens, zur Bewegung. Solche Dinge müssen nicht mit einem Namen versehen werden. Der spirituelle Pfad ist Wissen und Transzendenz, und es gibt nur eine Möglichkeit zu transzendieren: indem man lebt.

Anthony Caronia
Aus einem Interview mit und aufgezeichnet von Márcia Régis

We are enriched through knowledge of others: here, giving is taking

Tzvetan Todorov

The understanding of the value inherent in ancestral cultures led Anthony Caronia to the Afro Cuban World. These black and white images clearly portray his fascination with the unknown, with emotions that make the skin tingle and envelope the senses. They also firmly express the contrasts and beauty of the mythical world of the Cuban temple-homes, humble abodes with an area reserved for the worship of the divine, natural forces in the shape of orishas, spirits, ancestors or saints. Throughout his images, we time and again perceive the density of deeply rooted rituals, the strength of ceremonies that are repeated generation after generation and that despite their recent date evoke visions that take us back to the very forging of the Cuban identity.

For the successive waves of Africans who from the sixteenth to the nineteenth century came to Cuba as slave labor for the sugar production, the forced ocean voyage meant the violent mutilation of part of their culture, the involuntary abandonment of their reference points. As a result, they were forced to reconstruct their identity symbolically. Behind the masks of an alien culture, strategies were born that allowed their own cultural codes to survive. Faced with the violent insertion into a context with different economic, social, political and religious values, the silent reaction and the façade of adopting an imposed religion guaranteed the adaptation of rituals and a particular interaction with the sacred world that today is the basis of many manifestations of popular religions.

More than a religion (or religions) it is a series of cultural webs in which the cosmogony integrates -and explains- music, dance and rituals. This intense superposition with daily life reveals its origins in societies in which there is no dissociation between different areas of knowledge. In Africa we cannot strictly speak of religions but rather of cultural universes in which religion, as well as art, is integrated into a concept of life in society. This is the wealth that has attracted researchers for years. SANTERIA or REGLA DE OCHA-IFÁ finds its lineage in the Yoruba culture; the PALO MONTE has recognizable Bantu ancestry; the origin of the ABAKUÁ societies is in the fraternal associations in the Calabar river region. Together they form a world that, because so deeply entrenched in the lower class, was historically in a subordinate position in regard to institutionalized religions such as Catholicism, which predominates throughout the country. Any analysis of the complex web of the field of Cu-

Ania Rodriguez

Das Wissen anderer bereichert uns: Hier bedeutet geben nehmen.

Tzvetan Todorov

Das Erkennen des Wertes, der den Kulturen der Ahnen innewohnt, wies Anthony Caronia den Weg in die afro-kubanische Welt. Diese Schwarz-Weiss-Aufnahmen bekunden deutlich seine Faszination für das Unbekannte, für Gefühle, die eine Gänsehaut erzeugen und den Verstand umhüllen. Zudem zeigen sie eindrucksvoll die Kontraste und die Schönheit der sagenhaften Sphäre kubanischer Haustempel – bescheidene Hütten mit einem Bereich für die Verehrung des Göttlichen, Naturgewalten in Gestalt von Orishas, Geistern, Ahnen oder Heiligen. In seinen Bildern spüren wir auch immer wieder die Intensität von tief verwurzelten Ritualen und die Kraft von Zeremonien, die seit Generationen durchgeführt werden. Trotz ihres jüngeren Datums erzeugen sie Visionen, die uns bis in die Zeit der Herausbildung der kubanischen Identität zurückversetzen.

Für die zwischen dem 16. und 19. Jahrhundert in verschiedenen Wellen auf Kuba als Arbeitssklaven für die Zuckerrohrplantagen eintreffenden Afrikaner bedeutete die erzwungene Ozeanüberquerung eine gewaltsame Verstümmelung eines Teils ihrer Kultur, die unfreiwillige Aufgabe ihrer Bezugspunkte. Infolgedessen waren sie gezwungen, ihre Identität symbolisch wiederaufzubauen. Hinter der Maske einer fremden Kultur entwickelten sich Strategien, mit deren Hilfe sie ihre eigenen kulturellen Chiffren aufrechterhalten konnten. Die Sklaven wurden mit der gewaltsamen Einfügung in ein durch andere wirtschaftliche, soziale, politische und religiöse Werte geprägtes Umfeld konfrontiert. Dabei garantierte jedoch die lautlose Reaktion und das Vorgeben, eine auferlegte Religion anzunehmen, die Adaption von Ritualen und eine besondere Interaktion mit der heiligen Welt, die heute die Grundlage von vielen Erscheinungsformen weit verbreiteter Religionen ist.

Es ist eher eine Reihe von kulturellen Netzen als eine Religion oder Religionen, in die die Kosmogonie Musik, Tanz und Rituale einbindet. Diese starke Überlagerung mit dem Alltagsleben offenbart ihren Ursprung in Gesellschaften, in denen es keine Trennung von verschiedenen Wissensgebieten gibt. Streng genommen kann man in Afrika nicht von Religionen sprechen, sondern mehr von kulturellen Universen, in denen Religion und Kunst in ein Konzept von einem Leben innerhalb der Gesellschaft integriert sind. Dies ist der Reichtum, der Forscher seit Jahren anzieht. SANTERIA oder REGLA DE OCHA-IFÁ geht auf die Kultur der Yoruba zurück, der PALO MONTE hat erkennbar Wurzeln in der Geschichte der Bantu, und der Ursprung der ABAKUÁ-

ban religions implies returning to the notions of resistance and hybridization. The religions of African origin, in interaction with the new context's dominant codes, are transformed, but they don't disappear, but rather persevere throughout history with periods of greater or lesser strength and representation.

Much has been said about syncretism in Cuba in reference to the parallels observed in deities with similar attributes in one religion and another. These analogies allow devotees to flexibly and coherently relate to their gods regardless of the ritual space and to move freely between various spaces of social legitimization. It is for example common on the eve of December 17th, Day of Saint Lazarus, for believers of all religions to come to the Catholic Rincón church outside Havana bringing offerings and fulfilling promises that have nothing to do with Catholicism. Even the saint they venerate is different. The people worship Lazarus the beggar, with dogs and crutches, a figure taken from the biblical parable, whereas the only one accepted in the Catholic religion is the Bishop Lazarus, brother of Martha and Mary. Despite these differences and the fact that there is no image in the Rincón church of the Lazarus figure venerated by the majority, different religions appropriate this sacred Catholic enclosure and make it the center for their vows.

The 'ajiaco' (stew) metaphor used by Fernando Ortiz (one of the most transcendent scientific figures of Latin America, and Cuba's most important ethnologist and anthropologist), to illustrate the Cuban people's mixed composition, which is based on the presence of many small fragments of identity, is always a good guide when entering this cultural universe. This book reflects the diversity of cults that are part of Cuban daily life: Santeria, Palo Monte, spiritualism. These are all hybrids that are fed both by Africa and the institutional Catholic liturgy. They have been portrayed in the same eclectic manner in which they are treated by the Cuban people, who take from one and then from the other in a utilitarian and unconcerned fashion. The instrumental aspect of these folk religions is one of their peculiarities, that close dialogue with a sacred world that is not part of a distant unattainable and "far beyond" world, but rather enjoys a daily conversation with reality, naturally interceding, helping or punishing. The effectiveness in solving problems faced by the practitioners is one of the hierarchic elements in the practice of religions that are very closely related to human life.

This daily dialogue with the sacred world is carried out with mediating instruments such as shells, the Ifá board or the nganga and is part of a very personal relationship with the heritage passed down from earlier generations. The oral tradition guarantees the preservation of the vital ancestral knowledge of the cults, which are constantly updated and interpreted. Daily life forces rules and rituals to adjust, thus diversifying the range of religious behavior.

In a universe where the deities represent the forces of nature and the "saint" becomes discernible by materializing in the body of one of its "sons", there is no precise iconography. These are religions where codes are established orally and through gestures, rather than visually. The everyday images thus acquire unusual importance and reveal a constantly changing liturgy and atmosphere (each home-temple has its own dynamics and organization). They also revive the memory of cultural manifestations that lived for a long time in silence.

Photography's ability to extract images from a context is perhaps one of the greatest attractions of this form of reproducing reality. But this is also one of the reasons it has its detractors. With ancestral intuition, various African tribes forbade the inclusion of photographs in rituals. For a long time the fear that part of the soul, part of the essence of the person por-

Gesellschaften liegt in den Bruderschaften der Region am Fluss Calabar. Zusammen bilden sie eine Welt, die sich, gegenüber so institutionalisierten Religionen wie etwa den im Land dominierenden Katholizismus historisch in einer untergeordneten Position befand –, auch da diese Welt fest in der Unterschicht verwurzelt ist. Jede Analyse des vielschichtigen Netzes bezüglich der kubanischen Religionen bedeutet, zur Vorstellung von Widerstand und Hybridisierung zurückzukehren. Die Religionen afrikanischen Ursprungs werden in der Wechselbeziehung mit den dominanten Chiffren des neuen Kontextes zwar transformiert. Sie verschwinden jedoch nicht, sondern behaupten sich vielmehr im Lauf der Geschichte, wobei sie mal stärker und mal schwächer präsent sind.

Oft wird der Synkretismus auf Kuba erwähnt, besonders wenn es um die Parallelen bei Gottheiten verschiedener Religionen geht, die mit ähnlichen Merkmalen ausgestattet sind. Diese Analogien machen es den Gläubigen möglich, sich unabhängig vom rituellen Rahmen flexibel und kohärent auf ihre Götter zu beziehen und sich frei zwischen verschiedenen Räumen sozialer Legitimation zu bewegen. Zum Beispiel ist es für Anhänger aller Religionen üblich, am Abend des 17. Dezembers, dem Tag des Heiligen Lazarus, die katholische Rincón-Kirche bei Havanna aufzusuchen und dabei Opfergaben darzubieten und Versprechen einzulösen, die nichts mit dem Katholizismus zu tun haben. Selbst der Heilige, den sie anbeten, ist ein anderer. Die Menschen verehren den von Hunden umringten und an Krücken gehenden Bettler Lazarus, eine Figur aus dem biblischen Gleichnis. Hingegen handelt es sich beim einzigen, von der katholischen Kirche akzeptierten Lazarus um den Bischof Lazarus, dem Bruder von Martha und Maria. Trotz dieser Unterschiede und der Tatsache, dass es in der Rincón-Kirche keine einzige Lazarus-Darstellung gibt, die mehrheitlich verehrt wird, nehmen verschiedene Religionen diese heilige katholische Stätte für sich in Anspruch und machen ihre Anhänger sie zum Mittelpunkt für Gelübde.

Die von Fernando Ortiz (einer der herausragendsten Wissenschaftler Lateinamerikas sowie Kubas bedeutendster Ethnologe und Anthropologe) verwendete «AJIACO» («Eintopf»)-Metapher für die kubanische Bevölkerung in ihrer gemischten Zusammensetzung, die auf dem Vorhandensein vieler kleiner Identitätsfragmente basiert, ist beim Eintritt in dieses kulturelle Universum immer ein guter Führer. Dieses Buch reflektiert die Vielfältig-

keit der Kulte als Teil des kubanischen Alltags: SANTERIA, Palo Monte, Spiritismus; sie alle sind Mischformen, gespeist sowohl von Afrika als auch der institutionellen katholischen Liturgie. Sie werden in der gleichen eklektischen Art dargestellt, wie die Kubaner mit ihnen umgehen, indem sie sich pragmatisch und unbekümmert mal der einen, dann wieder der anderen bedienen. Der instrumentelle Aspekt dieser Volksreligionen ist eine ihrer Besonderheiten. Dieser eingehende Dialog mit einer heiligen Welt, der nicht Teil einer entfernten unerreichbaren und «jenseitigen» Welt ist, sondern sich durch natürliche Vermittlung, Hilfe und Bestrafung einer eher täglichen Auseinandersetzung mit der Wirklichkeit erfreut. Die Effektivität bei der Lösung der durch Anhänger vorgebrachten Probleme ist eines der hierarchischen Elemente in der Ausübung von Religionen, die sich sehr stark auf das Leben des Menschen beziehen.

Dieser tägliche Dialog mit der heiligen Welt erfolgt durch vermittelnde Gegenstände wie Muscheln und dem IFÁ-Brett oder durch den NGANGA und ist Teil einer sehr persönlichen Beziehung zum Erbe früherer Generationen. Die mündliche Überlieferung garantiert die Bewahrung des wesentlichen Wissens der Ahnen über Kulte, das beständig aktualisiert und interpretiert wird. Der Alltag bewirkt eine zwangsläufige Anpassung der Regeln und Rituale, wodurch sich die Bandbreite religiösen Verhaltens vergrössert.

In einem Universum, in dem die Gottheiten die Naturgewalten repräsentieren und der «Heilige» durch Materialisierung im Körper eines seiner «Söhne» wahrnehmbar wird, gibt es keine konkrete Ikonografie. In diesen Religionen werden Chiffren weniger visuell, sondern vielmehr mündlich oder mittels Gesten eingeführt. Die alltäglichen Bilder erlangen dadurch eine aussergewöhnliche Bedeutung und verraten eine sich beständig verändernde Liturgie und Stimmung. Jeder Tempel eines privaten Zuhauses besitzt sein eigenes Kräftespiel und seine eigene Anordnung. Darüber hinaus lassen sie auch das Andenken an kulturelle Manifestationen, die lange Zeit im Verborgenen ruhten, wiederaufleben.

trayed, was taken away when transferred to paper, inhibited the use of cameras in traditional surroundings. Part of a person's spirit could be captured, stolen through photographs. Similarly, the strong appeal of the images that Anthony Caronia offers in this book allows us to feel (not simply see) the strength of the Afro-Cuban cults that are open only to the initiated. Portrayed from the inside, they reveal the influence of a religion that has survived generations. Despite the author's assertion that he was given permission to offer a photographic account of his experiences as a participant in liturgies limited to religious practitioners, through his lens we seem to go deep into forbidden lands, where everything is invaded by the sacred world. Deep down, what also grabs our attention is a certain betrayal of the secret implicit in many of the ceremonies.

In recent years, Cuban religions of African origin have stood out as guardians of a particular notion of identity, as the treasurers of Cuban roots. That is why their presence is essential in books about Cuba. But although photography books portraying the island are common, in most of them the Afro-Cuban rituals have a tourist overtone. This is different. It comes from the very entrails of the practitioners of Afro-Cuban religions and captures the essence of their rituals. In a way, it makes us feel like intruders in a world where we weren't invited.

Altars with ritual elements, musical instruments, devotional acts, offerings, possessions, initiation ceremonies, dances, cleansings or purifications, sacrifices … the aspects portrayed here are many. And there are many characters: everyone from children to the elderly from various parts of the country participates in the ceremonies. Behind the lens, as an incognito witness, Anthony Caronia plays the essential role, the one who makes us also feel like participants in the world portrayed.

When all is said and done, who is this person who "initiates" us, who takes us through the devotions with the privileges of a practitioner? Anthony embodies the duality of being both observer and participant. In contemporary art, an important trend sees ethnographic and anthropologic concerns as a central theme, but this author's position is not merely aesthetic, nor is it that of a neutral observer (if such a thing exists). His proposal stems from a vital position, of a need of his own. He is not simply portraying "another" but purging himself, recognizing himself. He is a European who recognizes alien roots as his own, who is submerged in the Afro Cuban world and determined to dissolve himself in these surroundings. The alternating identities that live inside him incarnate a historic conflict and summarize the experience of participating in an "alien" culture "from the inside". What is alien and what is not is brought into question. Is this appropriation licit? What is more authentic, that which is genetically inherited or the identities we construe by choice throughout life? This collection of photographs definitely declares itself in favor of plurality.

Die Möglichkeit der Fotografie, aus einem Zusammenhang Bilder zu entnehmen, ist mitunter vielleicht der grösste Reiz dieser Form der Wirklichkeitsreproduktion. Doch dies ist auch ein Grund, warum sie Kritiker hat. Mit der Intuition ihrer Ahnen lehnten einige afrikanische Stämme die Einbeziehung von Fotografien bei Ritualen ab. Die Angst, ein Teil der Seele, etwas vom Wesen der aufgenommenen Person würde bei der Übertragung auf Papier entfernt werden, verbot lange Zeit den Gebrauch von Kameras in traditionellen Umgebungen. Ein Teil des Geistes einer Person könnte gefangen genommen, durch Fotografien gestohlen werden. Auf ähnliche Art und Weise können wir dank der Intensität der Bilder, die Anthony Caronia in diesem Buch präsentiert, die Kraft der afro-kubanischen Kulte, die nur für Initiierte zugänglich sind, fühlen – und nicht nur sehen. Aus der Insider-Sicht aufgenommen, enthüllen sie den Einfluss einer Religion, die Generationen überlebt hat. Trotz der Versicherung des Fotografen, er hätte die Erlaubnis bekommen für eine fotografische Darstellung seiner Erfahrungen als Teilnehmer bei liturgischen Handlungen, die allein aktiven Anhängern vorbehalten sind, scheinen wir durch sein Objektiv in verbotene Regionen vorzustossen, in denen alles von heiliger Welt durchdrungen ist. Und dort tief im Inneren wird unsere Aufmerksamkeit auch noch durch einen gewissen Verrat des Geheimnisses, das vielen Zeremonien zugrunde liegt, gefesselt.

In den letzten Jahren traten die kubanischen Religionen afrikanischen Ursprungs zu Wächtern einer bestimmten Vorstellung von Identität hervor, als die Schatzmeister kubanischer Wurzeln. Aus diesem Grund ist ihre Behandlung in Büchern über Kuba auch überaus wichtig. Doch obwohl es viele Fotobücher über die Insel Kuba gibt, werden in den meisten die afro-kubanischen Rituale mit einem touristischen Unterton behandelt. Dieses Buch unterscheidet sich davon. Es kommt aus dem tiefsten Inneren aktiver Anhänger afro-kubanischer Religionen und fängt das Wesen ihrer Rituale ein. Auf gewisse Art und Weise lässt es uns wie Eindringlinge in eine Welt fühlen, in die wir nicht eingeladen wurden.

Altäre mit rituellen Elementen, Musikinstrumente, religiöse Handlungen, Opfergaben, Besessenheit, Initiations- und Reinigungsriten, Tänze, Opferungen … Viele Aspekte werden hier dargestellt. Und es werden viele verschiedene Personen gezeigt: Egal aus welchem Teil des Landes, ob Kind oder Greis, jeder nimmt an den Zeremonien teil. Hinter dem Objektiv spielt Anthony Caronia die entscheidende Rolle – inkognito und als Zeuge: Er vermittelt uns das Gefühl, ebenfalls Beteiligte dieser abgebildeten Welt zu sein.

Zu guter Letzt: Wer ist nun diese Person, die uns «initiiert», die uns mit den Privilegien eines aktiven Anhängers durch die Andacht führt? Anthony Caronia vereint in sich die Dualität, gleichzeitig Beobachter und Beteiligter zu sein. In der zeitgenössischen Kunst gibt es einen wichtigen Trend, der ethnografische und anthropologische Aspekte zu einem zentralen Thema macht. Doch der Standpunkt dieses Fotografen ist weder rein ästhetischer Natur noch entspricht er dem eines neutralen Beobachters (falls es so etwas überhaupt gibt). Sein Vorschlag resultiert aus einer ganz grundlegenden Haltung, aus einem ureigenen Bedürfnis. Er porträtiert nicht einfach «einen anderen», sondern läutert sich selbst, erkennt sich selbst wieder. Er ist ein Europäer, der fremde Wurzeln als seine eigenen wiedererkennt, der in die afro-kubanische Welt eintauchte, entschlossen, sich in dieser Umgebung aufzulösen. Die wechselnden Identitäten in ihm verkörpern einen historischen Konflikt und fassen die Erfahrung zusammen, an einer «fremden» Kultur von «innen» teilzunehmen. Es stellt sich die Frage, was fremd ist und was nicht. Ist diese Aneignung zulässig? Was ist authentischer: Das, was genetisch vererbt ist, oder die Identitäten, die wir im Laufe unseres Lebens aus freiem Willen wählen? Diese Fotografien sprechen zweifelsohne für sich selbst, und zwar zugunsten der Pluralität.

**Kirche der Barmherzigen Jungfrau
von Cobre.
El Cobre, Santiago de Cuba**

Virgin of the Caridad del Cobre
Church.
El Cobre, Santiago de Cuba

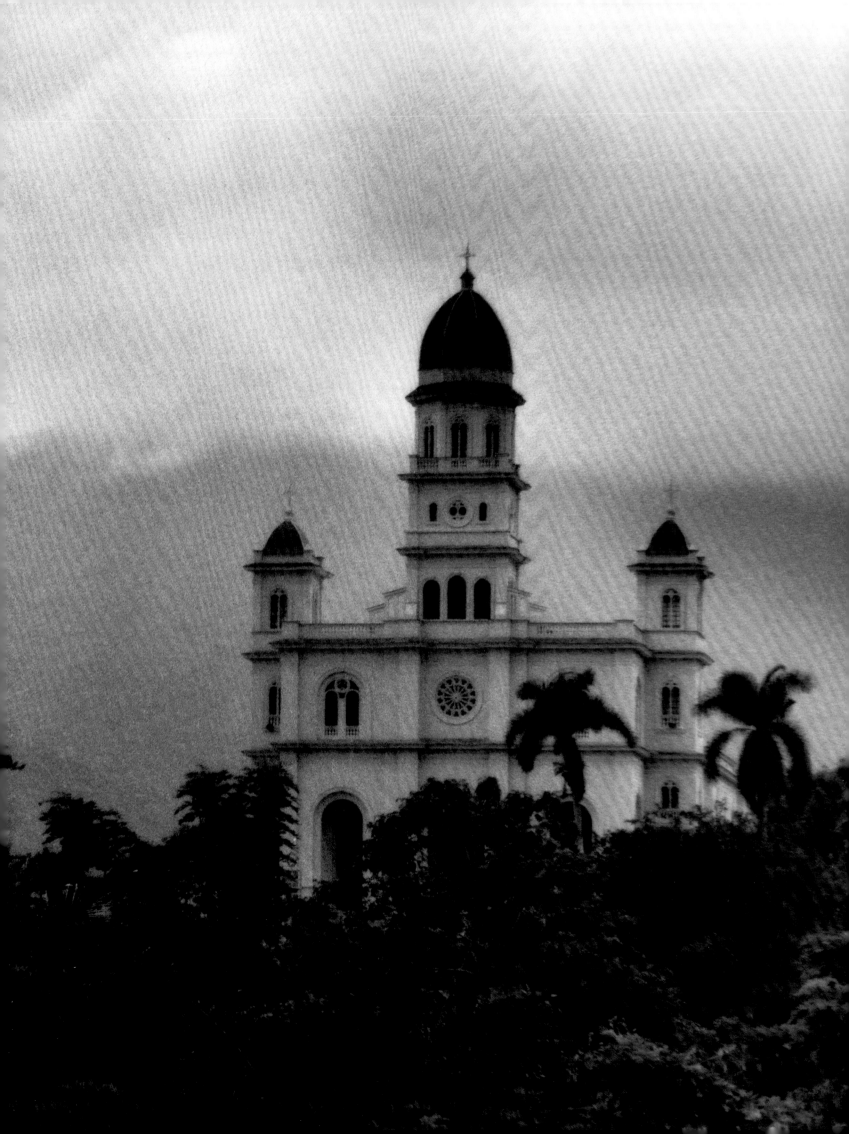

Ochun
(Virgen de la Caridad)

Als Göttin der Liebe und des Geldes sowie als Herrin des Süsswassers ist Oshun die ideale Freundin und Beraterin. Sie hilft bei Liebeskonflikten und finanziellen Schwierigkeiten. Sie ist die zweite Frau von Changó, und ihr Bote ist der Geier. Oshun ist kokett, trägt fünf goldene Armreife, benutzt einen Fächer aus Pfauenfedern und wurde noch nie weinend gesehen. Sie liebt Musik und ist Herrin der Trommeln und des Tanzes.

Goddess of love and money and mistress of fresh waters, Ochun is the perfect friend and counselor. She solves amorous conflicts and financial difficulties. She is Chango's second wife and her messenger is the vulture. She is flirtatious, wears five gold bangles on her wrist, uses a peacock feather Spanish fan and has never been seen to cry. She loves music and is mistress of drums and dancing.

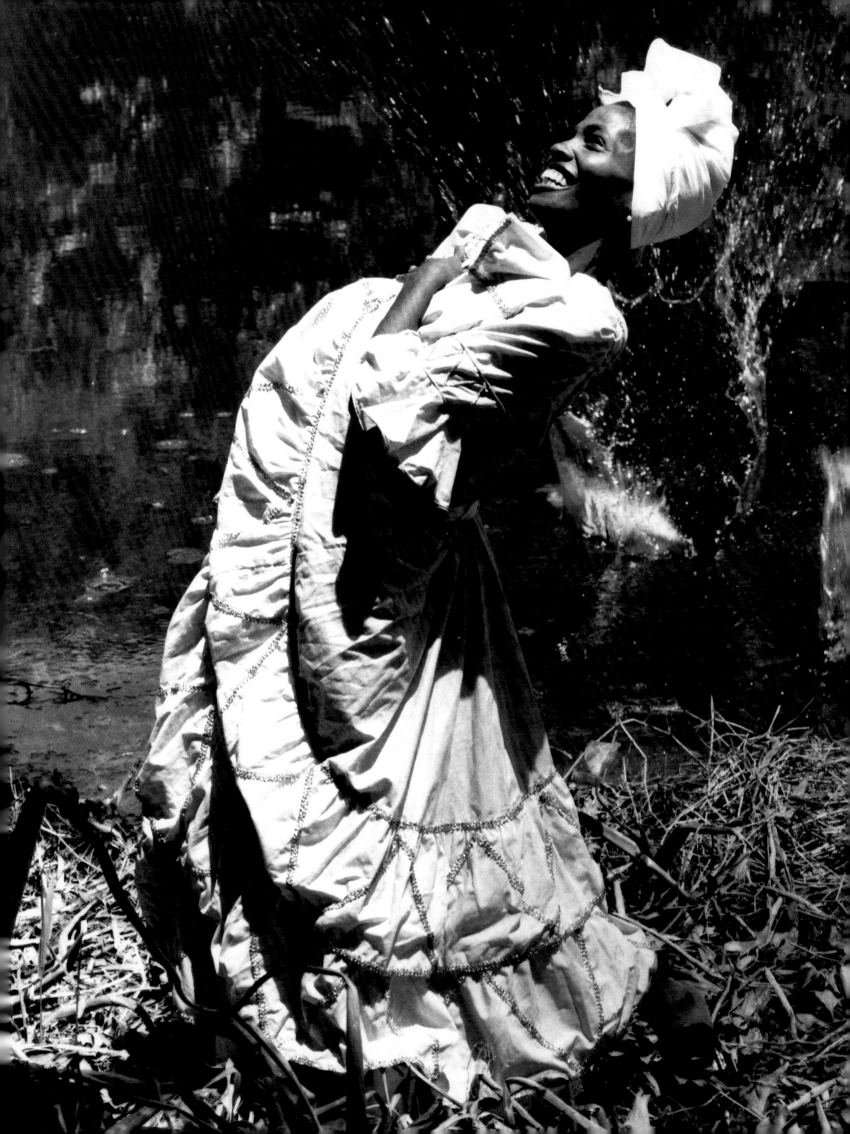

**Ein «Patensohn» von Paneka
macht den SANTOS (Orishas)
seine Aufwartung.**

A "godson" of Paneka paying his
respects to the SANTOS (Orishas).

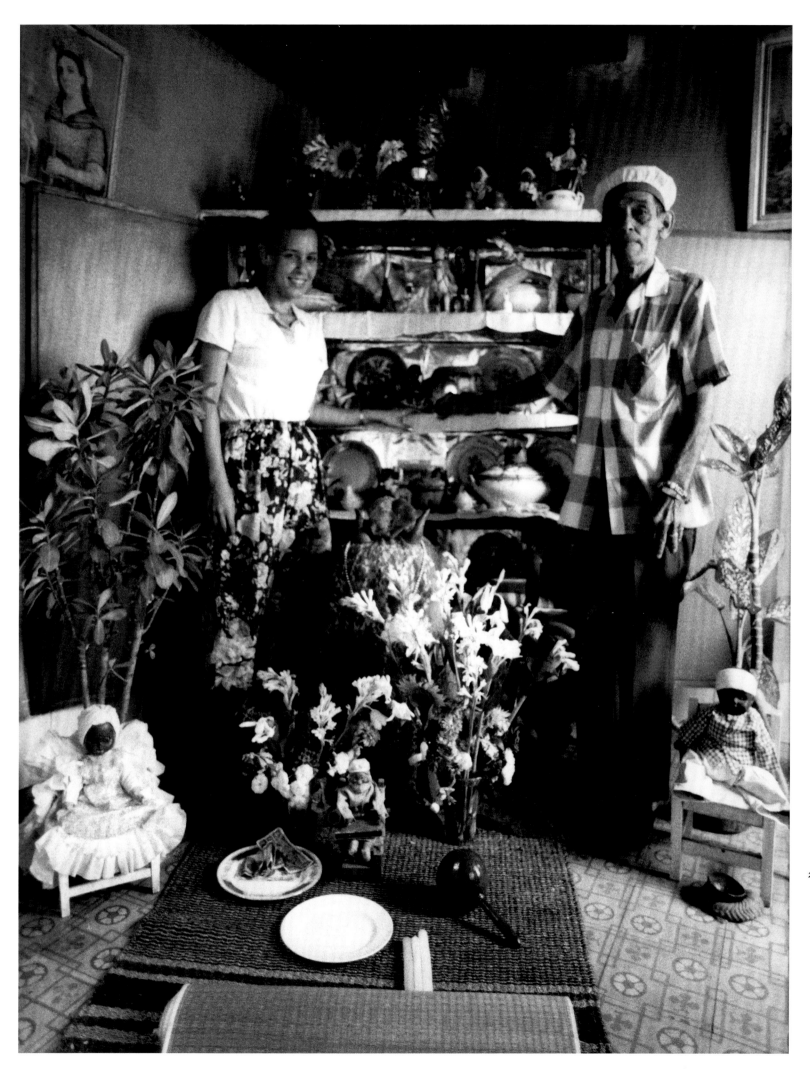

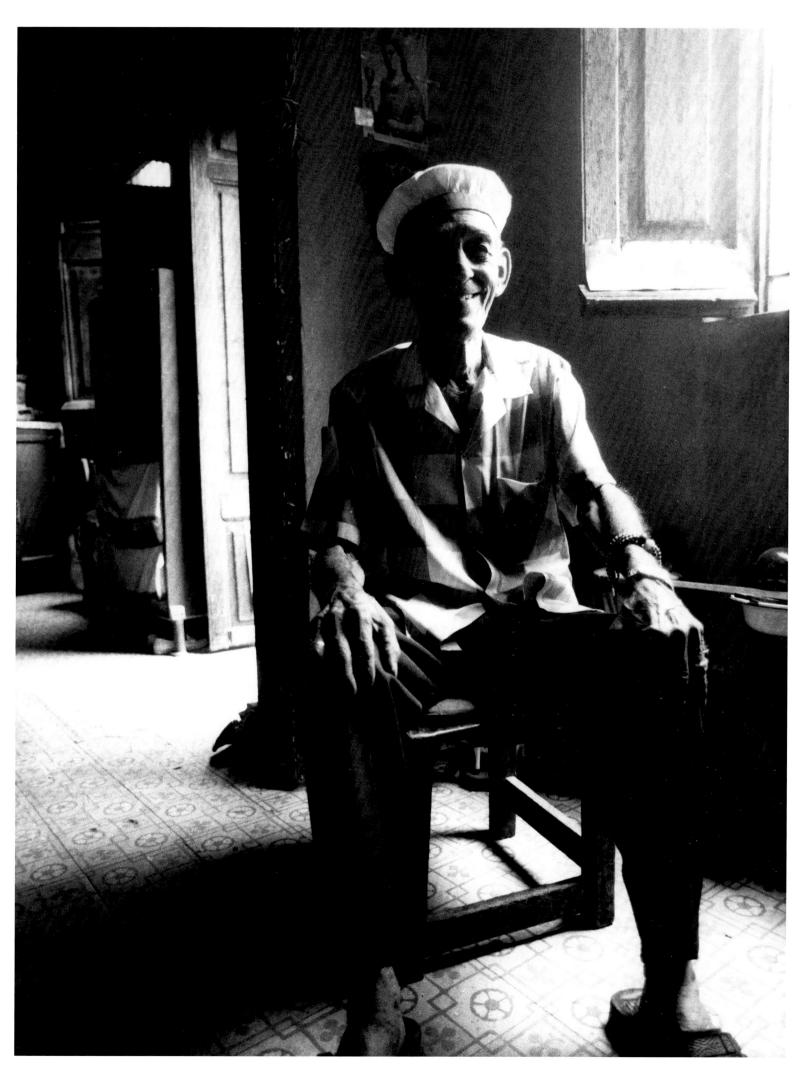

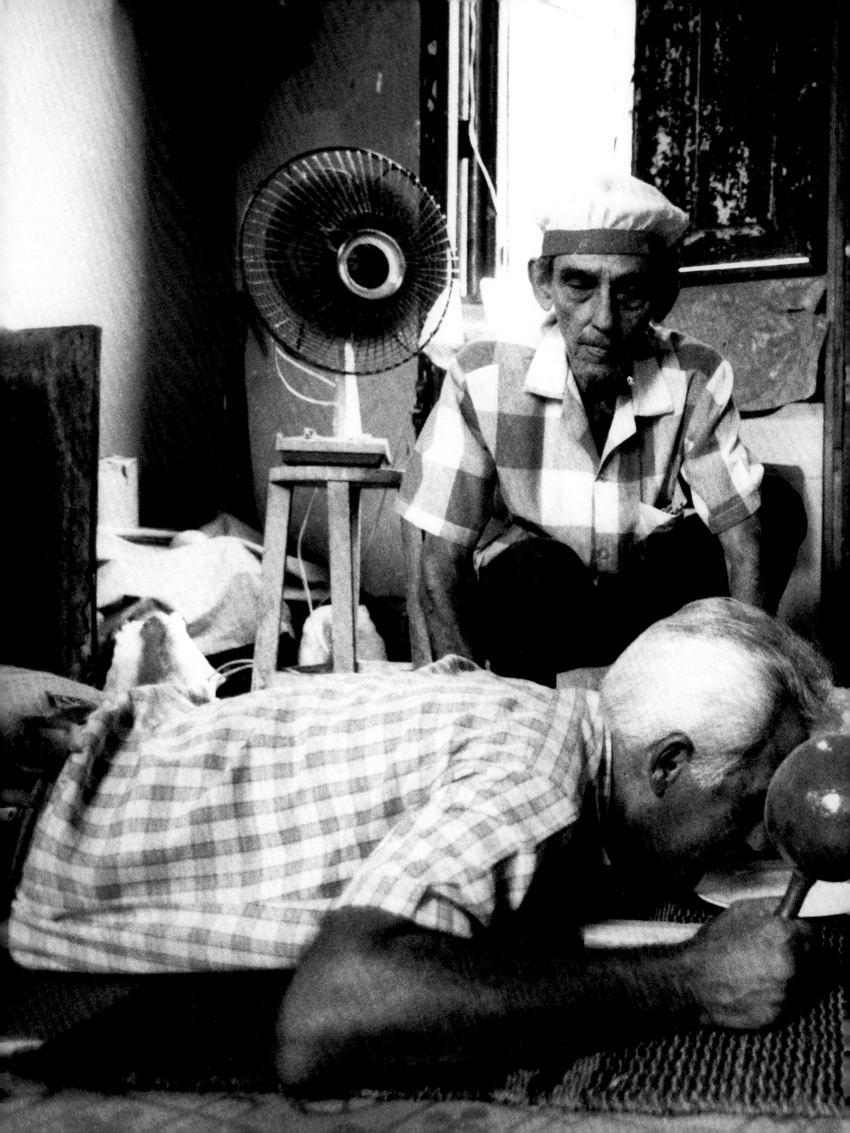

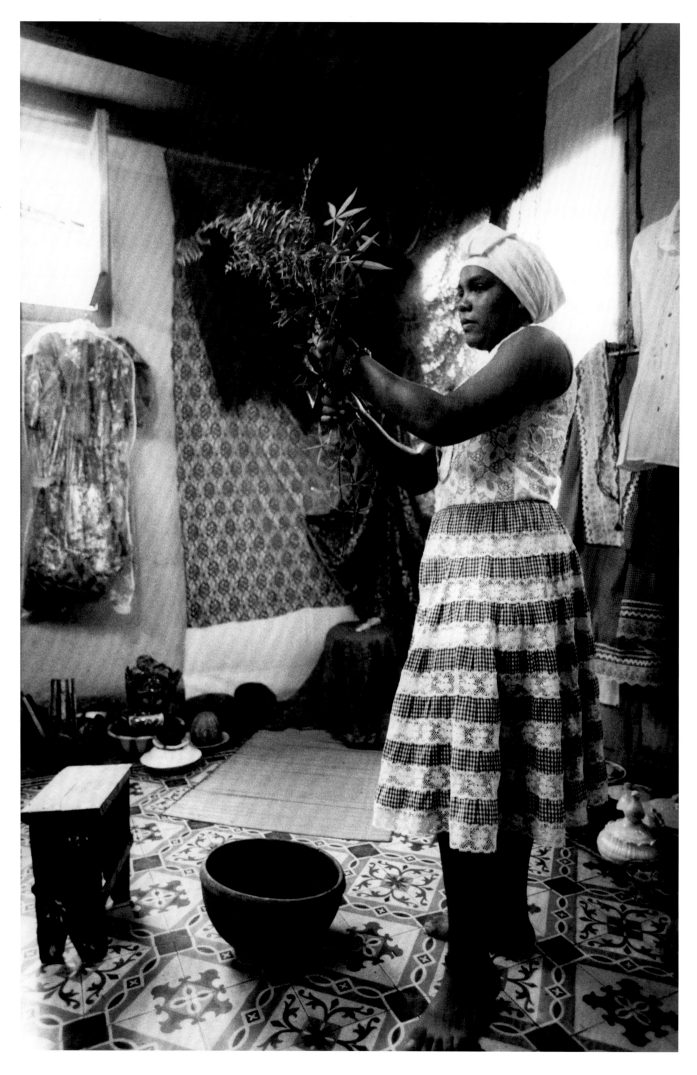

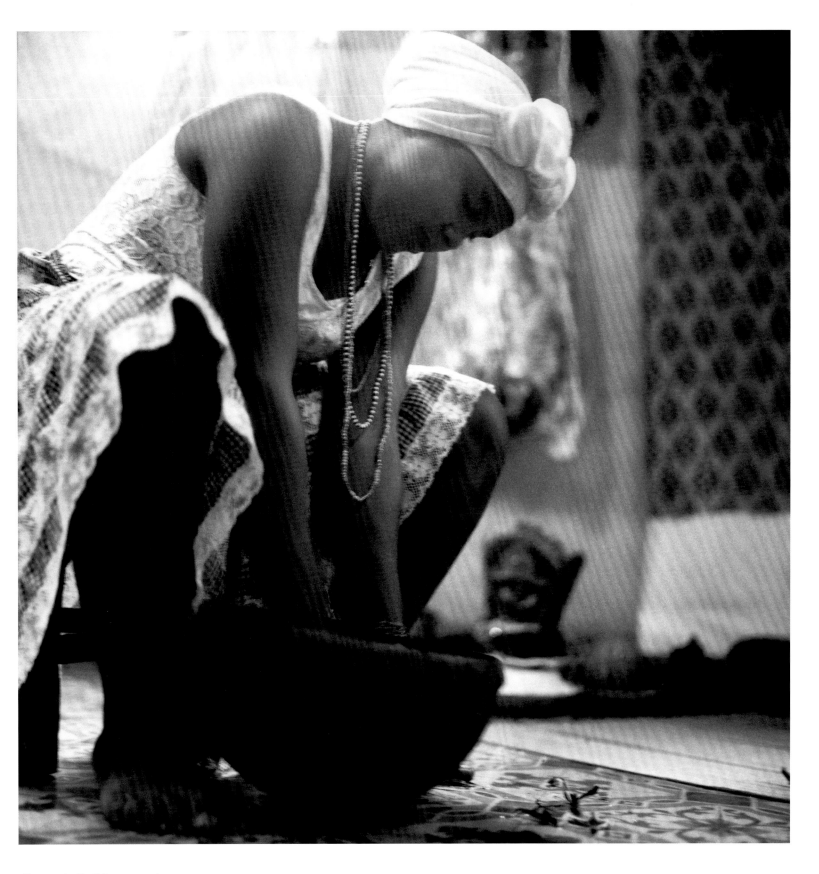

«Ewe», wie die Pflanzen und
speziell die Kräuter von den
Nachkommen der Lucumí-Yoruba-
Kultur genannt werden; die
Abkömmlinge der Congos
bezeichnen sie «Vititi Nfinda».

"Ewe", as plants and herbs are
called by the descendants of
the Lucumi-Yoruba culture, and
"Vititi Nfinda" as they are called
by the descendants of the Congos.

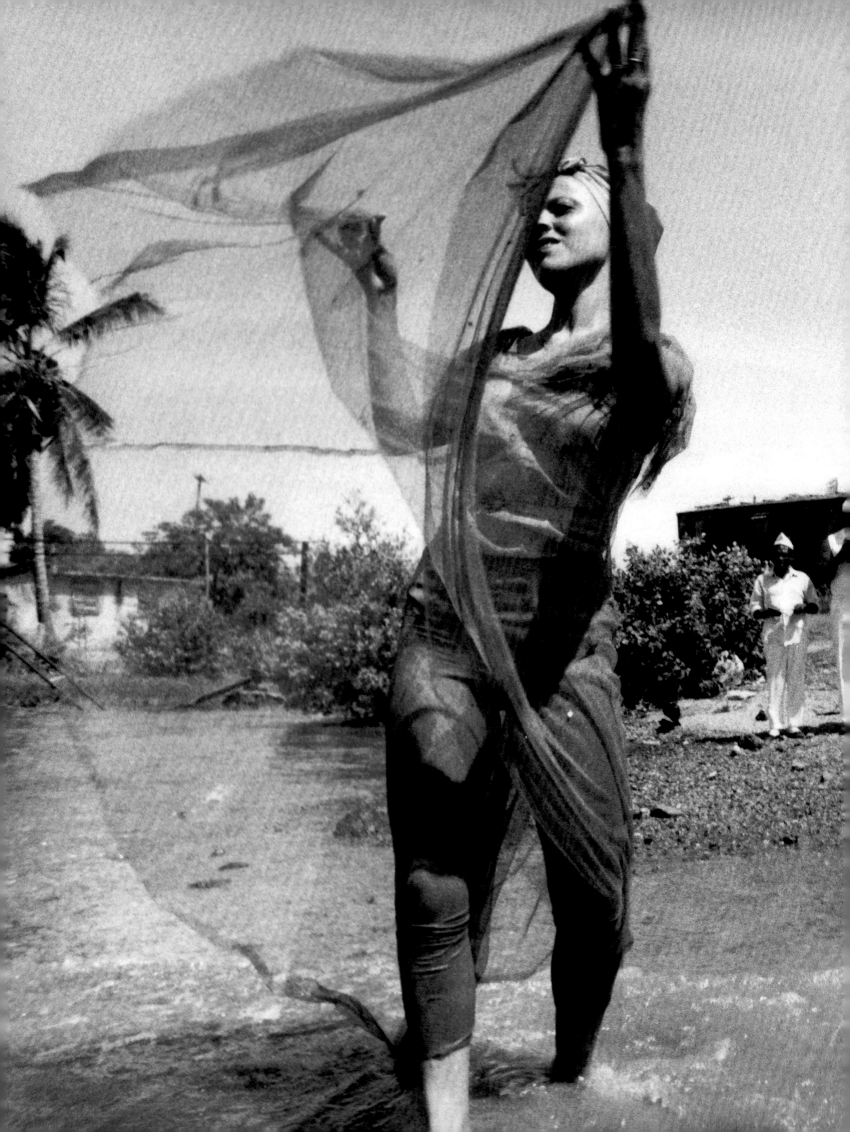

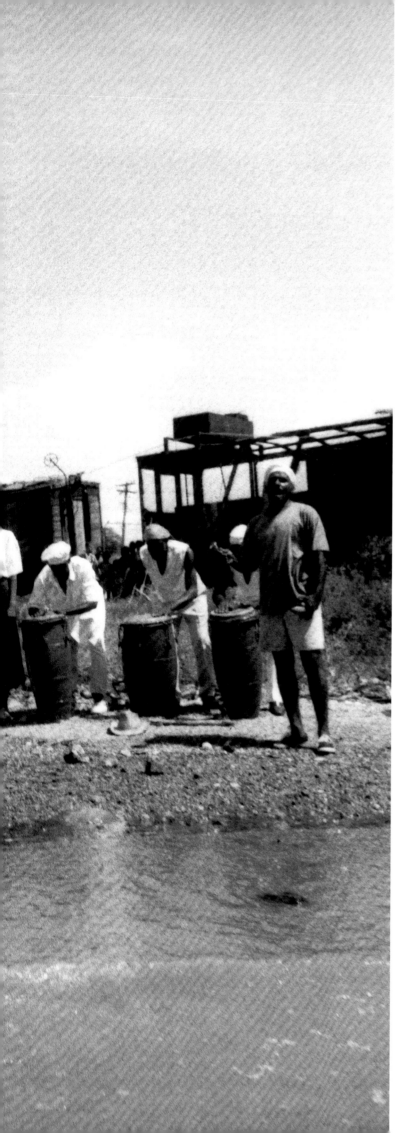

Yemaya
(Virgen de Regla)

Sie gilt als Mutter jeglichen Lebens und aller ORISHAS.
Sie ist die Herrin des Salzwassers und repräsentiert den
Ozean, die Quelle allen Lebens. An Land wird die Meer-
jungfrau zu einer erstaunlichen schwarzhäutigen Schön-
heit, geschmückt mit den vielfältigen Kostbarkeiten des
Ozeans. Von mustergültigem Verhalten, ist sie die grösste
Beschützerin ihrer Anhänger. Eine Maus ist ihr Bote und
eine Schlange ihre beständige Begleitung.

She is considered to be the mother of life and mother of
all ORISHAS. She is mistress of the waters and represents
the ocean, the fundamental source of life. A mermaid
at sea, on land she becomes an amazing black skinned
beauty adorned with the manifold treasures of the
ocean. Her behavior is impeccable and she is the devo-
tees' greatest protector. Her messenger is a mouse and
a serpent is her constant companion.

Zeremonie für Yemaya mit der
traditionellen Musikgruppe
«Los de Lionel».
Nuevitas, Camagüey

Ceremony to Yemaya,
Traditional group "Los de Lionel".
Nuevitas, Camaguey

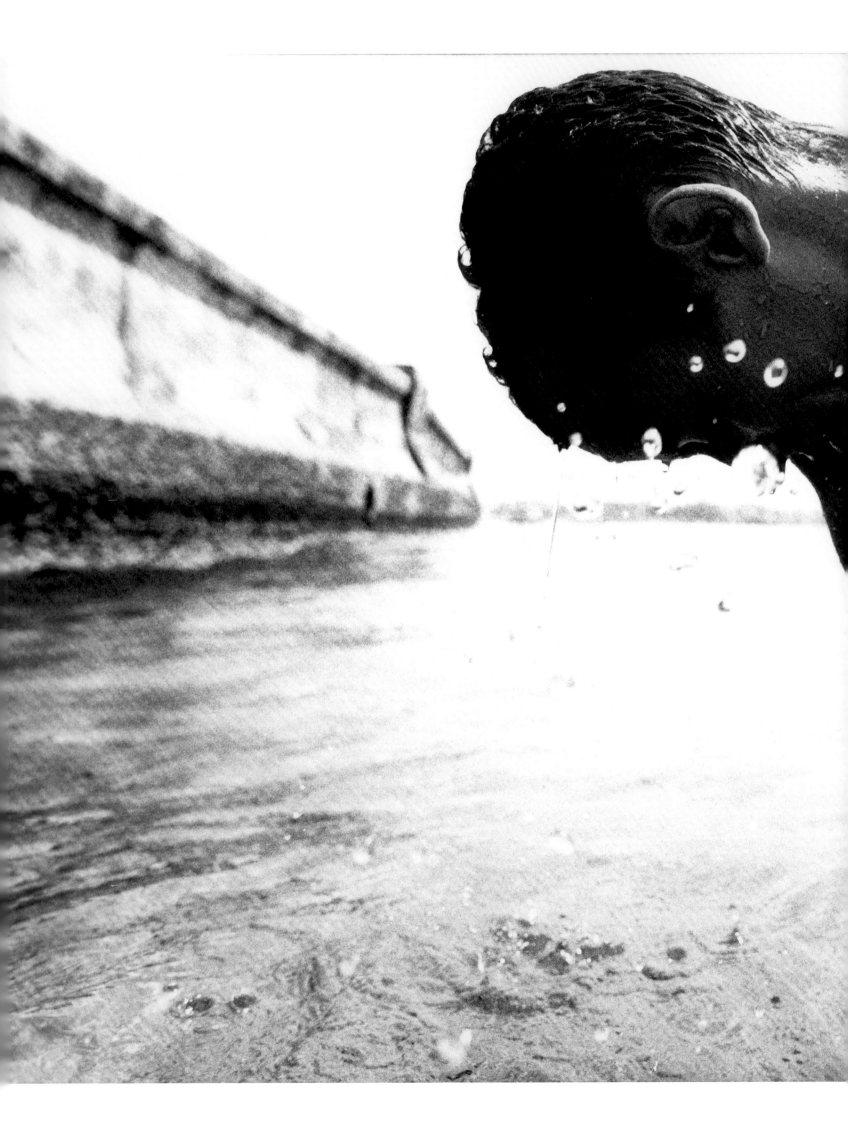

Glaubensanhänger beim
Reinigungsritual mit Yemaya.
El Malecón, Havanna

Devotee during a cleansing
with Yemaya.
El malecón, La Habana

OBATALA
(Virgen de la Mercedes)

Obatala ist der Vater der ORISHAS und Herr des
Kopfes und des Körpers (sowohl der Seele als auch
des Fleisches) sowie der Sonne, der Sterne und
aller Himmelskörper. Er erhält seine Macht direkt
von Olodumare Olofi, dem Schöpfer des Universums.
Er ist rein, abgeklärt und gerecht. Er kleidet sich
in Weiss und isst nur Weisses. Albinos sind seine
wahren Kinder. Die anderen Götter haben
grosse Achtung für diesen ORISHA, der Vernunft
und Gerechtigkeit symbolisiert.

The father of the ORISHAS, Obatala is master of
the head and the body (both the soul and the flesh),
as well as of the sun, the stars and the celestial
bodies. He receives his powers directly from
Olodumare Olofi, the creator of the Universe.
He is pure, serene and just. He dresses in white
and eats everything white. Albinos are his
true children.
The other gods have great respect for this
ORISHA who symbolizes reason and justice.

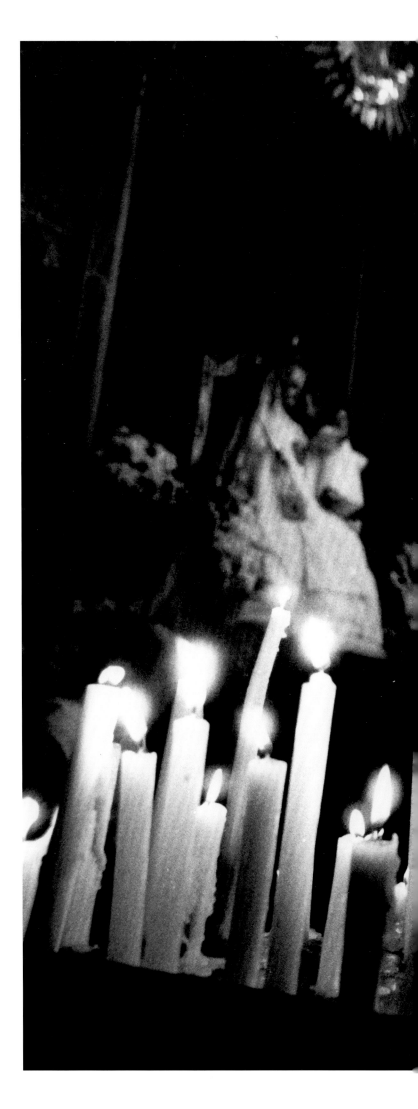

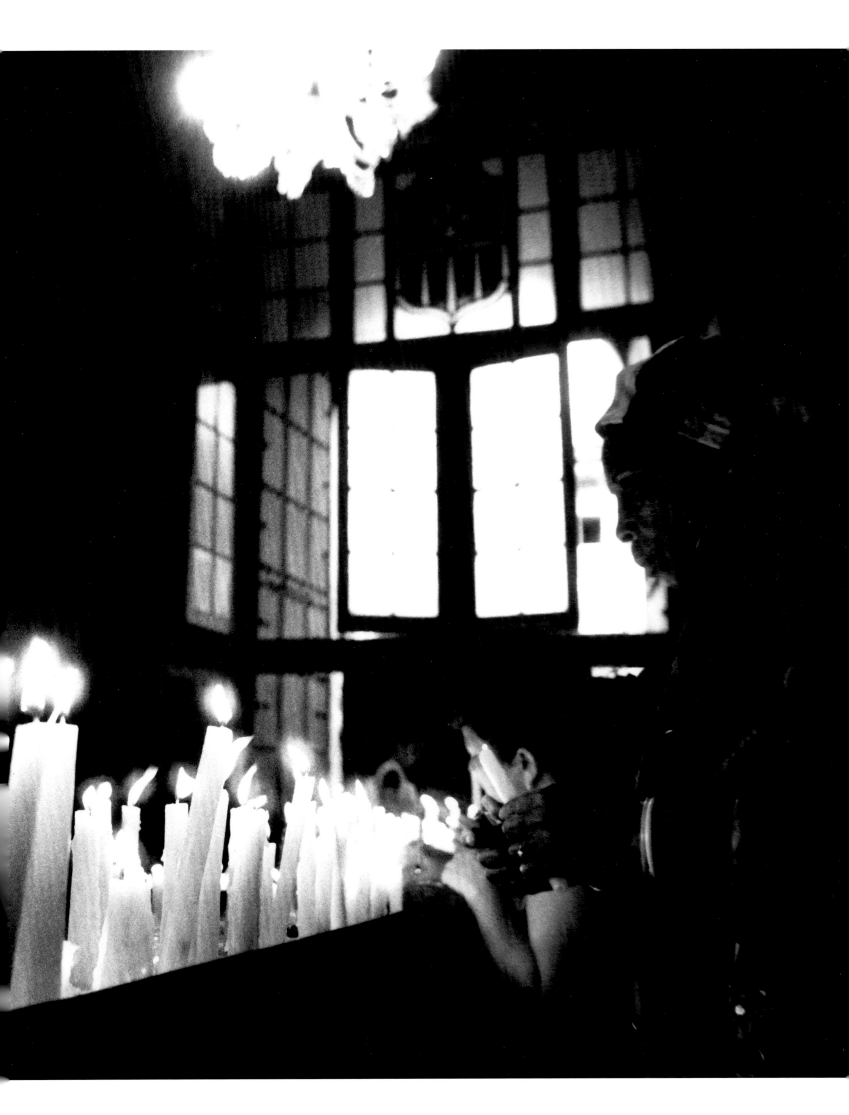

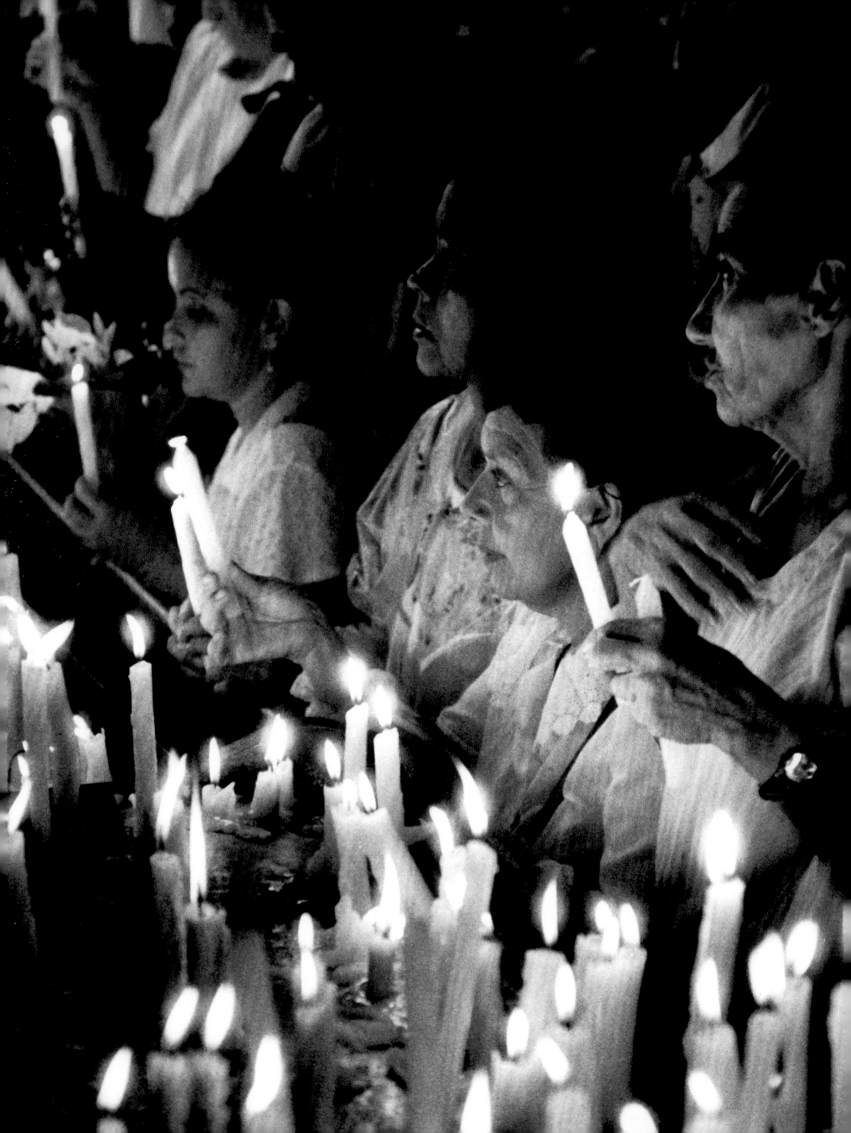

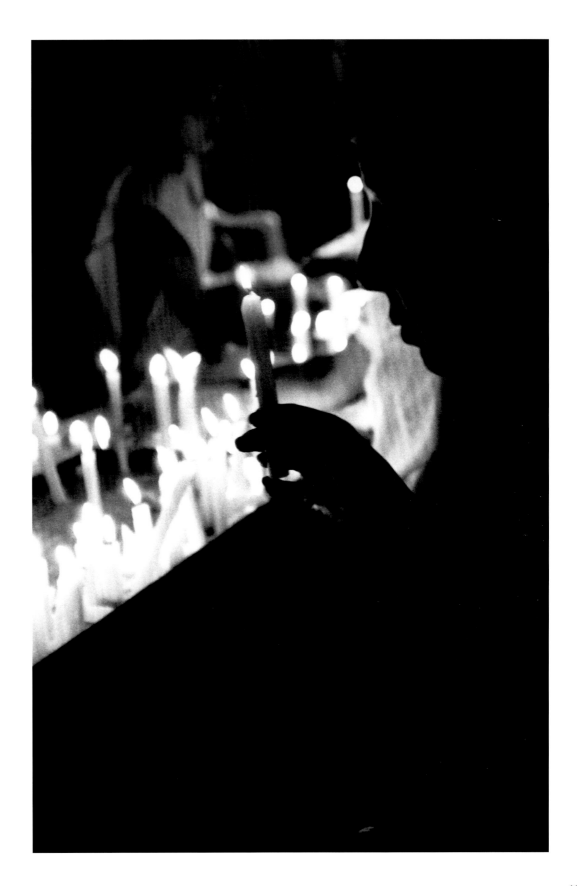

Feierlichkeiten und Opfergaben
am 24. September, dem Tag
«Unserer Jungfrau der Gnade»;
die meisten Kubaner setzen
sie mit Obatala gleich.

Festivities and offerings on
September 24th, day of Our Lady
of Mercedes (Obatala).
Most Cubans identify the Virgin
of Mercedes with Obatala.

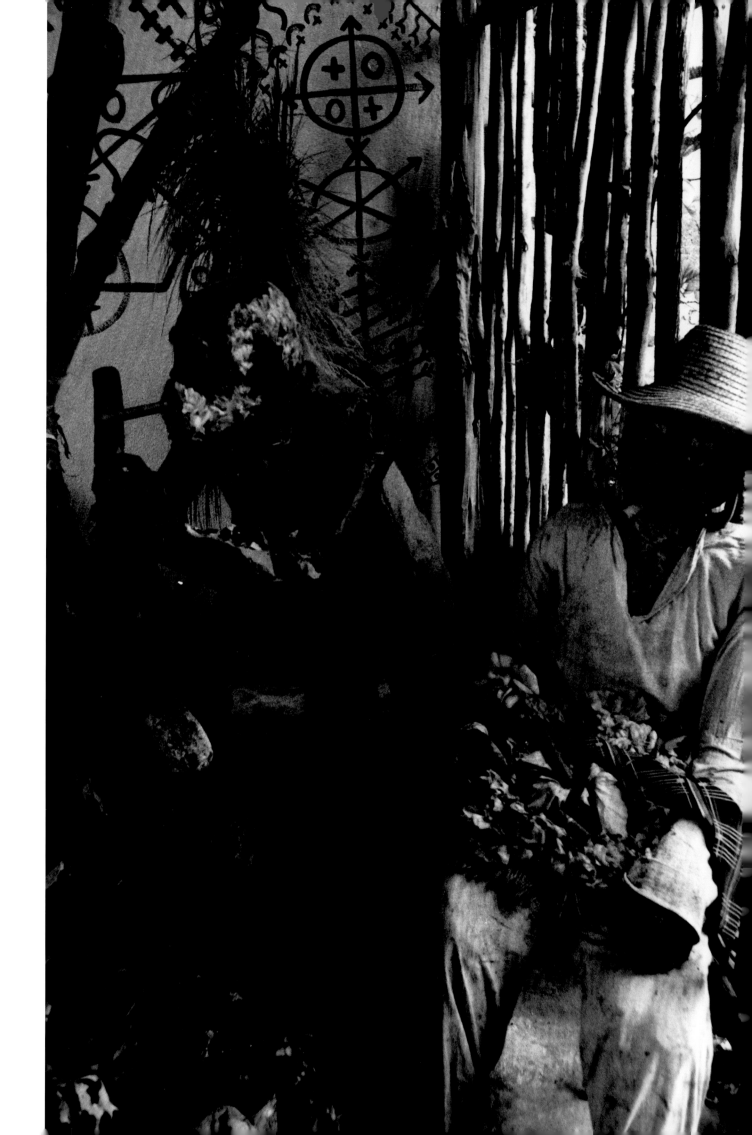

44

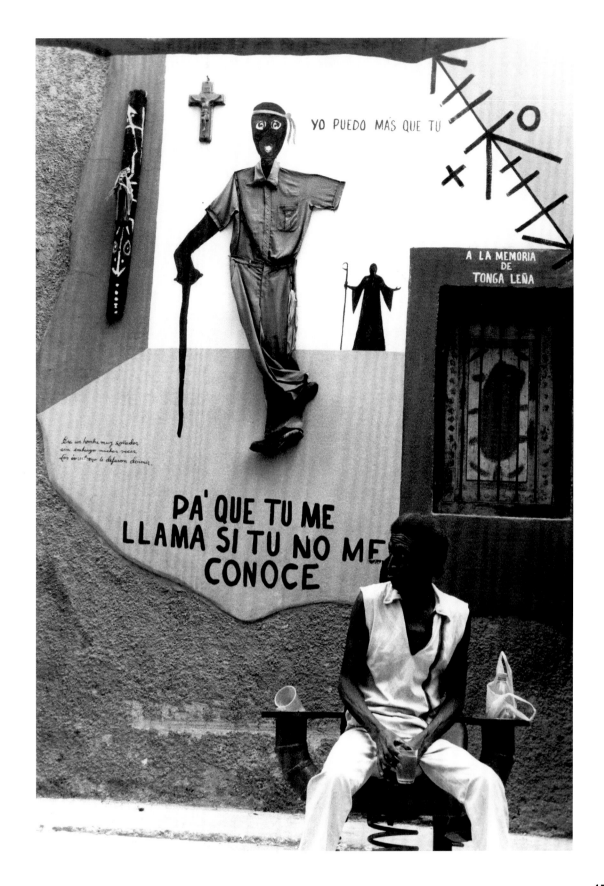

YO PUEDO MÁS QUE TU

A LA MEMORIA
DE
TONGA LEÑA

PA' QUE TU ME
LLAMA SI TU NO ME
CONOCE

45

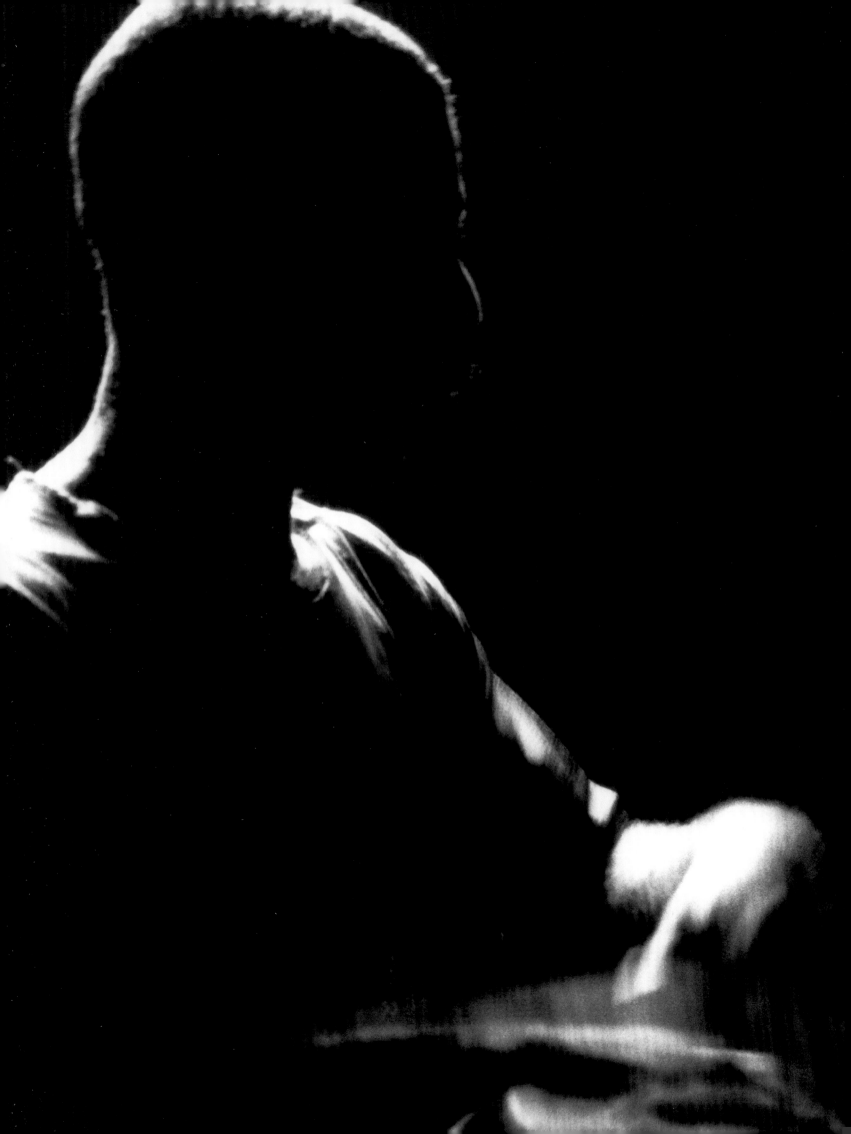

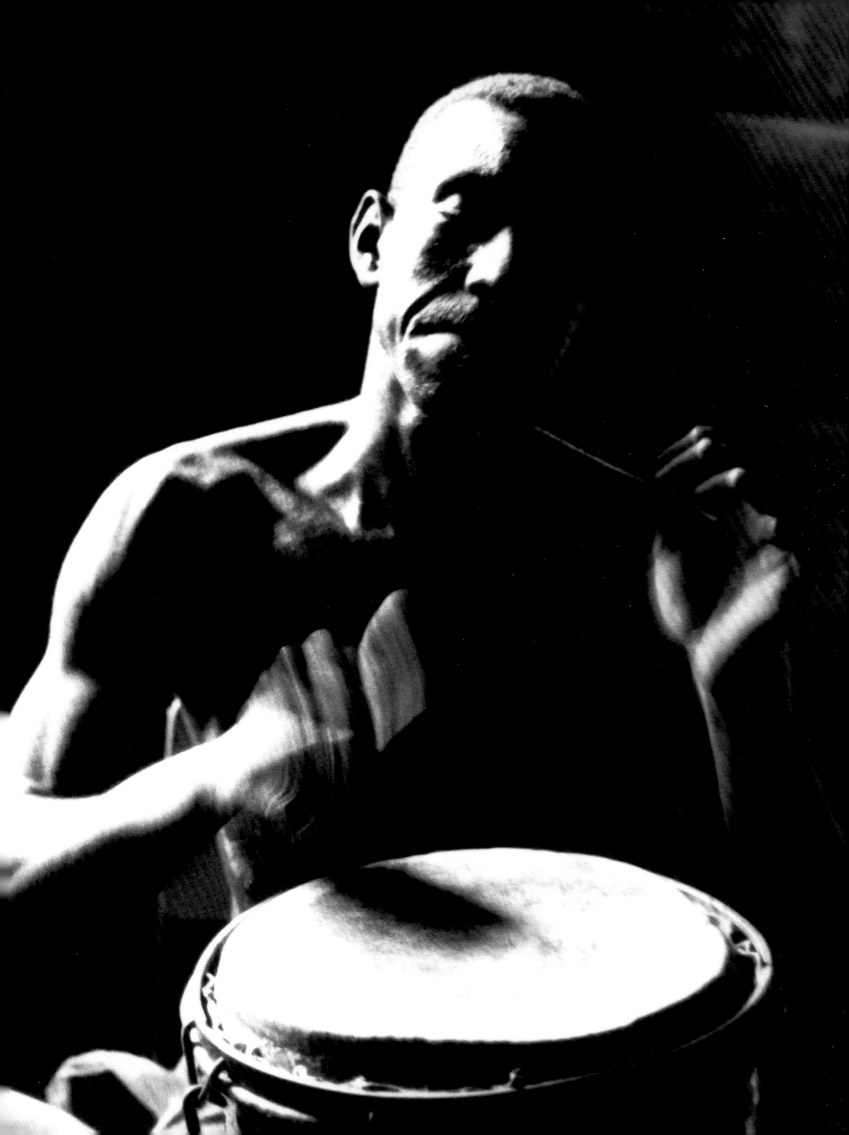

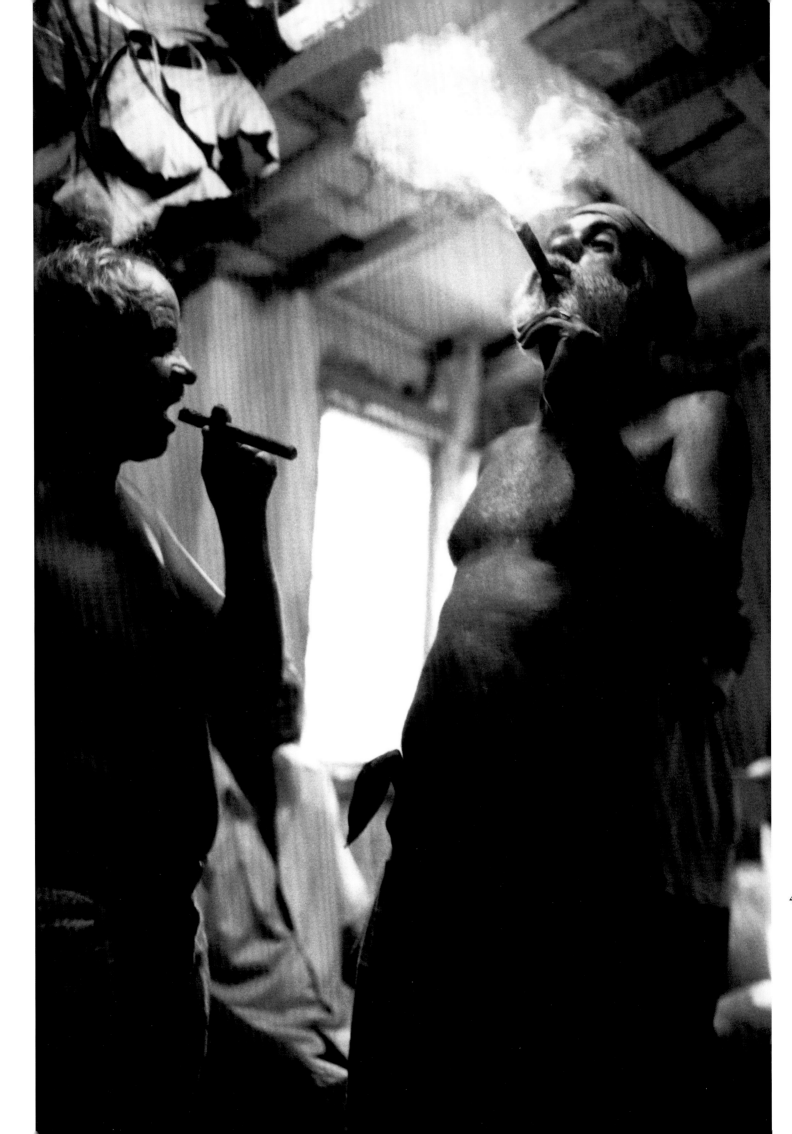

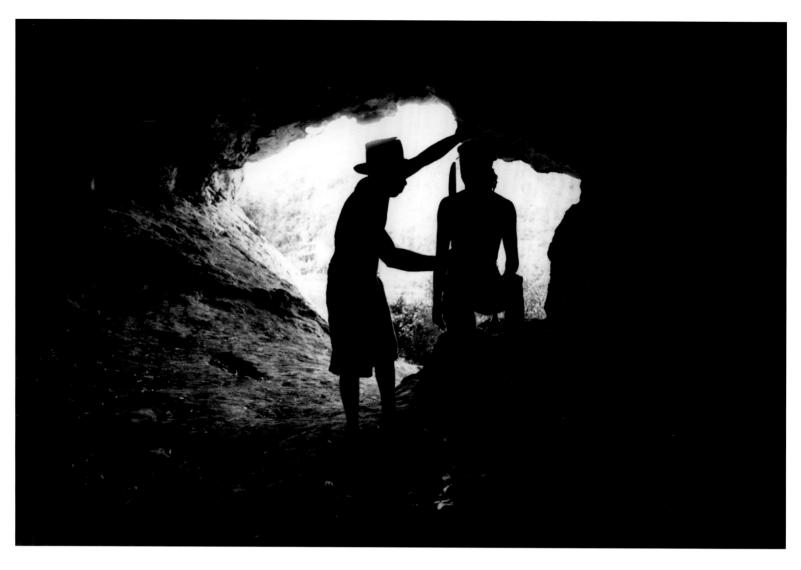

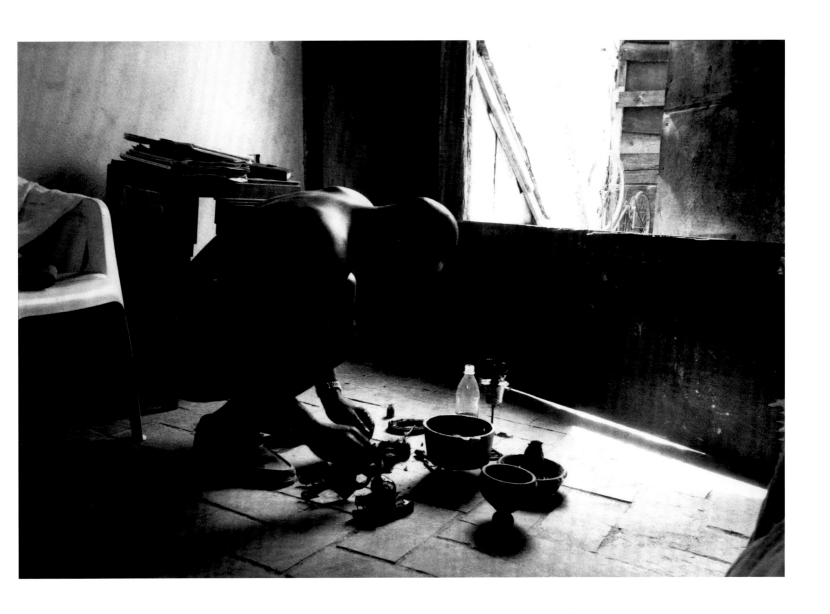

Ein Glaubensanhänger
bei der Pflege seiner Ritual-
gegenstände.

Devotee caring for his
religious articles.

Ein MAYOMBERO
«bei der Arbeit».
Pinar del Río

Mayombero "at work".
Pinar del Río

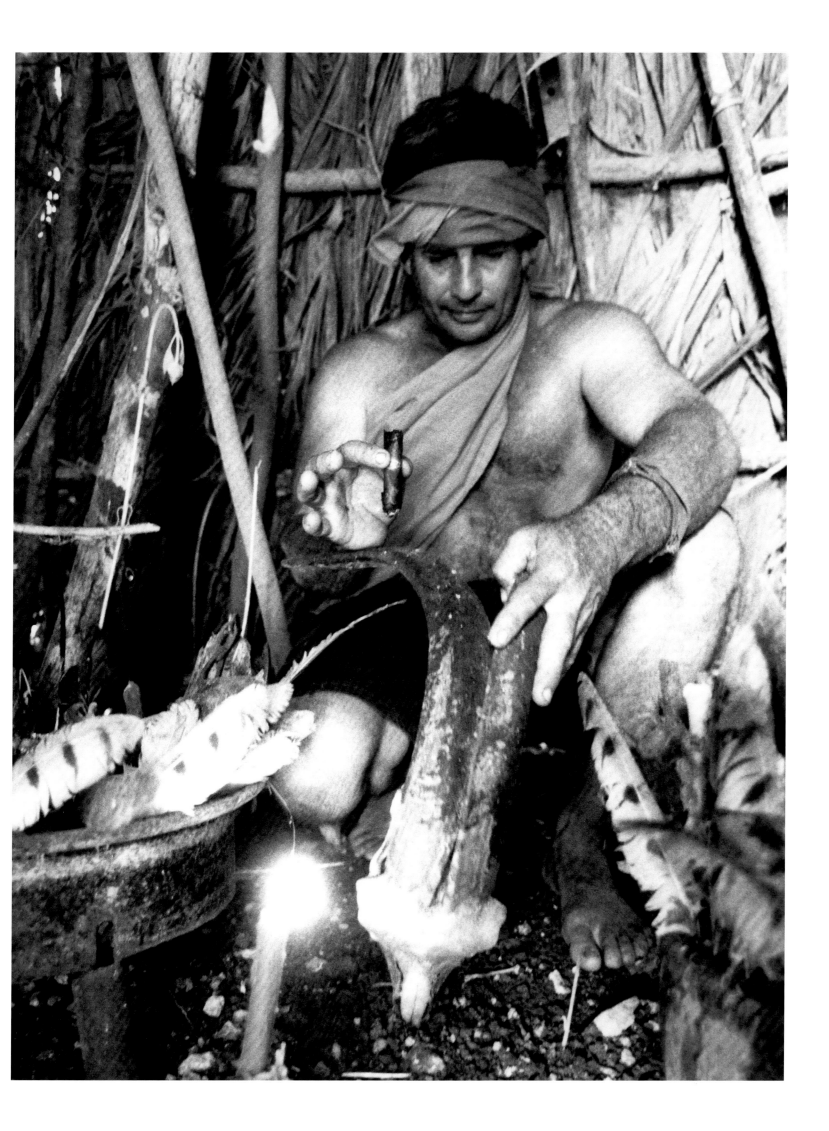

ELEGGUA
(Niño de Atocha)

Er ist einer der frühesten ORISHAS in der Religion der Yoruba. Er ist der Bote der Götter und derjenige, der die Wege öffnet und schliesst. Als Beschützer des Hauses ist er zugleich der Bewacher der Himmelspforte. Bei der Götterverehrung des Yoruba-Pantheons ist er der erste ORISHA, der angerufen wird. Er ist der Herr der Meeresschnecken. Als Gott des Zufalls und der List wird Echu Eleggua von einem Affen und einem schwarzen Hahn begleitet. Er mag Süssigkeiten, Früchte und Spielzeug, denn im Grunde genommen ist er ein ungezogener Junge. Und er liebt Klatsch und Intrigen.

One of the most ancient ORISHAS of the Yoruba religion, he is the messenger of the Gods and the one who opens and closes roads. Protector of the home, he is also heaven's gate keeper. He is the first ORISHA to be invoked in ceremonies honoring the gods of the Yoruba pantheon. He is master of conch shells. God of chance and trickery, Echu Eleggua is accompanied by a monkey and a black rooster. He likes candy, fruit and toys because underneath he is a mischievous boy. He likes gossip and entanglements.

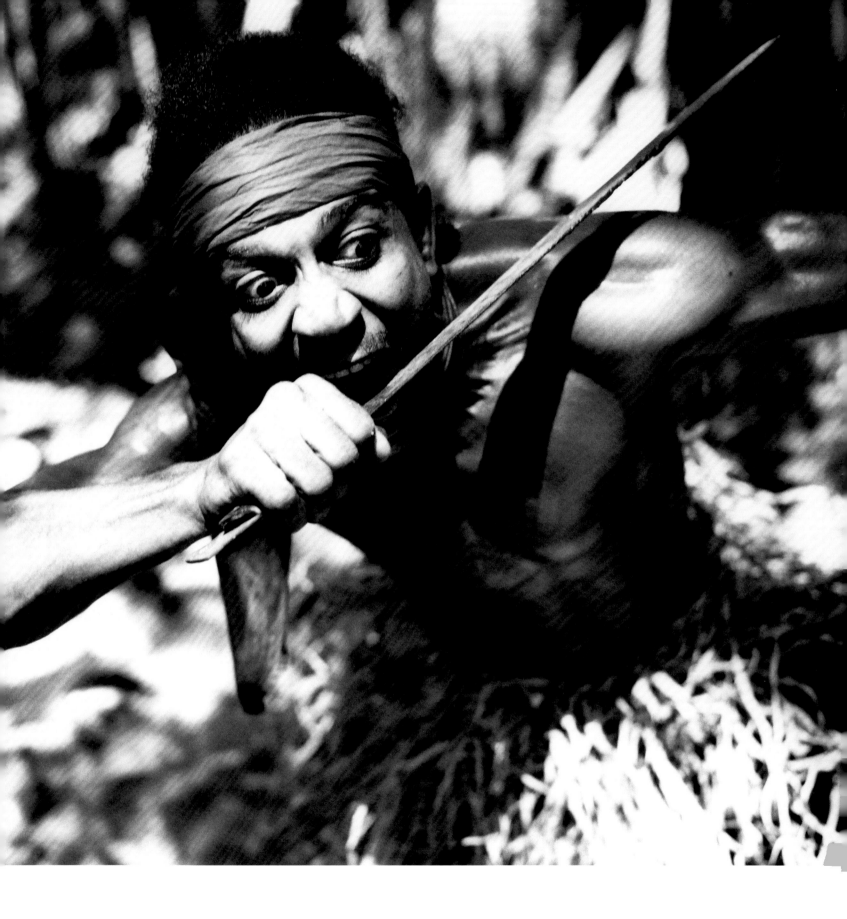

**Rumba und
traditionelle Tänze.**

Rumba and
traditional dances.

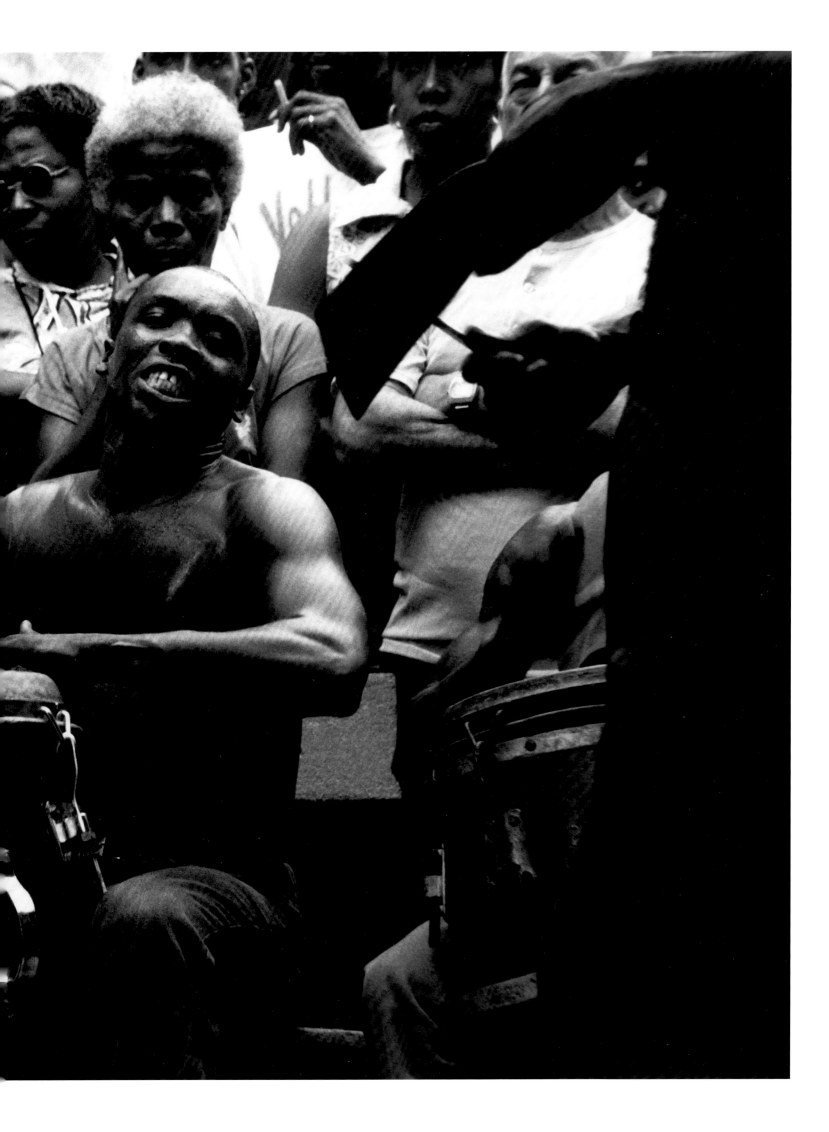

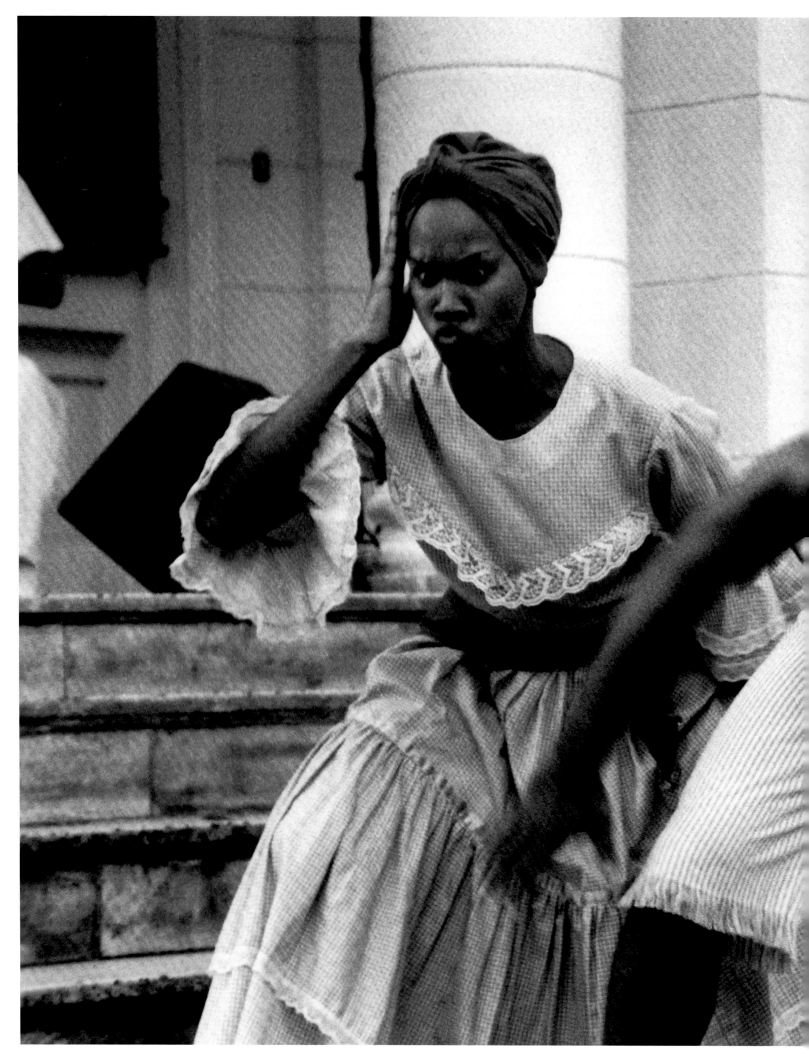

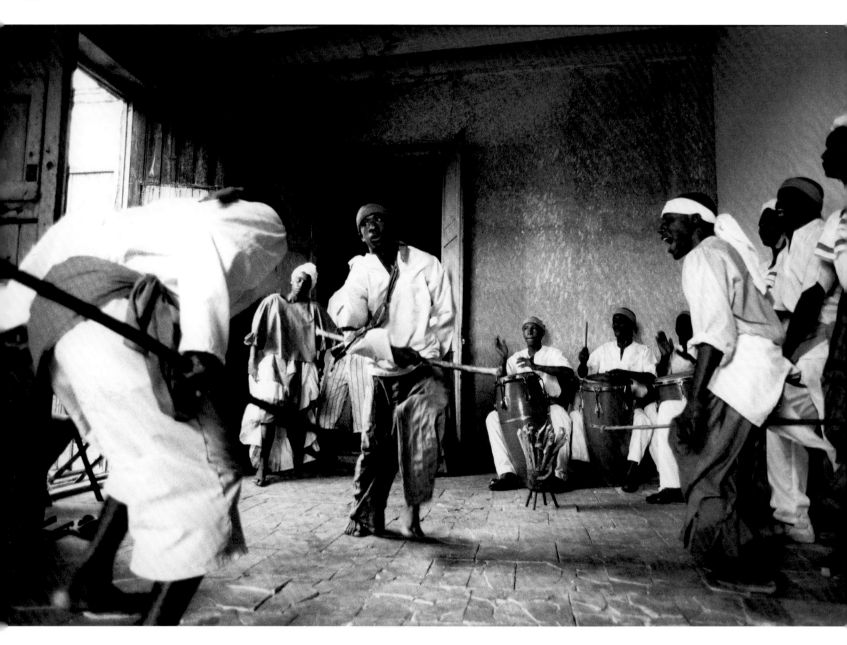

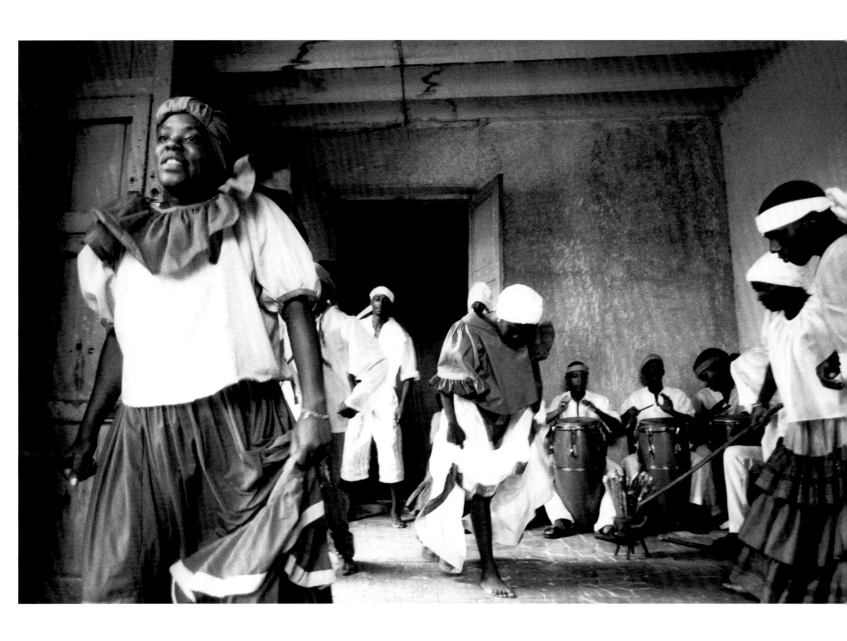

**Traditioneller Tanz
aus dem Kongo.
Die traditionelle Musik-
gruppe «Madera».**

Traditional dance from the Congo.
Traditional Group "Madera".

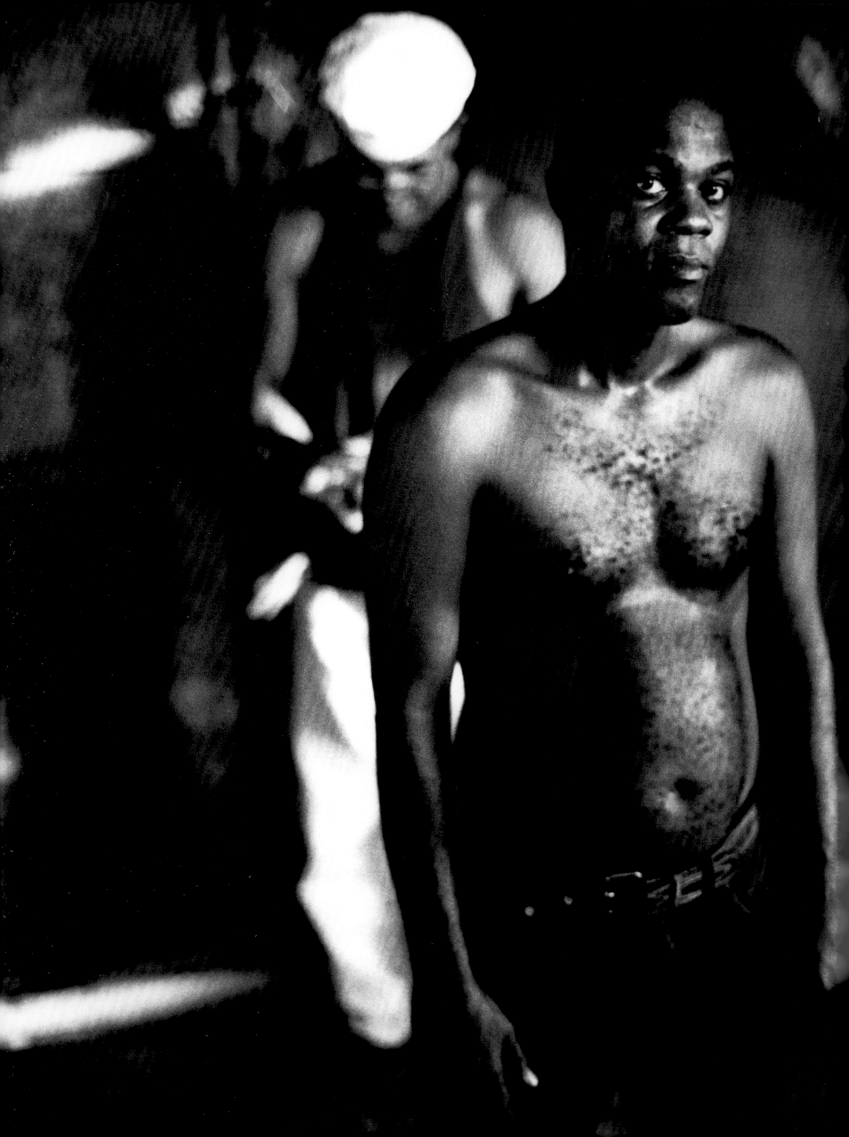

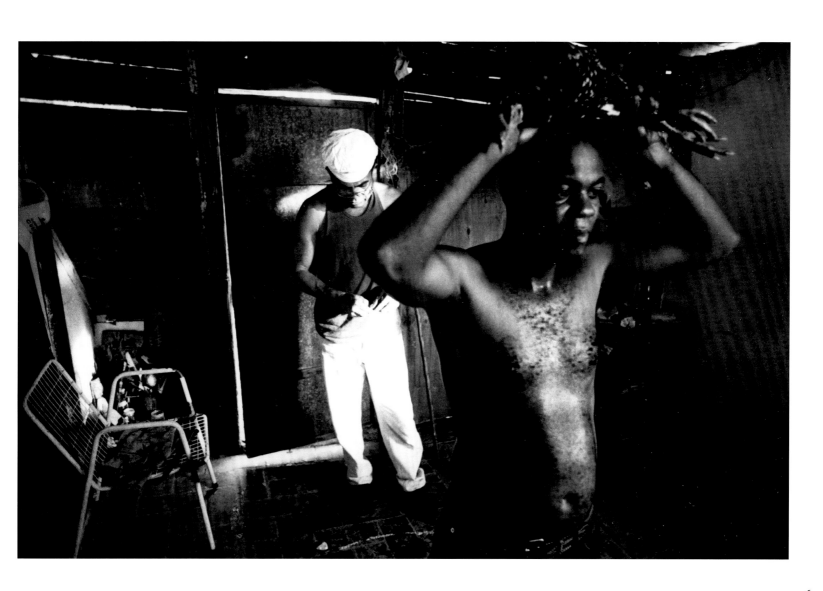

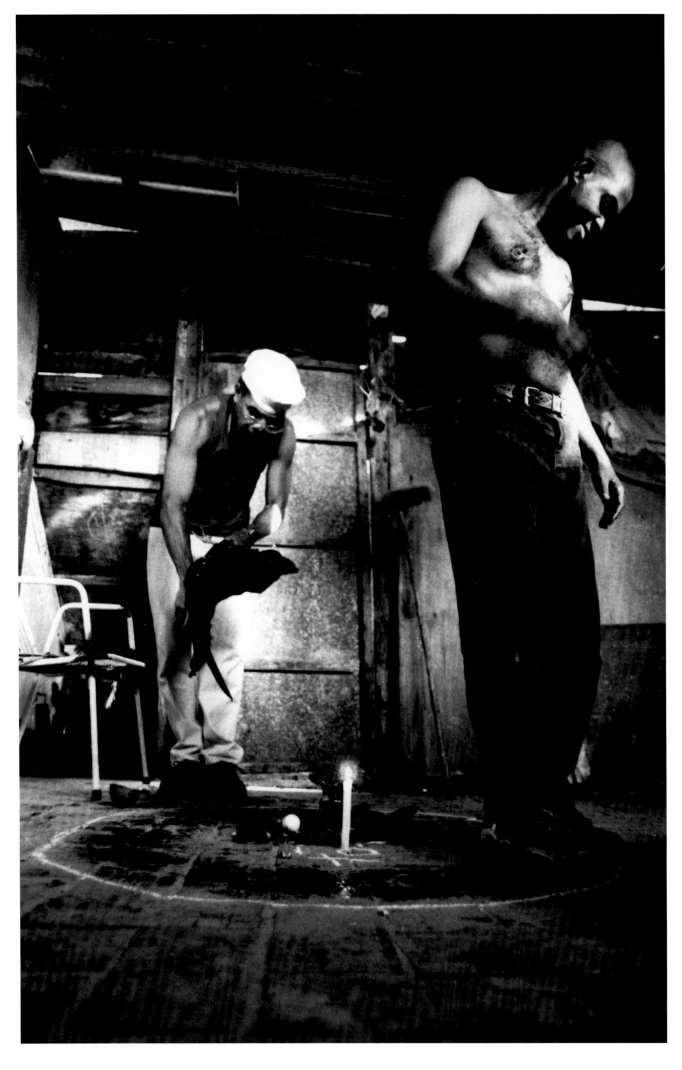

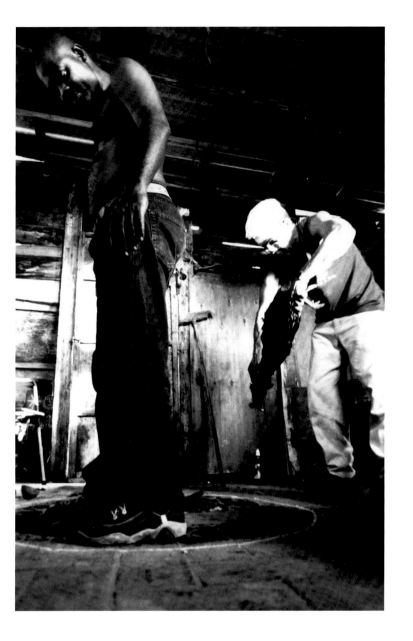
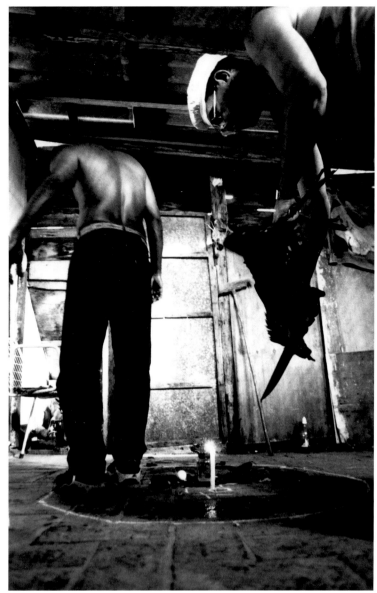

**Reinigungszeremonie eines Anhängers, der von Oggun besessen ist.
Nuevitas, Camagüey**

Cleansing ceremony by devotee possessed by Oggun.
Nuevitas, Camagüey

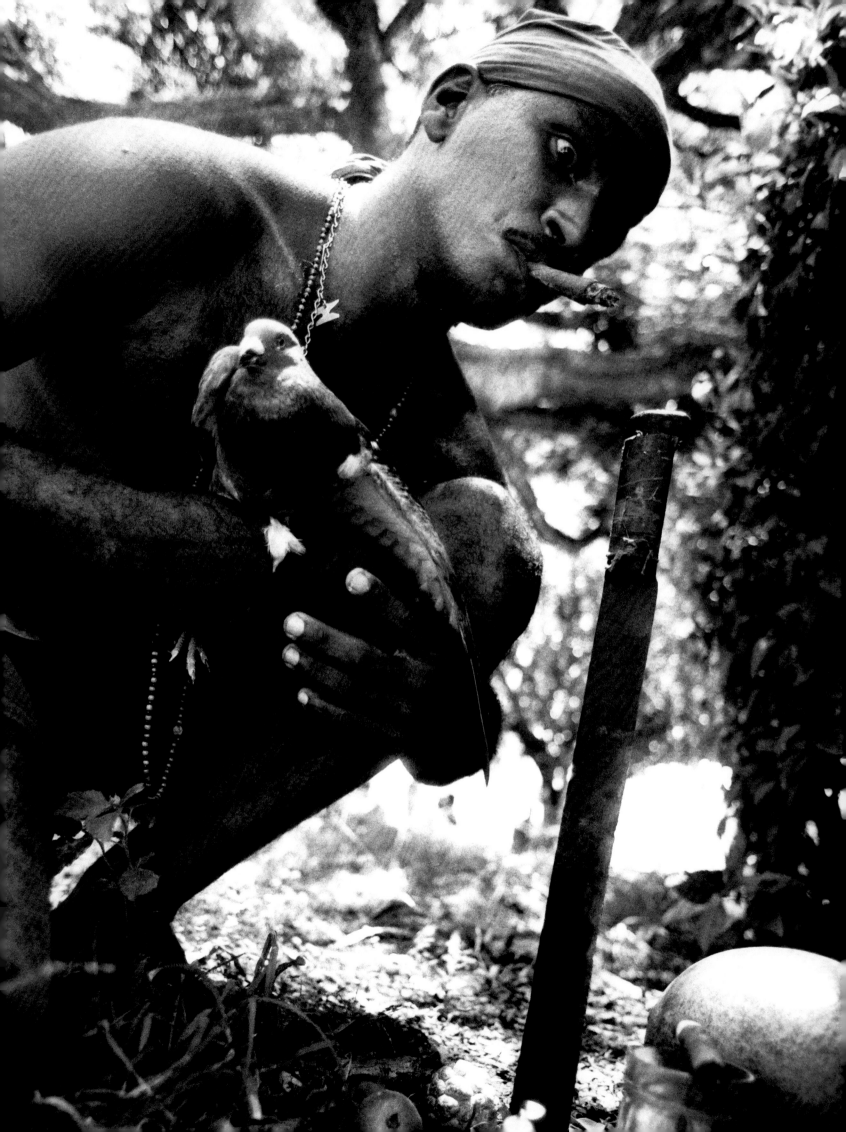

OGGUN
(San Pedro)

Oggun, der Gott des Metalls und des Krieges,
ist ein unerbittlicher Feind seines Bruders Chango.
Sobald sie aufeinandertreffen, fordert er ihn zum
Kampf heraus. Nach der afrikanischen Überlieferung
lebt er tief im Erdinneren und wird als dreifüssiger
Topf mit 9 bis 21 eisernen Gegenständen darin dar-
gestellt, die Landwirtschaft und Schmiedearbeiten
verkörpern. Auch eine Machete ist eines seiner
Symbole. Er arbeitet schwer. Oggun darf nie miss-
bräuchlich angerufen werden, auch darf sein
Name nicht in Zusammenhang mit Lügen genannt
werden, denn seine Strafen sind hart. Er mag Opfer-
gaben, besonders Avocados, Tabak und Ziegen.

The god of metal and war, Oggun is the implacable
enemy of his brother Chango. Whenever they
meet he challenges him to a duel. According to
African tradition, he lives deep within the earth,
and is represented as a three footed pot with
nine to twenty-one iron utensils inside that
symbolize farming and ironwork. A machete is
also one of his symbols. He is hard working.
Oggun must never be invoked in vain and lies
must never be told using his name because then
his punishments are severe. He likes offerings,
especially avocado, tobacco and goat.

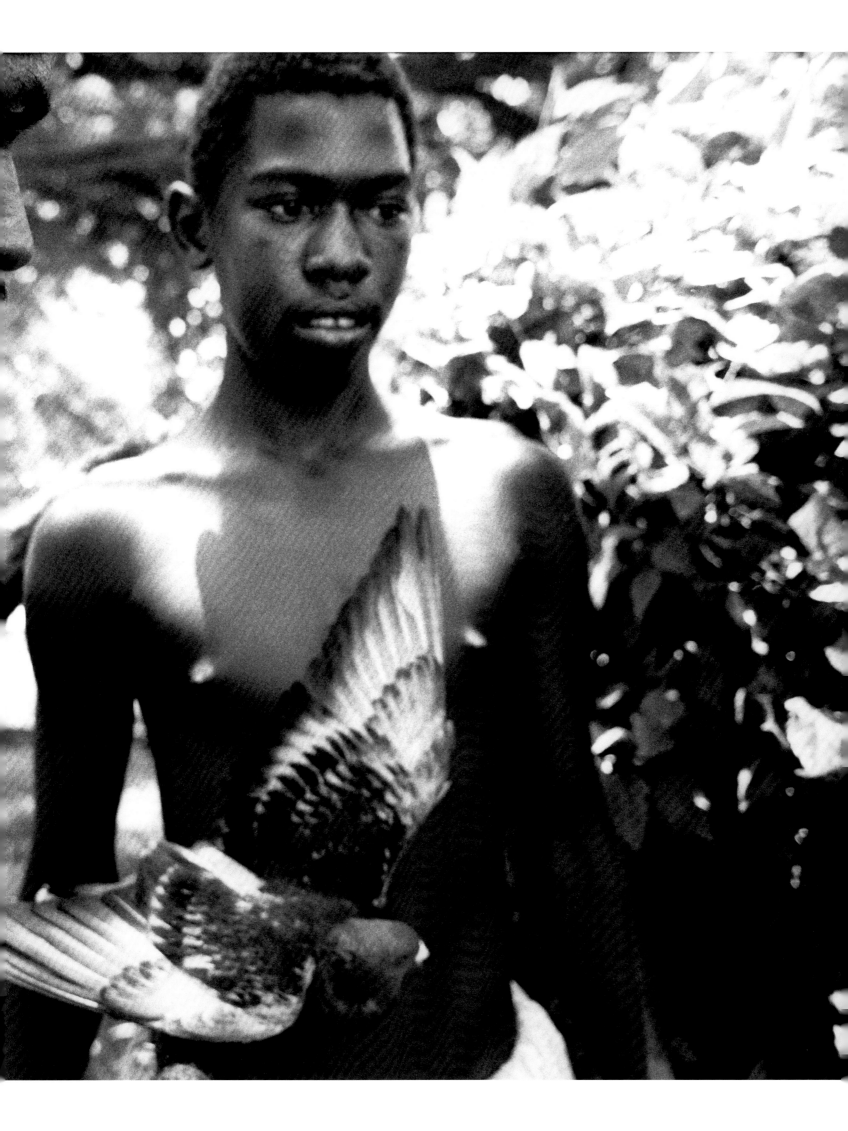

El Monte

Die Wildnis bietet im Grunde alles, was man braucht, um Magie auszudrücken und Gesundheit und Wohlbefinden zu erhalten. Sie besitzt zudem alle hochwirksamen, schützenden und abwehrenden Dinge zur Selbstverteidigung gegenüber jeglichen Widrigkeiten. Damit jede Pflanze, jeder Zweig oder Stein für einen speziellen Zweck effektiv eingesetzt werden kann, muss die Erlaubnis eingeholt und eine Opfergabe in Form von Schnaps, Tabak, Geld und, bei bestimmten Gelegenheiten, dem Blut eines lebendigen Huhnes oder Hahnes dargeboten werden. «Ein Zweig macht noch keine Wildnis», und in der Wildnis hat jeder Baum, jeder Strauch, jedes Kraut einen «Herrn» (die ORISHAS), der über einen sehr ausgeprägten Sinn für Besitz verfügt.

The wilderness has essentially all that is needed to perform magic and preserve health and well being. It also has all the most efficient protective or offensive elements for personal defense against any adverse force. For any plant, branch, or stone to be used effectively for a specific purpose, permission must be asked and an offering must be made in the form of liquor, tobacco, money and, on certain occasions, the blood of a live chicken or rooster.
"One branch does not make a wilderness", and within the wilderness each tree, each bush, each herb has a "master" (the ORISHAS), with a perfectly defined sense of property.

Pflanzen sammeln.
Pinar del Río

Gathering plants and herbs.
Pinar del Rio.

72

Ein Kräuterspezialist (Yerbero),
in der Betrachtung der Natur vertieft.
Guanabacoa, Havanna

"Yerbero", herb expert,
contemplating Mother Nature.
Guanabacoa, La Habana

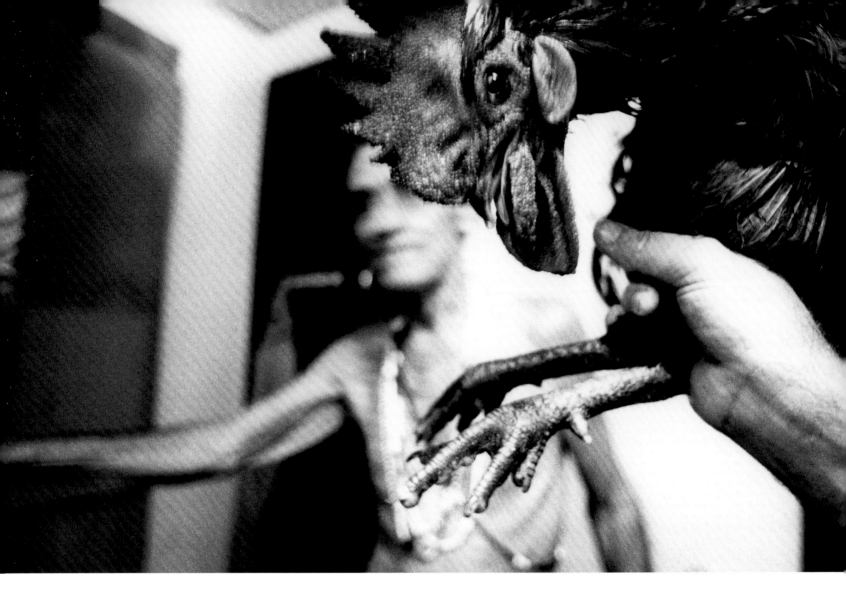

Opfergaben für die ORISHAS.

Offerings to the ORISHAS.

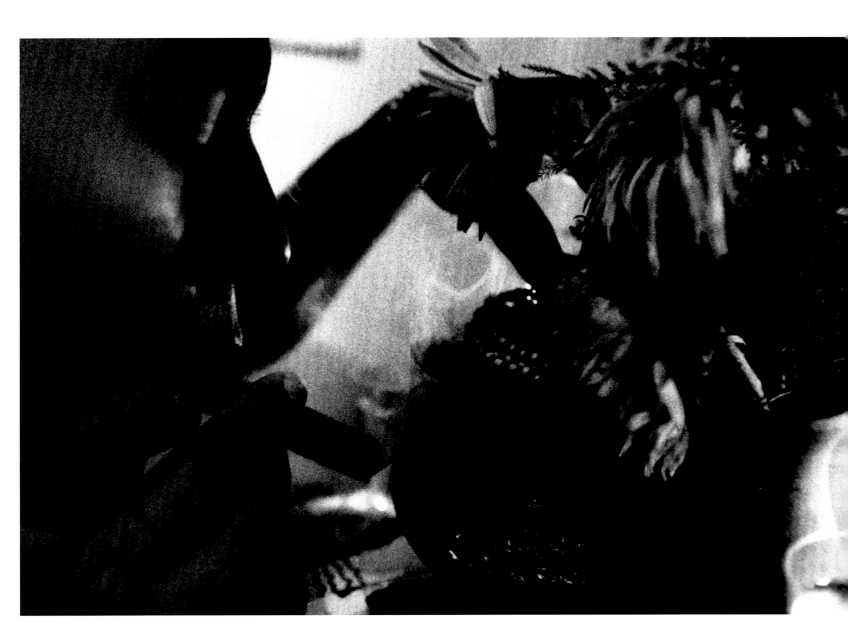

MAYOMBERO beim Arrangieren
seiner «prenda» (nganga).
Matanzas

MAYOMBERO working
on his "Prenda" (Nganga).
Matanzas

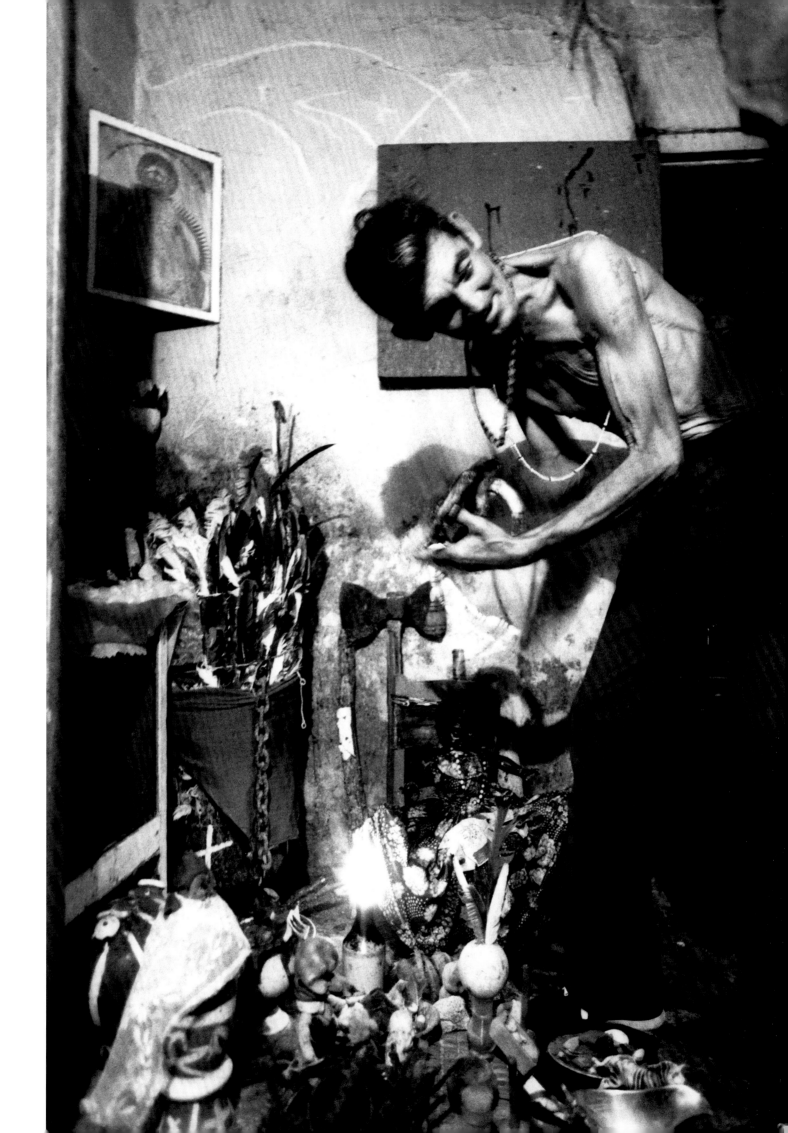

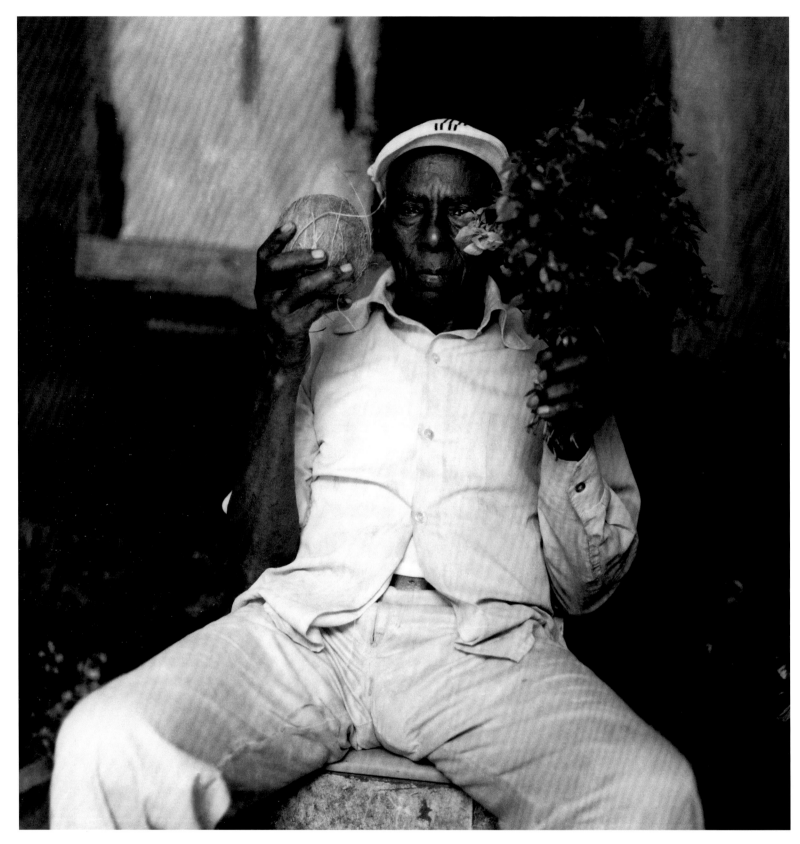

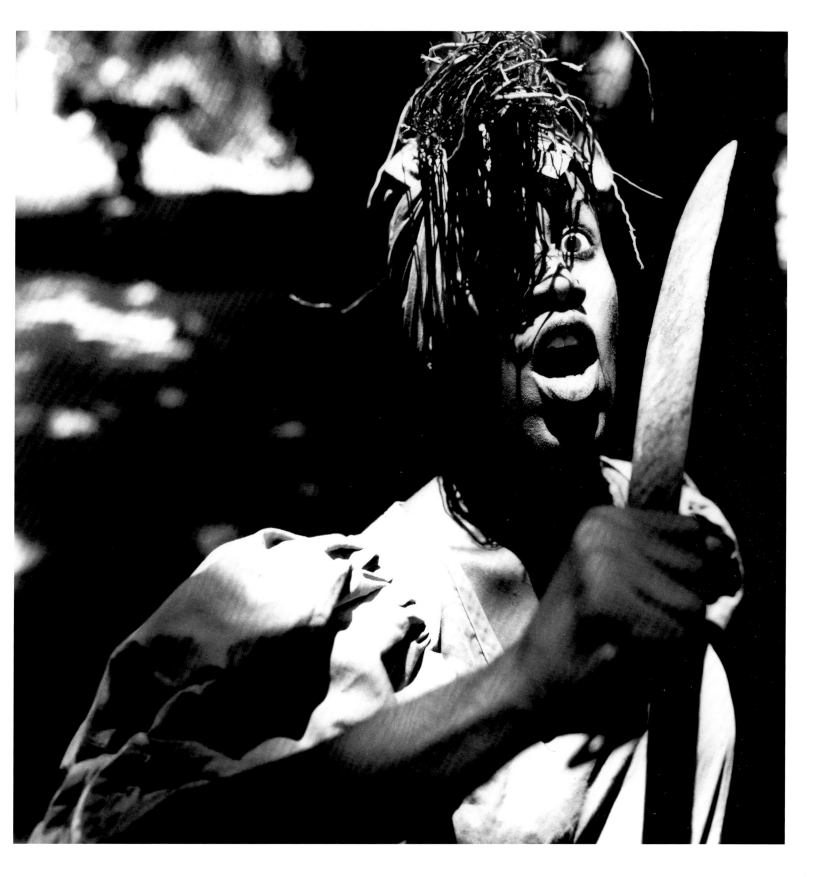

OYA
(Virgen de la Candelaria, Santa Teresita de Jesús)

Oya, auch unter dem Namen Yansa bekannt, ist Changos dritte Frau. Sie ist das Musterbeispiel einer Frau und die Herrin der Friedhofstore, des Windes und des Blitzes. Leidenschaftlich und mutig kämpft sie bei Bedarf an Changos Seite. Papaya, Aubergine und Geranie sind die von ihr bevorzugten Opfergaben.

Also known as Yansa, Oya is Chango's third wife. She is mistress of the cemetery gates and an exemplary woman. She is mistress of the winds and of lightning. Passionate and brave, she fights by Chango's side if needed. Her favorite offerings are papaya, eggplant and geraniums.

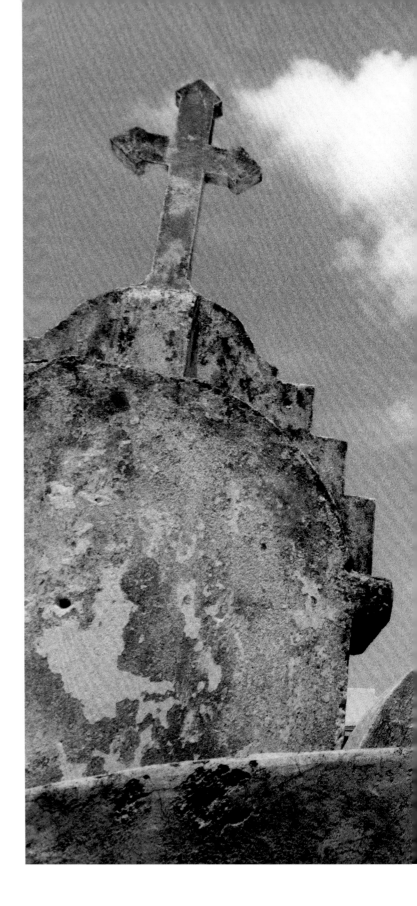

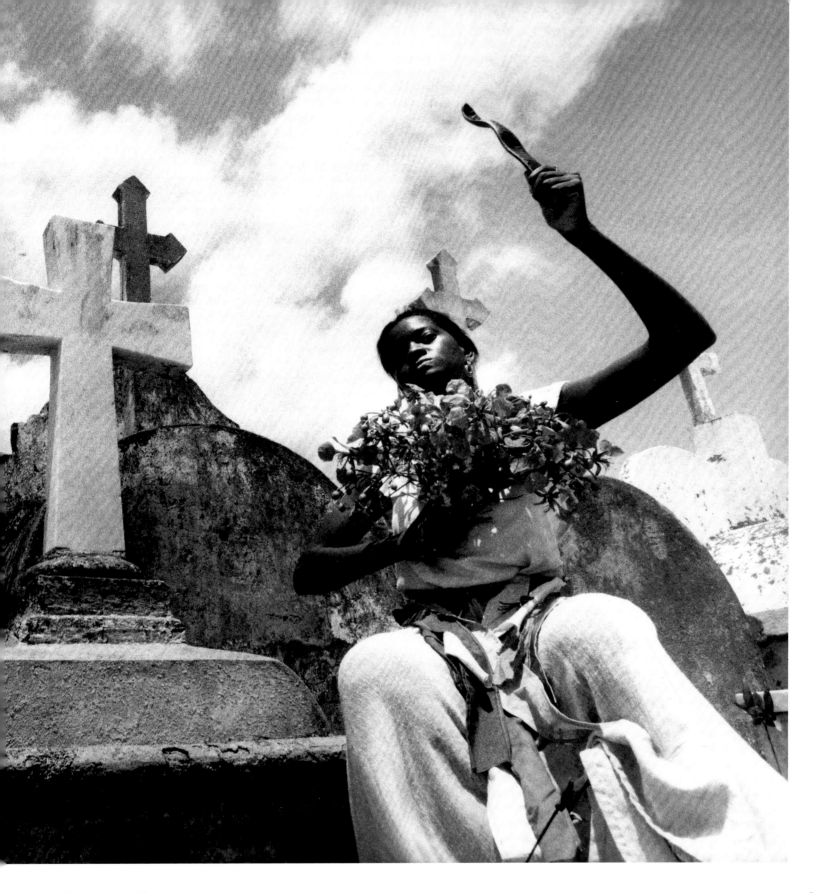

Eine von Oya besessene Frau;
Obbara-Ire-Gruppe.
Friedhof von Nuevitas, Camagüey

Possession by Oya, Obbara Ire Group.
Nuevitas Cemetery.
Camagüey

82

MAYOMBE-**Opfer.**

MAYOMBE sacrifice.

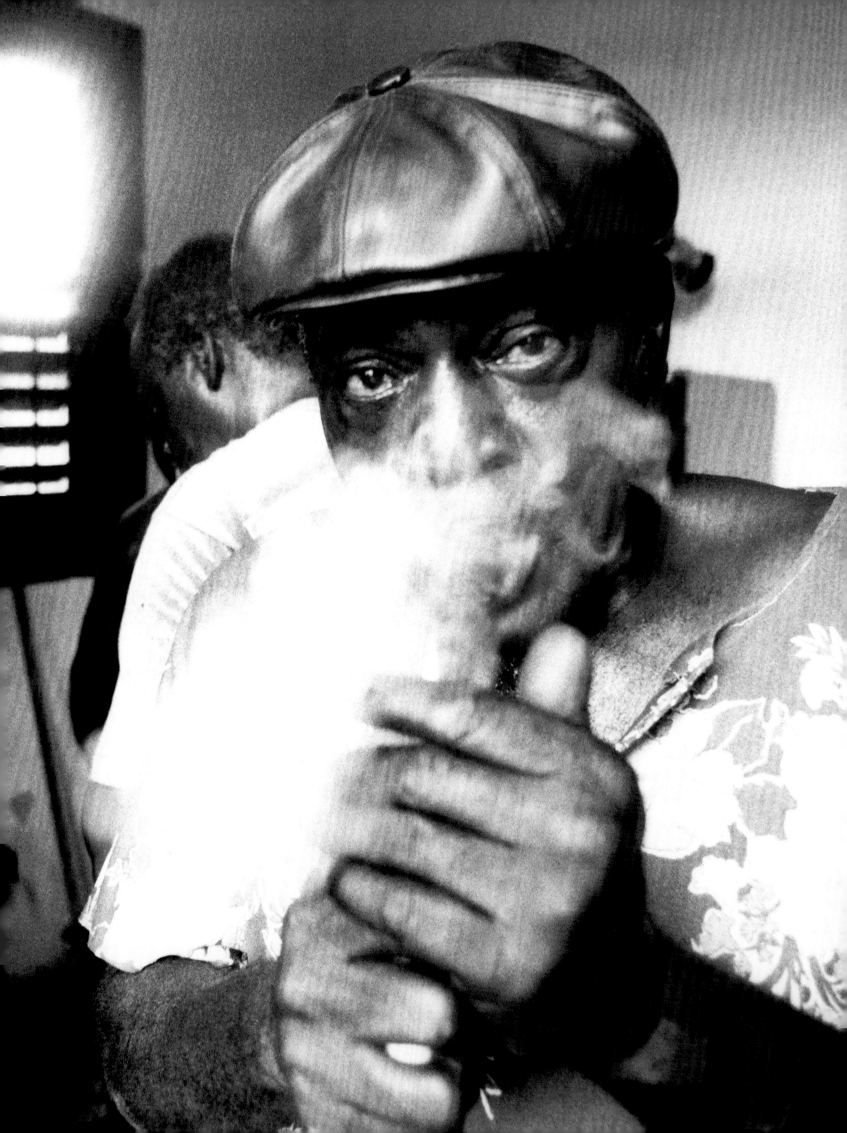

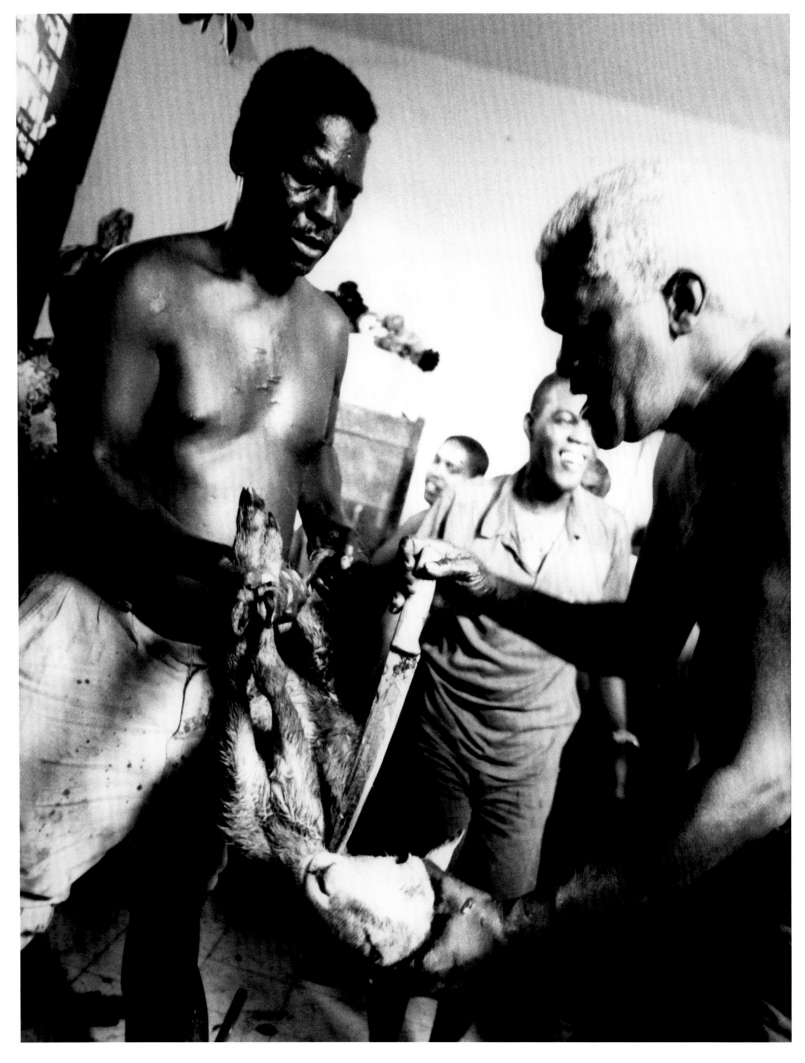

Opfer

Opferhandlungen haben in den afro-kubanischen Religionen eine sehr grosse Bedeutung. Oft wird den SANTOS und MUERTOS Tierblut als Geschenk dargebracht, sei dies nun als Dank oder als eine Gabe, um dafür das Erbetene zu erhalten. Tiere, die man wie etwa Hühner bei Reinigungsritualen opfert, werden danach nicht verspeist. Denn das würde bedeuten, die «schlechte», vom Tier absorbierte Energie wieder auf die Person rückzuübertragen, was ungünstig ist. (Ich habe diese Praxis jedoch bei Ritualen beobachtet, die von unerfahrenen SANTEROS durchgeführt wurden). Das Tier wird nur dann verzehrt, wenn es als Opfergabe diente.

Ich habe an verschiedenen Opferhandlungen teilgenommen. Ich selbst habe Hühner geopfert, wie die Religion dies vorsieht. Ich habe auch aktiv an der Opferung von Lämmern und Ziegen teilgenommen. Im Palo Monte geschieht dies normalerweise folgendermassen: Das Tier wird dem Altar präsentiert, indem man es hochhält und über den Altar legt, begleitet von Gesängen und rezitierten Versen. Akzeptieren die Geister des Altars die Opfergabe, wird die Kehle des Tieres aufgeschlitzt, damit das Blut aus der Hauptschlagader austritt, das man dann unmittelbar über den Altar verspritzt. Da sich das Tier während des Vorgangs wehrt, sind viele Menschen dabei, um mitzuhelfen. Sobald das gesamte Blut ausgetreten und das Tier tot ist, wird der Kopf abgetrennt und als Preis auf dem Altar platziert. Der Kadaver wird anschliessend geöffnet, gesäubert und in Stücke zerteilt, die man dann kocht und unter den Teilnehmern der Zeremonie verteilt. Jedem kommt dabei eine bestimmte Rolle zu. Der SANTERO/PALERO hat die Hauptrolle bei der Tieropferung, die Teilnehmer sorgen für Musik und Gesänge, die Frauen bereiten das Essen zu und so weiter. Diese Opferungen waren immer ein ungemein erregendes Erlebnis.

Oft wird scherzhaft gesagt, die SANTOS hätten einen guten Geschmack («son de buena boca»), da sie all die guten Dinge des Lebens mögen – frisches Blut, den Rauch der besten Zigarren und den besten Rum.

Sacrifice

Sacrifice is extremely important in the Afro Cuban religions. Animal blood is often used as a gift to the SANTOS and MUERTOS, either to give thanks or as a donation in order to receive what was requested.

When animals, such as chickens, are used for cleansing they are not eaten afterwards. That would allow the "bad" energy absorbed by the animal to return to the person, which is not very practical. (I have, however, seen it happen in rituals led by SANTEROS with little experience.)

The animal is eaten only when it is used as an offering. I have participated in various sacrifices. I have personally sacrificed chickens, as it is a necessary act within the religion. I have also actively participated in the sacrifice of lambs and goats. The sacrifice sequence (in palo monte) is usually as follows: the animal is presented to the altar and physically picked up and put over the altar accompanied by chants and verses. Once the spirits within the altar accept the offering, the animal's throat is cut and the blood flows out from the main artery. It is then poured directly over the altar. The animal fights to free itself during this procedure, so there are many people helping. Once all the blood has flowed out and the animal is dead, the head is cut off and placed on the altar as the prize. The rest of the animal is cut open, cleaned and cut up to be cooked and distributed among the ceremony's participants. Every person has a role. The SANTERO/PALERO has the main role in the animal sacrifice, the participants create the music and chanting, and the women prepare the food and so forth. It was always an exhilarating experience.

It is often humorously said that the SANTOS have a fine palate ("son de buena boca") as they love to receive all the good things in life – the fresh blood, the best cigar smoke, and the best rum.

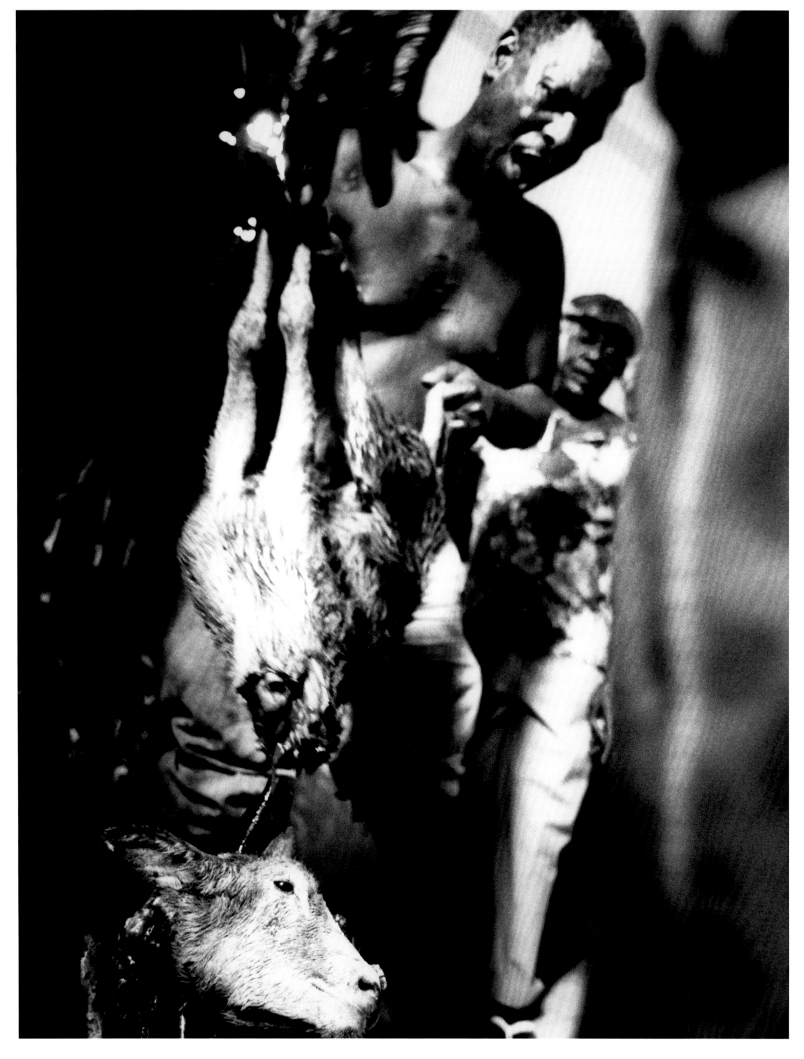

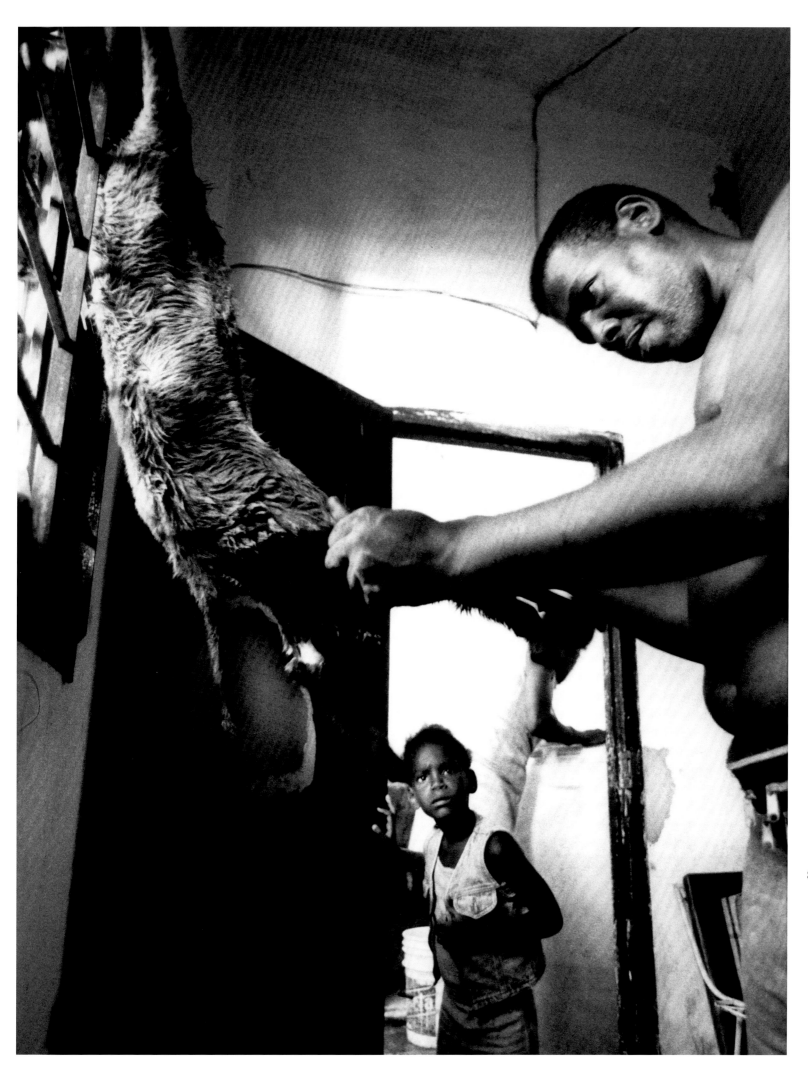

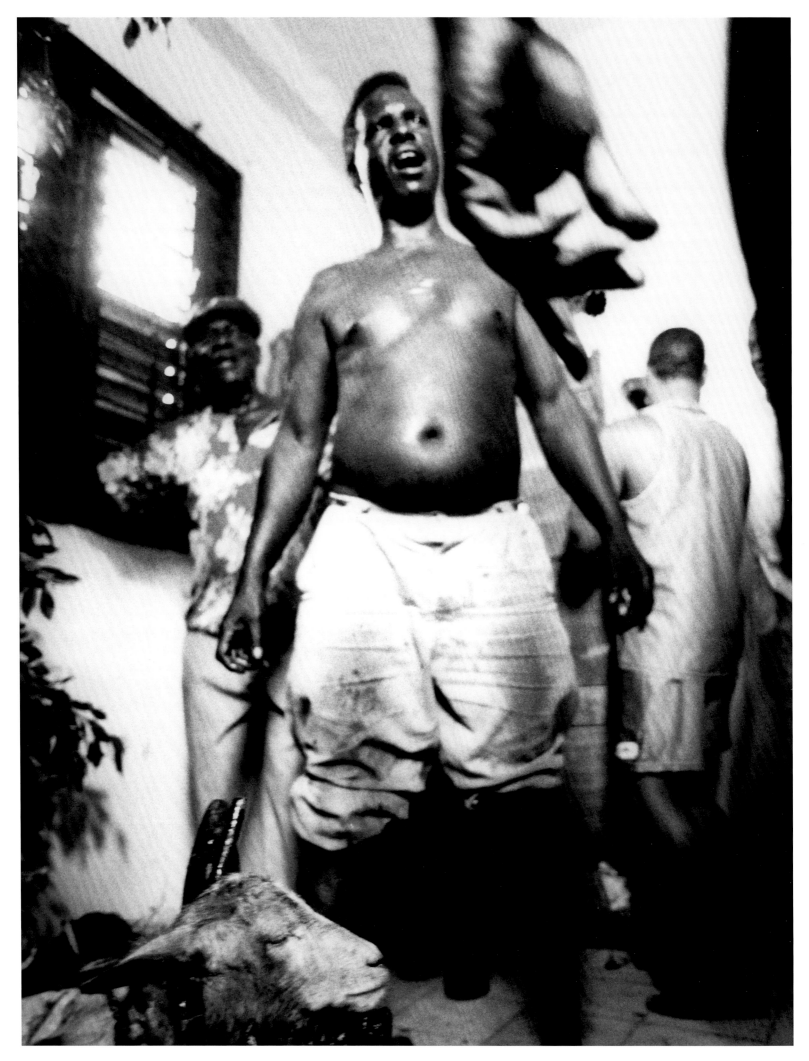

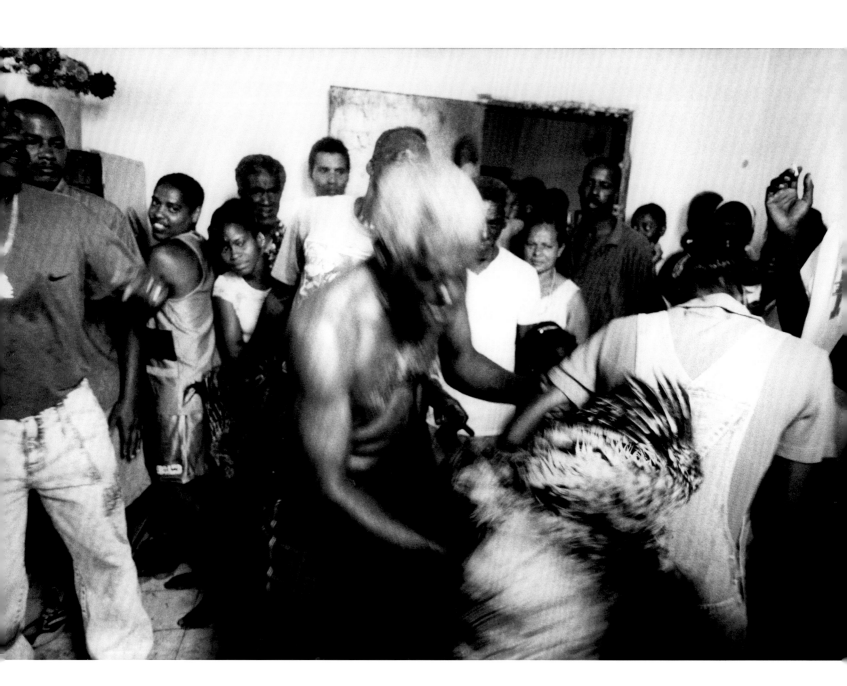

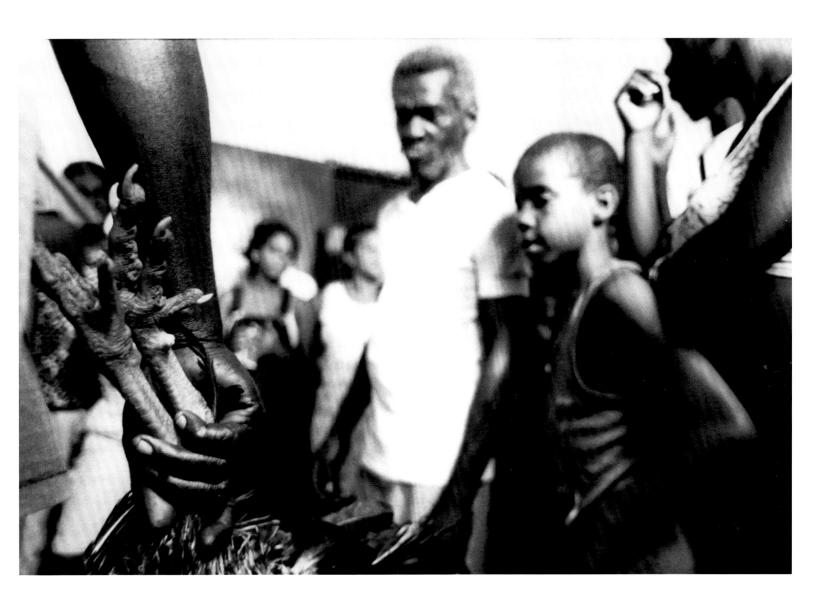

Hühner und Hähne werden auch
bei Reinigungsritualen verwendet,
in denen sie die Unreinheit oder die
Sünden des Gläubigen absorbieren.

Chickens and roosters are also
used as cleansing agents,
absorbing the impurities or evils
of the devotee.

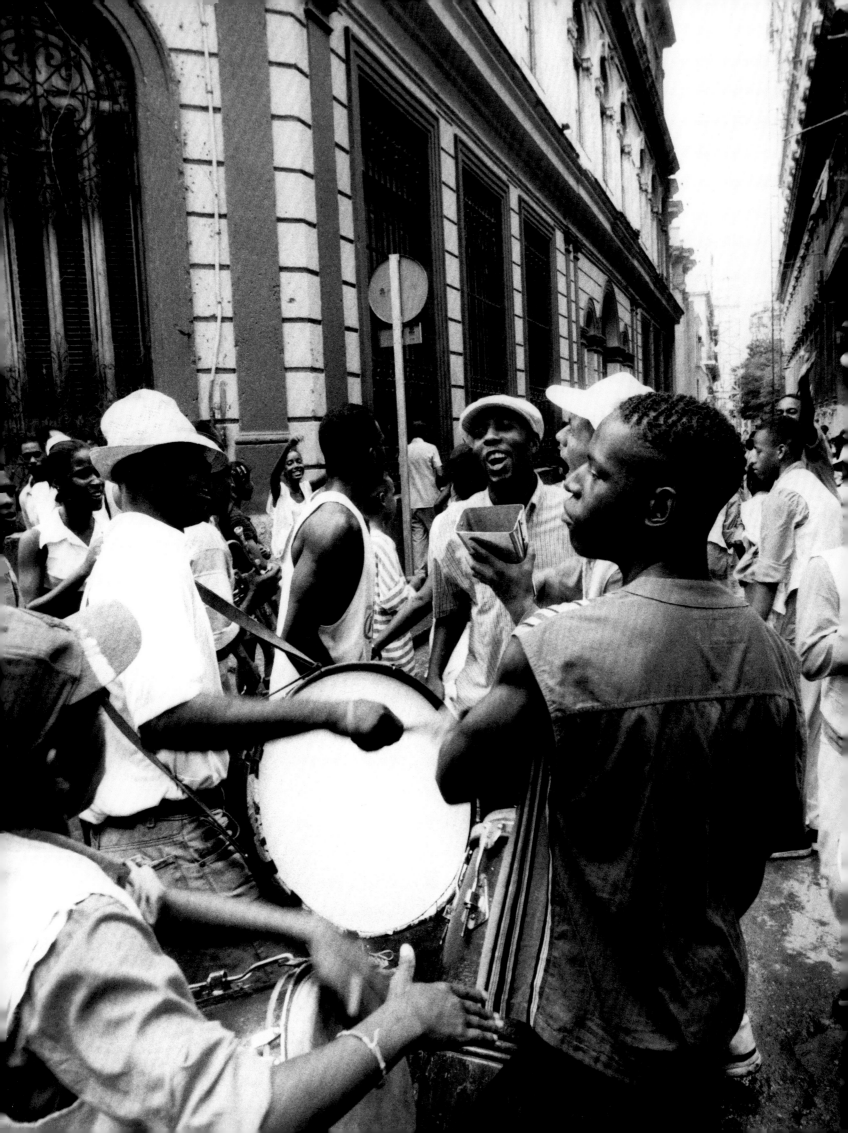

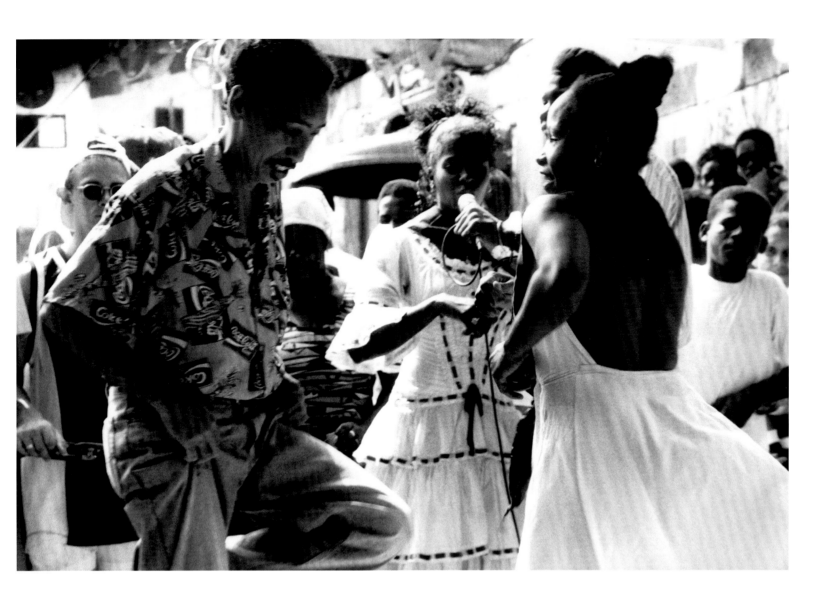

Strassen-Rumba.
Altstadt von Havanna

Street Rumba.
Old Havanna

Meister der Batá-Trommel, des heiligen Instruments, das bei Zeremonien verwendet wird.

Master of the Batá drum, the sacred instrument used for ceremonies.

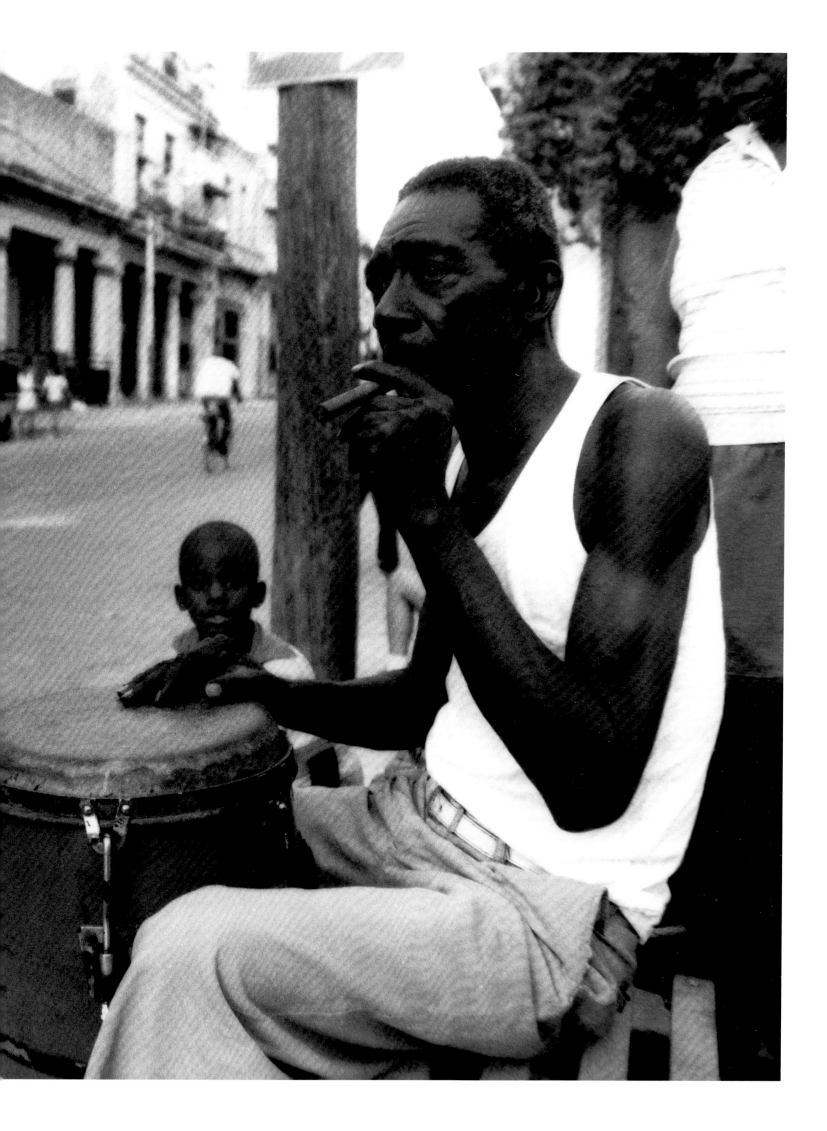

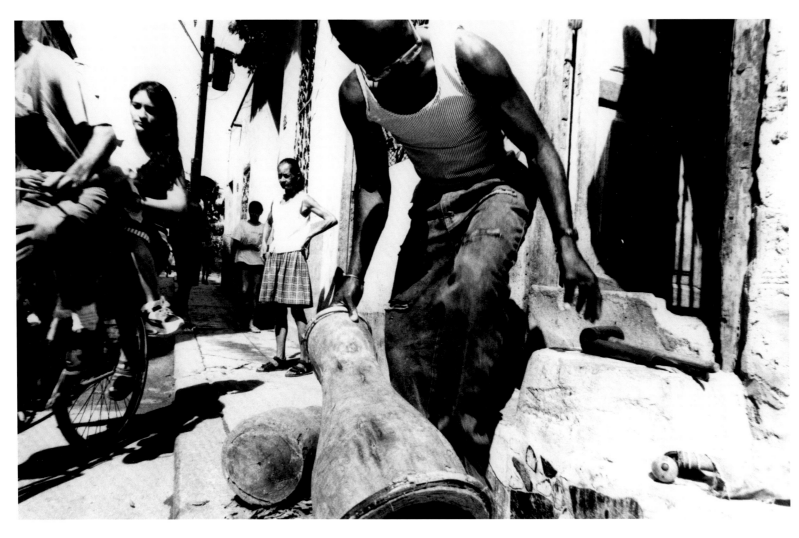

Batá.
Die heilige Trommel.

The Batá.
Sacred Drum.

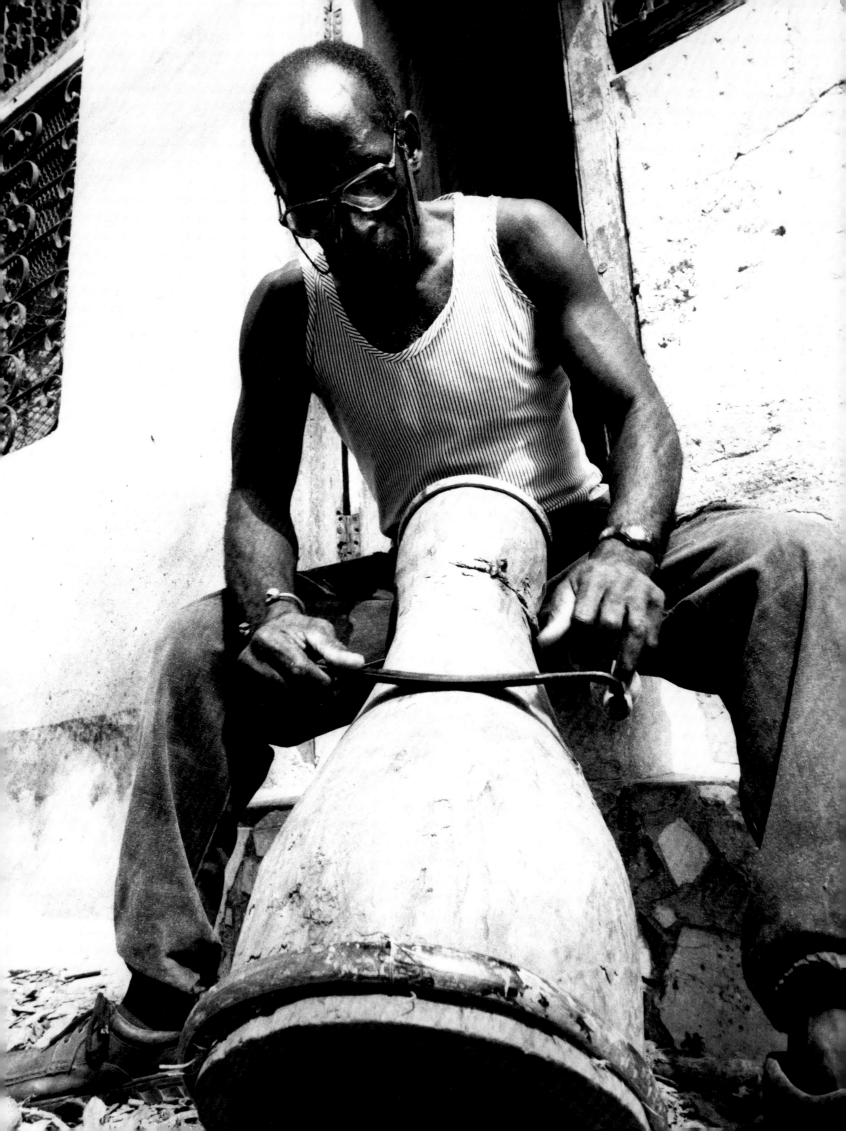

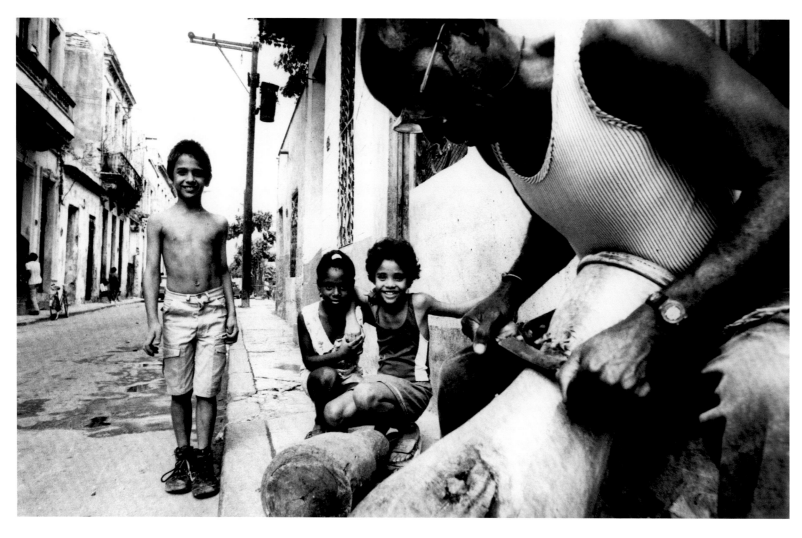

Folgende Doppelseite
Ein besessener MAYOMBERO **segnet einen Gläubigen mit Schnaps.**

Following double page
Possessed MAYOMBERO blessing a devotee with liquor.

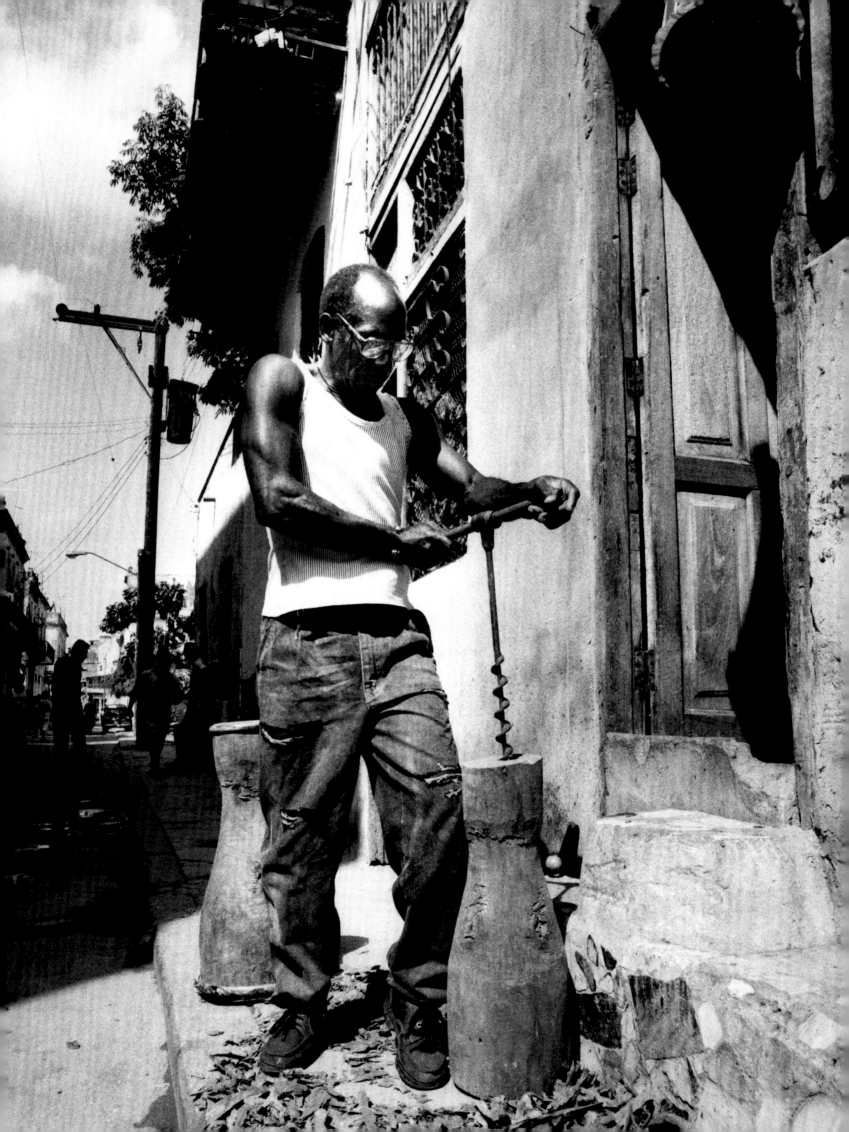

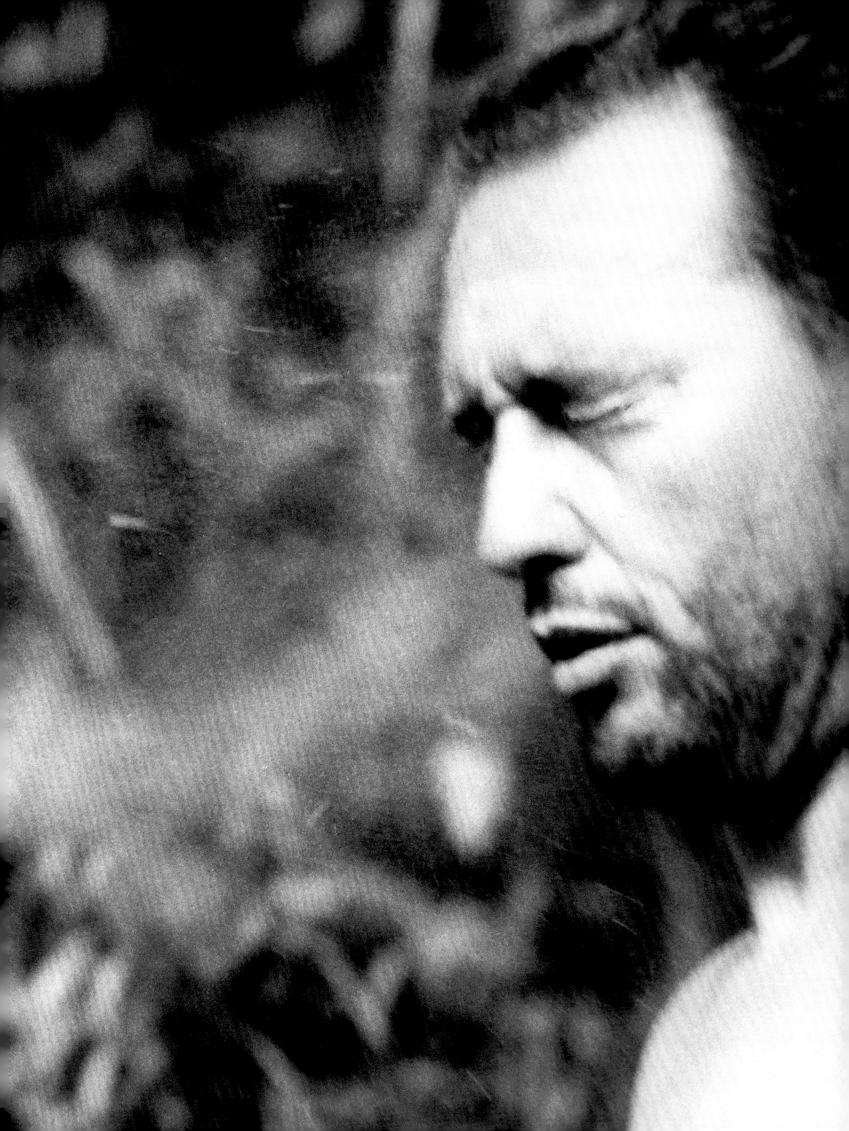

La Ceiba.

Der Kapokbaum.
Der vollkommen heilige Baum.
«Ceiba, du bist meine Mutter,
spende mir Schatten.»

Quintessential sacred tree.
"Ceiba, you are my mother,
give me shade."

Zeremonie unter dem heiligen
Kapokbaum (Ceiba).
Valle de Yumurí, Mantanzas

Ceremony at the feet of the
sacred Ceiba tree.
Valle de Yumuri, Matanzas

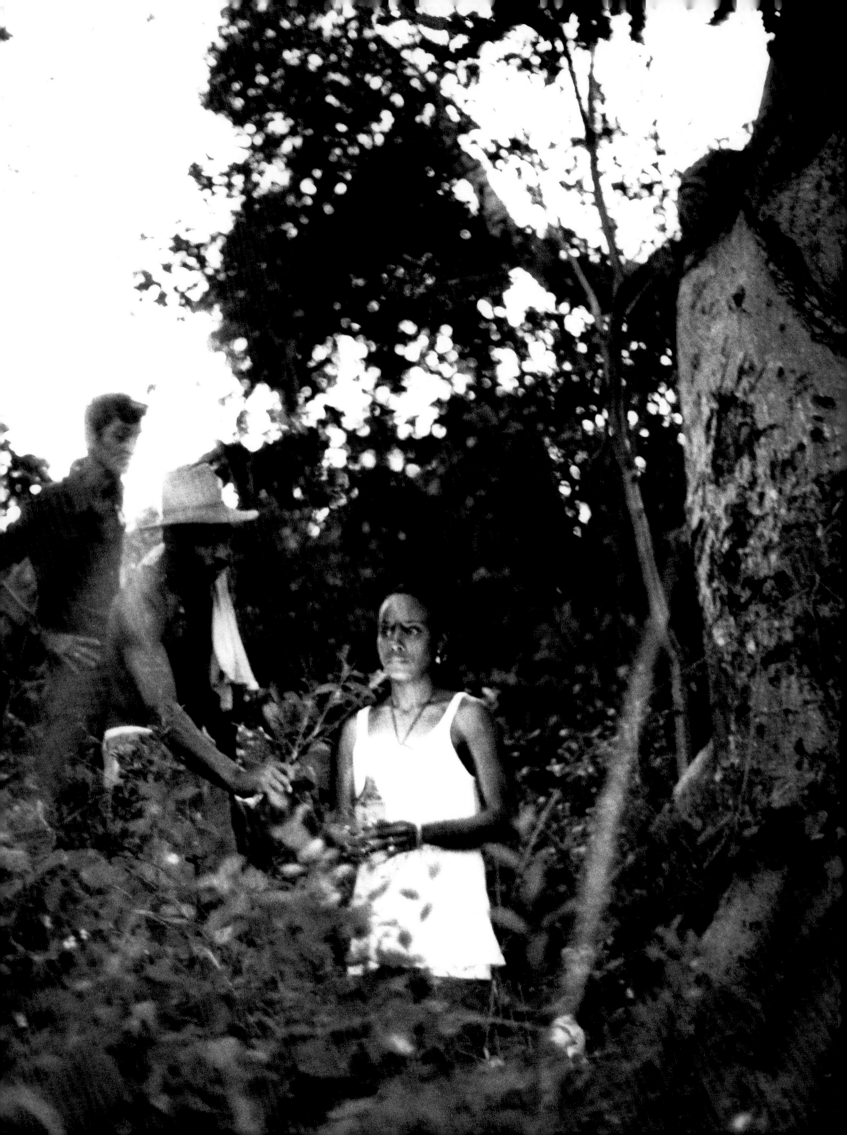

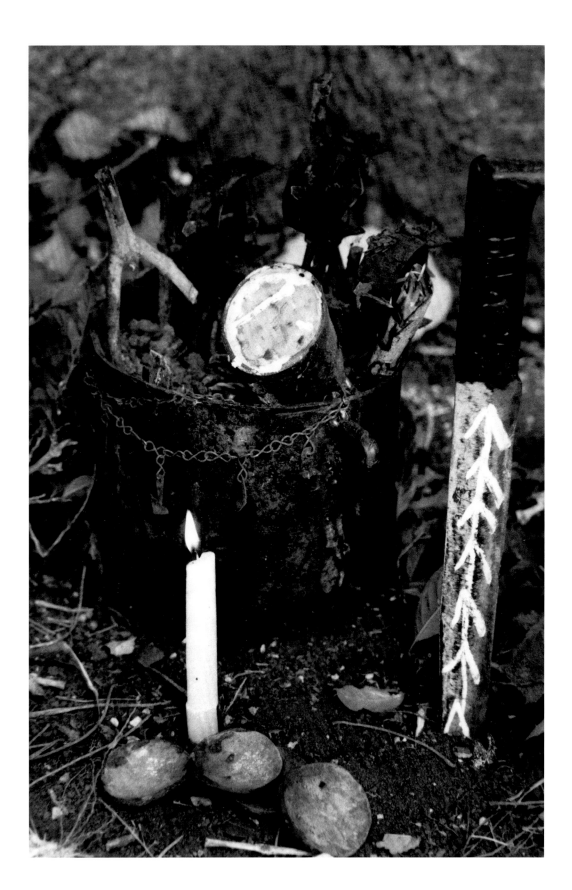

Reinigungs- und Stärkungsritual,
bei dem der Flussgöttin Oshun als
Opfergaben Früchte dargeboten
werden.
Guanabacoa, Havanna

Cleansing and fortification ceremony,
with fruit offerings to Oshun,
goddess of the river.
Guanabacoa, Habana

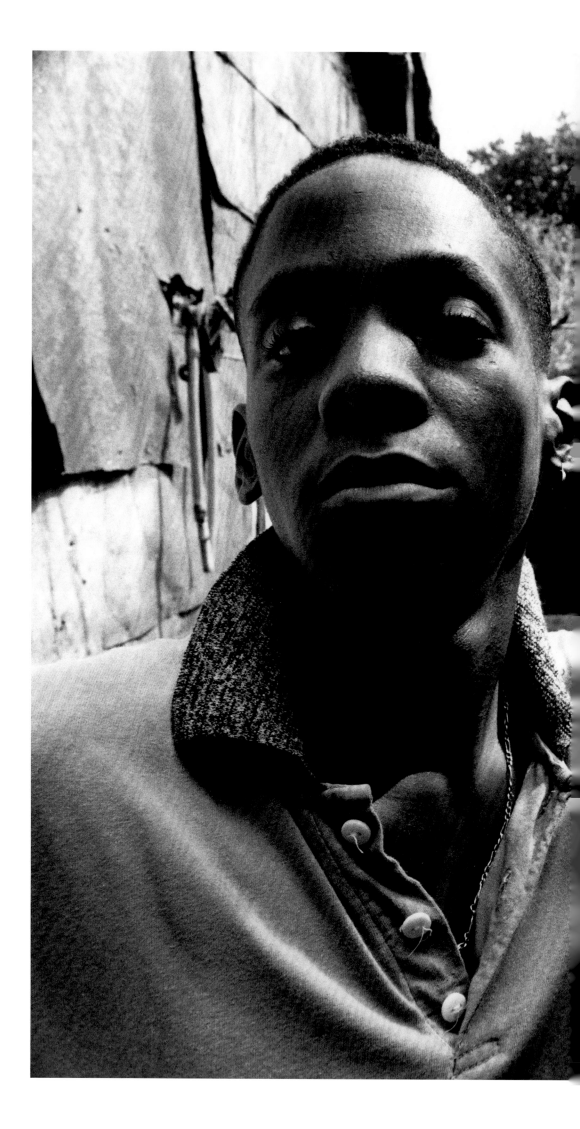

Nach dem Opfer.
Guanabacoa, Havanna

After the sacrifice.
Guanabacoa, Habana

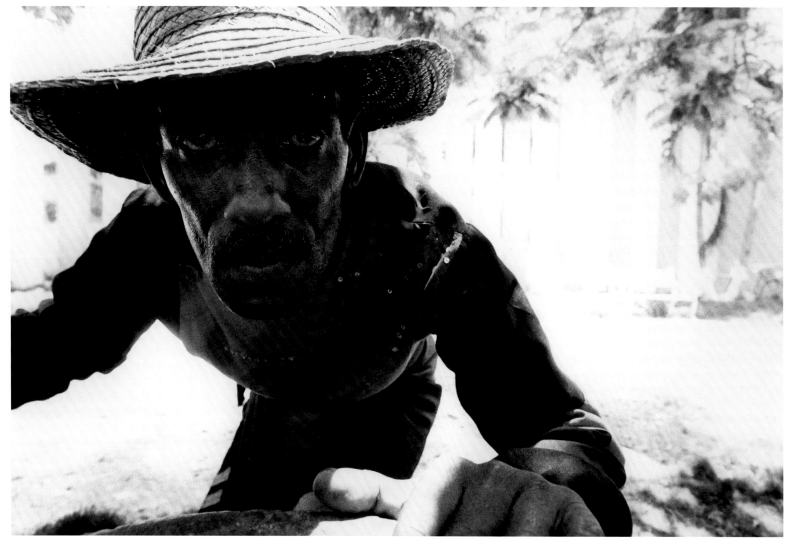

Darstellung von Eleggua.
Musikgruppe «Los de Lionel».
Nuevitas, Camagüey

Representation of Eleggua,
Group "Los de Lionel".
Nuevitas, Camagüey

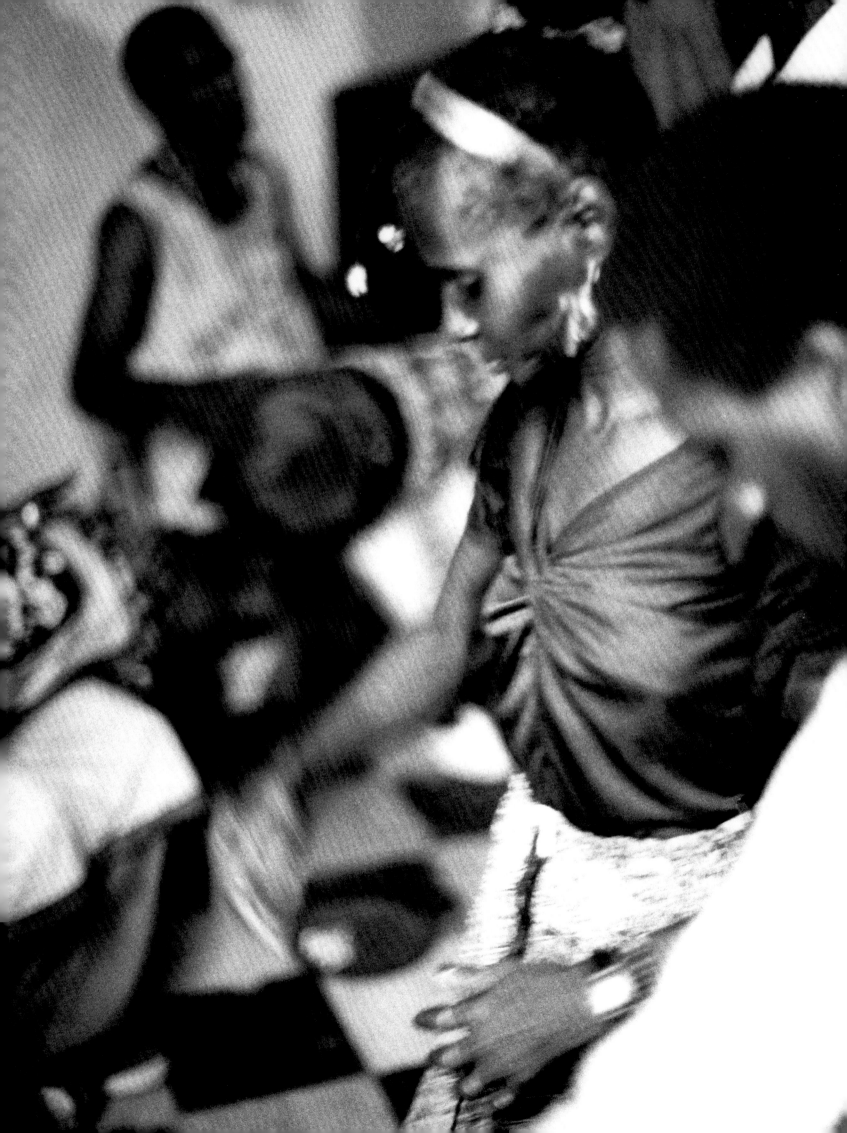

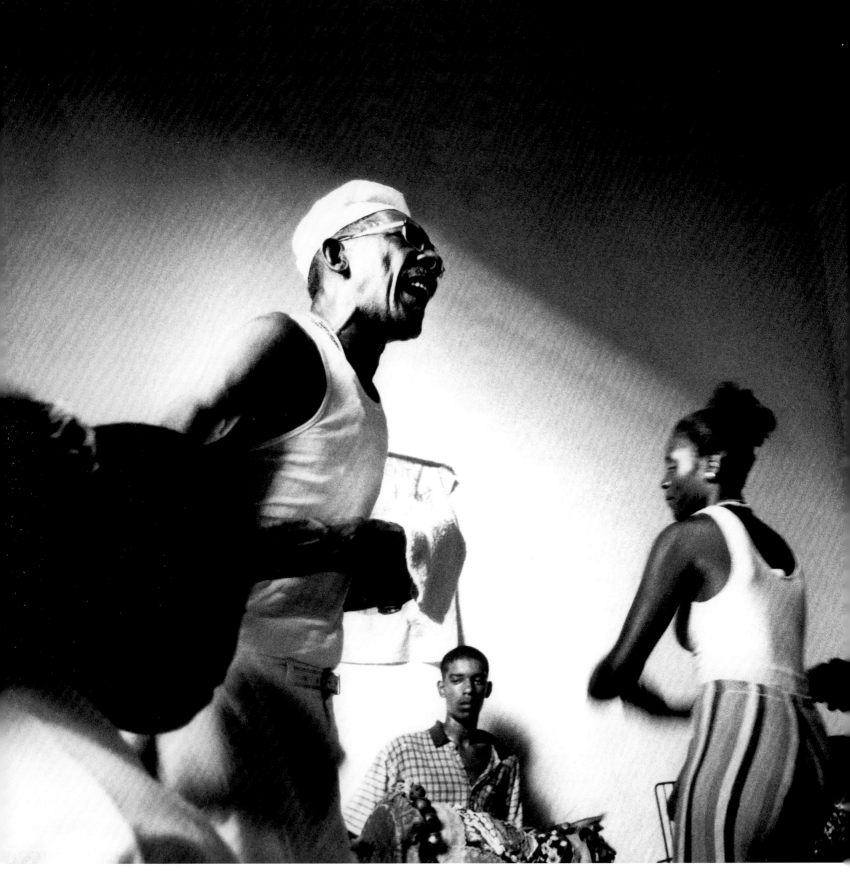

Trommeln für Eleggua.
Regla, Havanna

Drum offering for Eleggua.
Regla, La Habana

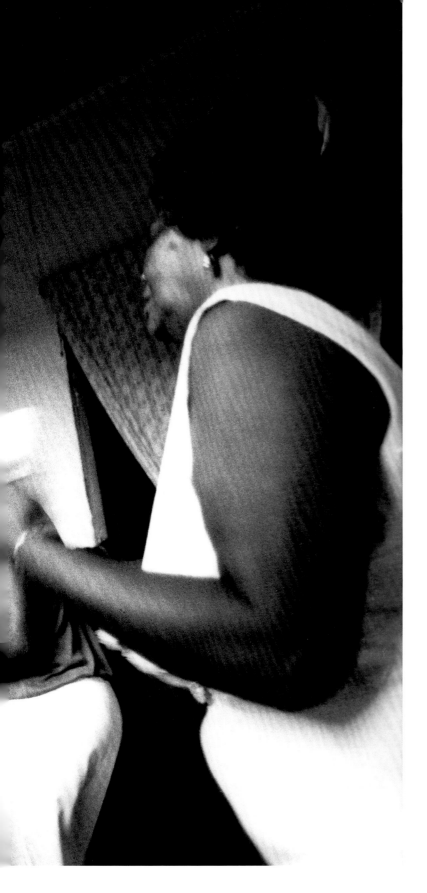

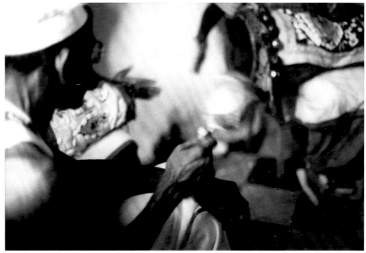

Bei den Lucumí-Zeremonien
und -Zusammenkünften werden die
ORISHAS geehrt und gefeiert.
Trommeln, Maracas (Rasseln),
Tänze und Gesänge stimulieren dazu,
von Geistern besessen zu werden.

In the Lucumi ceremonies and
gatherings, where the 0RISHAS are
honored and entertained, possessions by
spirits are suggested and stimulated with
drums, maracas, dances and chants.

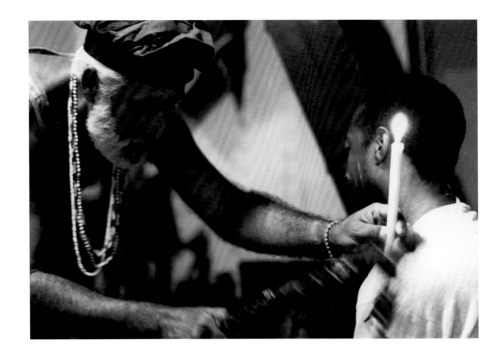

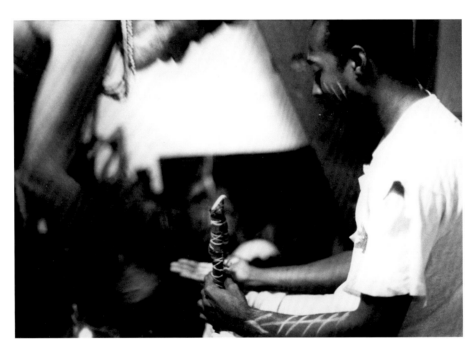

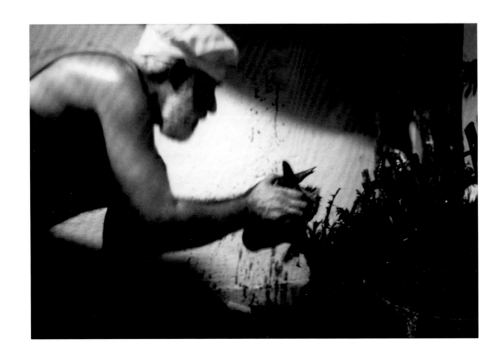

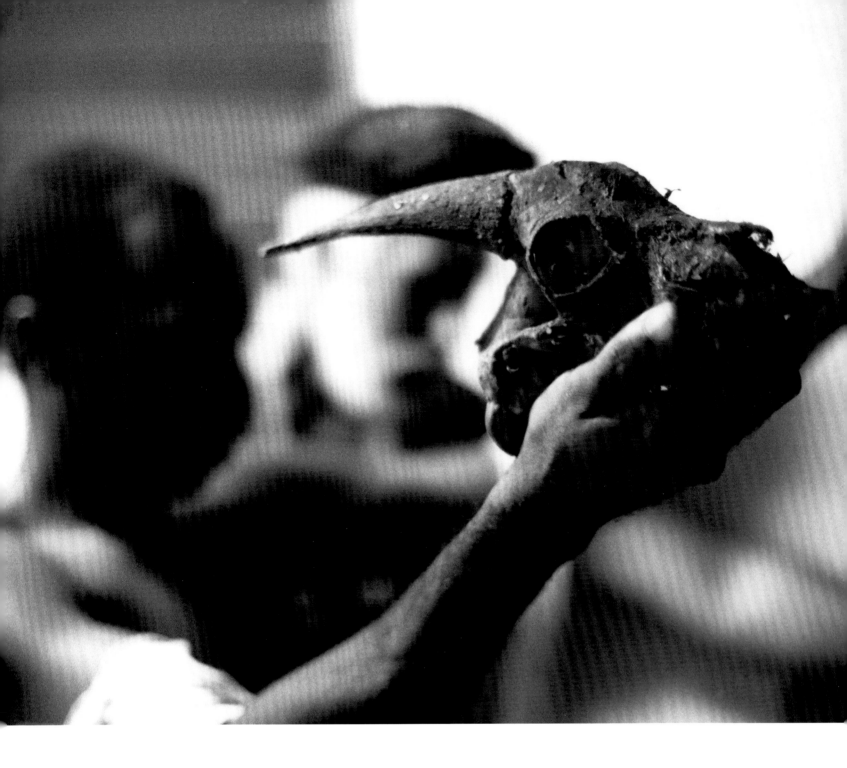

Opferhandlung während einer
PALO-MONTE-Zeremonie.

Sacrifice in the PALO MONTE ceremony.

Musik und Tanz

Musik und Tanz spielen bei den Zeremonien eine ganz ursprüngliche Rolle. Sie haben die Funktion, die SANTOS «aufzuheitern». Mit Tanz und Musik will man ihre Aufmerksamkeit wecken und sie an dem Fest beteiligen. Oft können sich die Geister über das Tanzen und das Stampfen mit den Füssen physisch manifestieren, indem sie von einem Körper Besitz ergreifen und sich durch ihn mitteilen. Tritt dies ein, so wird dies als ein Segen betrachtet. Menschen dabei zu beobachten, wie sie selbstvergessen von Krämpfen und fremden Wesen erfasst werden und oft mit veränderter Stimme und in einer anderen Sprache sprechen, ist beängstigend und zugleich ein aufregendes Erlebnis.

Music and dance

Music and dance play a primordial role in the ceremonies. Their purpose is to "cheer up" the SANTOS. It is a way to get their attention, and to actually get them to participate in the feast. Dancing and feet stamping are often a way of allowing the spirits to manifest physically by taking possession and communicating through a body. It is considered a blessing when this happens. Watching people loose themselves, be taken over by convulsions and foreign entities, often speaking in a different voice and language, is a frightening and at the same time exciting experience.

**Traditioneller Tanz
zu Ehren von Oggun.
Mantanzas**

Traditional dance
in the honor of Oggun.
Matanzas

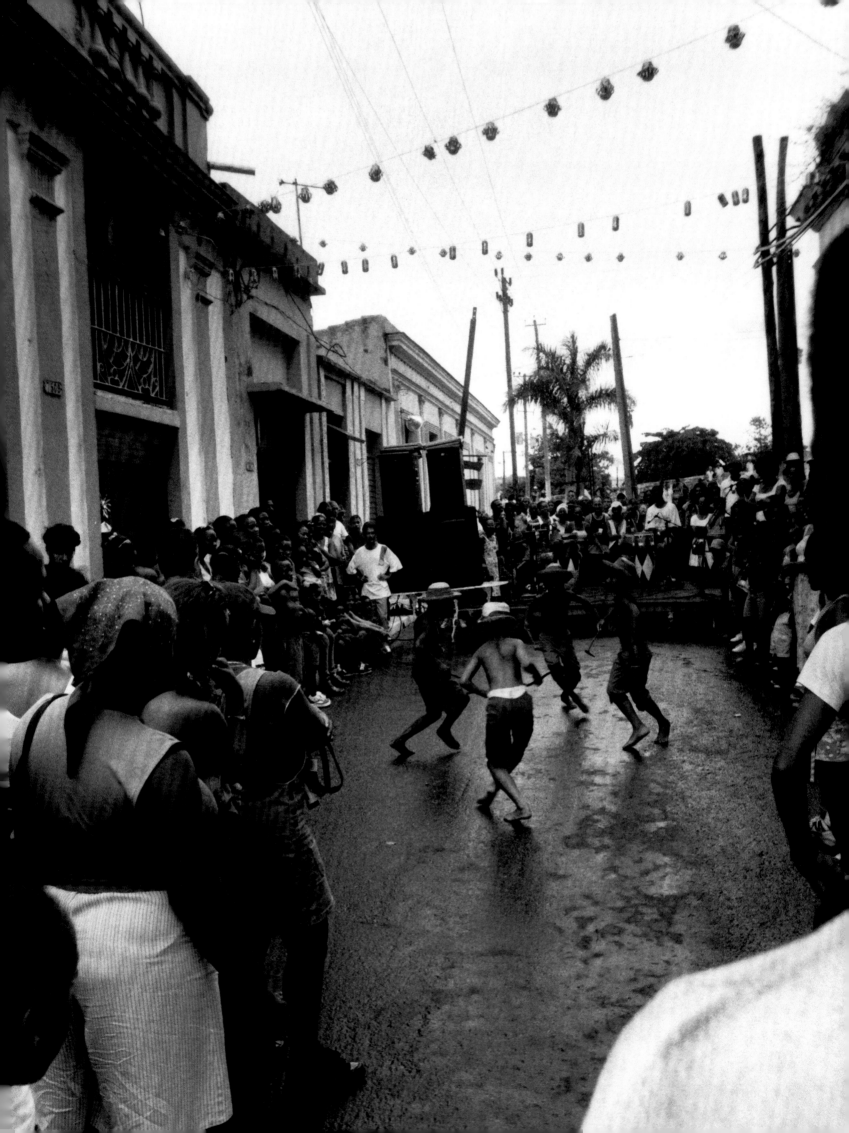

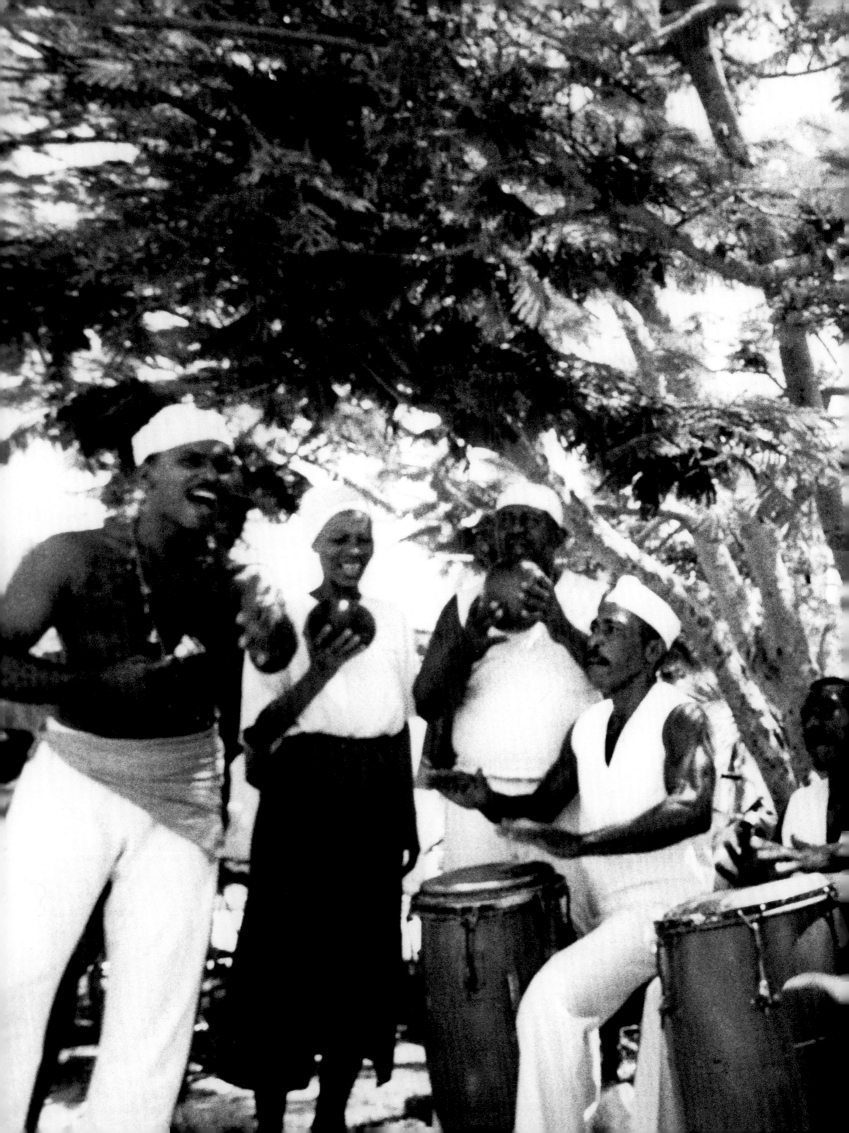

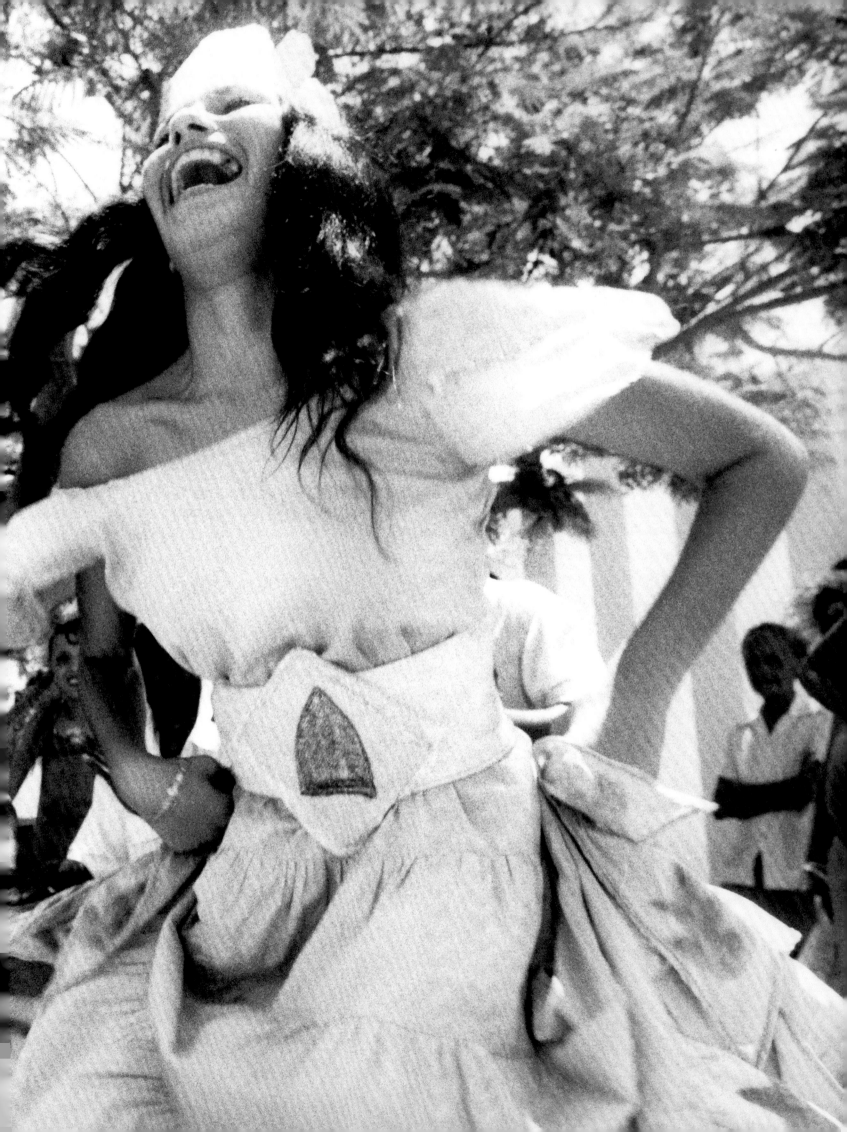

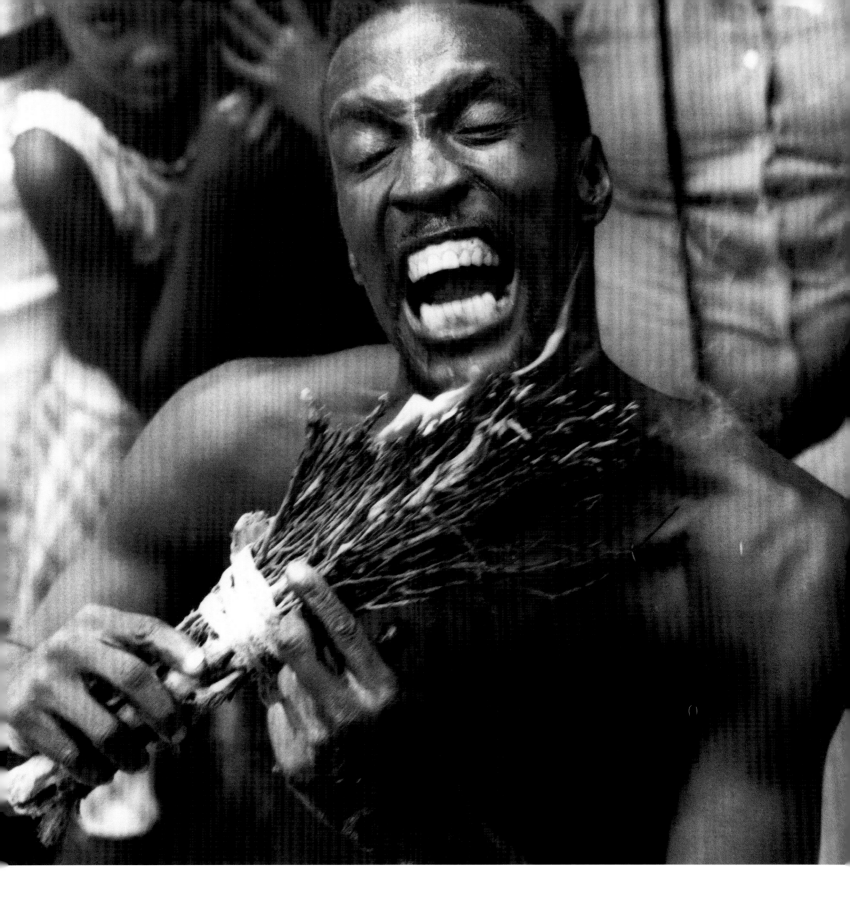

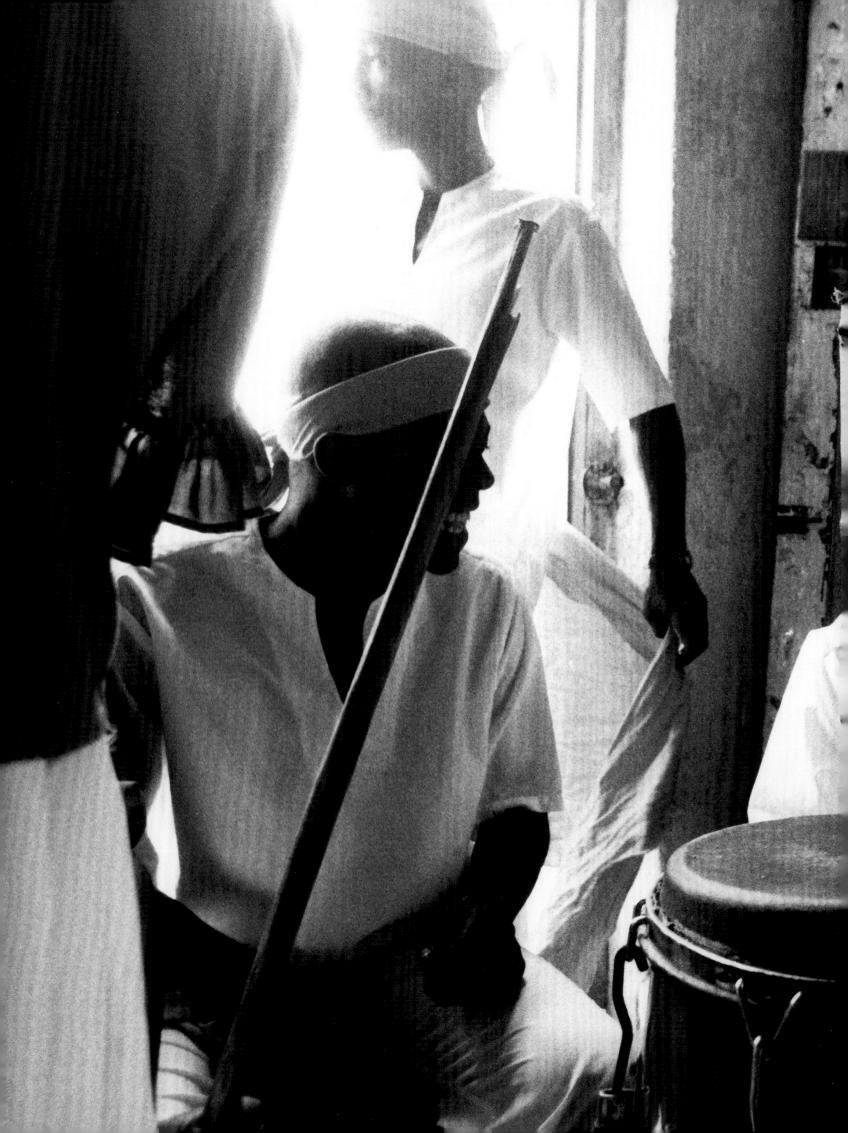

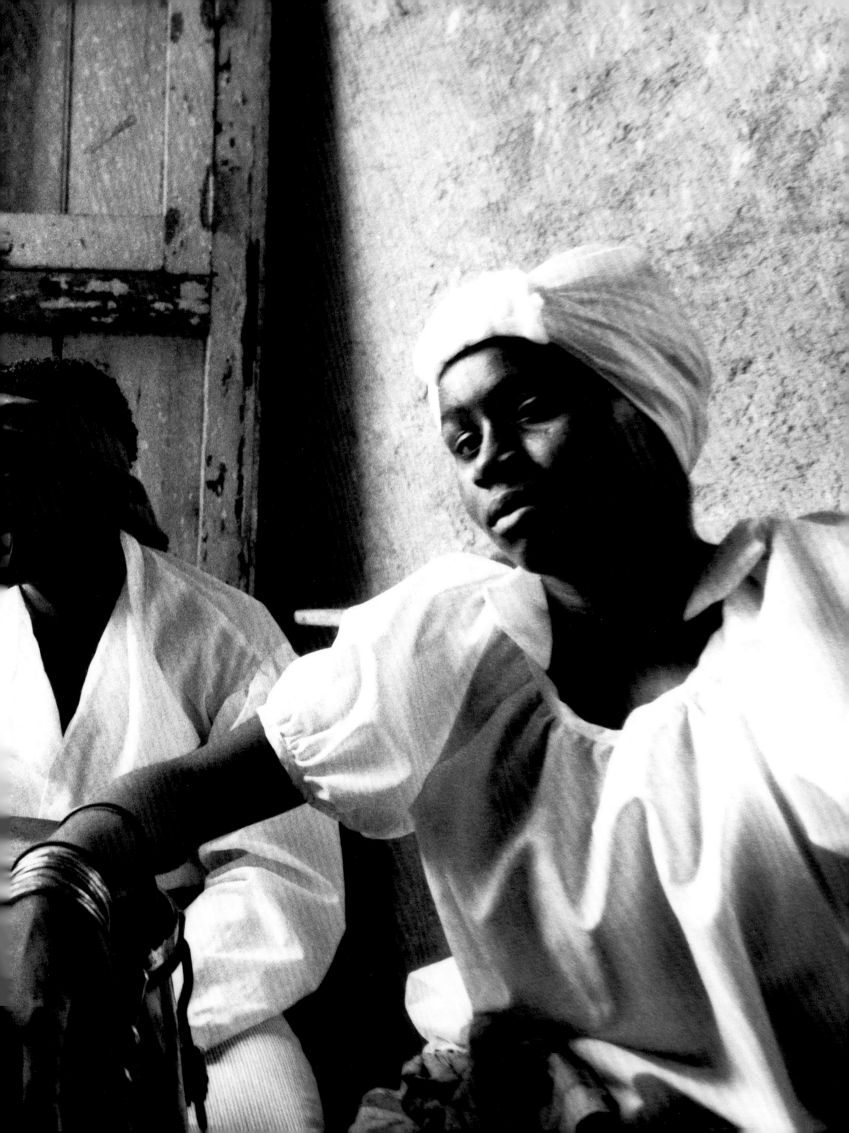

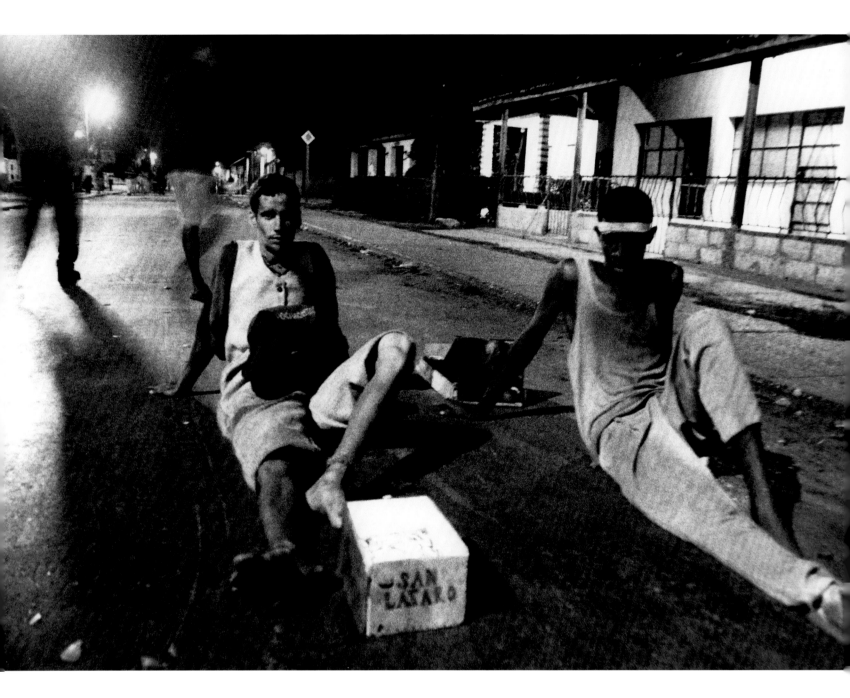

BABALU AYE
(San Lazaro).

17. Dezember,
Tag des heiligen Lazarus.
Gläubige schleppen sich über lange
Strecken zur Kirche in El Rincón,
um ihre Versprechen einzulösen.

December 17th,
day of Saint Lazarus.
Devotees fulfilling vows drag
themselves great distances to
reach the church in El Rincón.

Dieser furchterregende Gott, der auch als Chopono bekannt ist, wird stets von zwei weissen Hunden mit gelben Flecken begleitet. Seine Boten sind die Fliegen und Stechmücken.
Er geht an Krücken und geleitet die Toten zu Grabe.
Er hat grosses Verständnis für das Menschengeschlecht und heilt Krankheiten, insbesondere Hauterkrankungen.

Also known as Chopono, this fearsome God is always accompanied by two white dogs with yellow spots.
His messengers are flies and mosquitoes.
He uses crutches and guides the dead to their burial.
He has a deep understanding of mankind and cures illness, especially diseases of the skin.

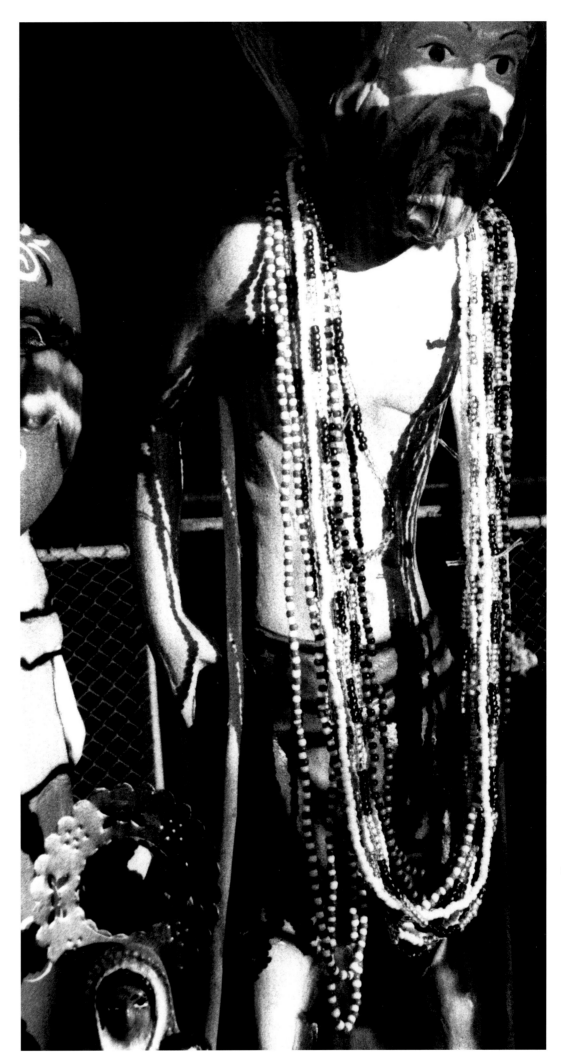

123

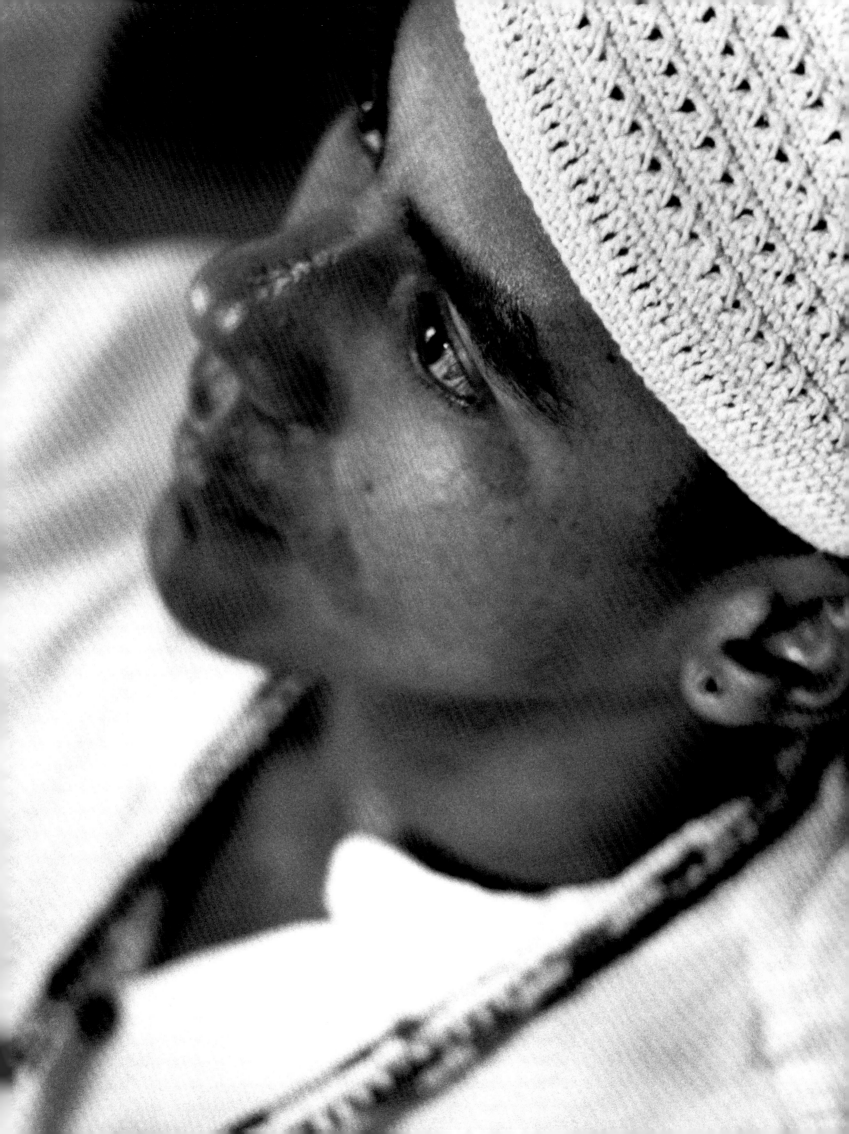

YEMAYA

Der Altar

Dieser Punkt ist komplex und wird in der Santería
vollkommen anders gehandhabt als im PALO MONTE
(Palo Mayombe). In der Santería ist der Altar nur einem
speziellen Orisha gewidmet und ist normalerweise
«der Vater oder die Mutter» desjenigen, der den Altar
unterhält. Er ist mit vielen Dingen, die dieser ORISHA
bevorzugt, ausgestattet und wird als «Konzentrat» der
Kräfte dieses ORISHAS angesehen.

Der SANTERÍA-Altar wirkt sehr anziehend. Er ist beein-
druckend, farbenfroh und voller Leben. Er weist eher
christliche Elemente auf, wie beispielsweise das Kreuz,
ein Jesusbild oder den Namen des synkretistischen
Heiligen (ein Altar des ORISHAS Chango etwa wäre mit
einem Bild und den Attributen der heiligen Barbara
versehen). Es umgeben ihn weder Geheimnisse noch
Übereinkommen, die benutzt oder missbraucht werden
könnten.

Der PALERO-Altar ist dagegen etwas anders. Er ist
optisch nicht so auffallend oder schön, dafür überaus
zweckmässig und effizient. Der Altar beinhaltet kon-
krete Geister (muertos) sowie verschiedene ORISHAS
(wie sie der Mayombe vorsieht) und ist sehr persönlich.
Er kann nur von denen gesehen werden, die, mit
der Erlaubnis des PALERO, dafür bestimmt sind. Die
Befragungen werden vor diesem Altar durchgeführt,
da er die «Geister» darstellt, die die Antworten geben.
Auch die Zeremonien und Opferungen finden vor dem
Altar statt, wobei das Blut der geopferten Tiere über ihn
verspritzt wird. Es ist faszinierend, dabei zu sein und
all dies zu beobachten, doch ich habe auch Menschen
gesehen, die sich sehr davor gefürchtet haben.

Ich hatte ein äusserst intensives Erlebnis in Zusammen-
hang mit einem Altar, als ich im PALO MONTE initiiert
wurde. Mein PADRINO war sehr mächtig, und da ich so
wissensdurstig war und unbedingt Teil dieser Welt
sein wollte, schätzte er mich unter all seinen AHIJADOS
(Patenkindern) ganz besonders. Als ich schliesslich
nach einer komplizierten und vertraulichen Zeremonie
meinen Altar erhielt, wurde mir Wissen und Macht
erteilt.

Ich musste jedoch für eine gewisse Zeit meinen Altar
bei dem meines PADRINOS lassen, damit er Erfahrung
und grösseres Wissen absorbieren konnte. Aber ich
musste täglich mit ihm kommunizieren, um die
verschiedenen Ebenen der vielschichtigen Kommuni-
kation zu verstehen und zu lernen, wie man Befragun-
gen durchführt sowie Informationen gibt und erhält.
Das Gefühl, in diesem Stadium Macht erlangt zu haben,
war erregend und, wie schon erwähnt, ein doppel-

The altar

The altar issue is complex. It changes radically from
Santeria to PALO MONTE (Palo Mayombe). The Santeria
altar is dedicated to one ORISHA in particular and
is usually "the father or mother" of the altar keeper.
It contains various elements favored by the ORISHA,
and is considered to be a "concentration" of the ORI-
SHA's energy. The Santeria altar is very inviting. It is
spectacular, colorful and alive. It has more Christian
elements such as the cross, a picture of Jesus or the
name of the syncretic saint (an altar to the ORISHA
Chango, for example, will have a picture and the
elements of Saint Barbara). It has no secrets, no treaty
that can be used or abused.

The PALERO altar is a little different. It is not as "visual"
or beautiful, but is extremely practical and efficient.
The altar contains actual spirits (muertos) as well
as various ORISHAS (as conceived by the Mayombe)
and is extremely private. It can be seen only by those
who are meant to see it, with the permission of the
PALERO. The consultations are given in front of this
altar, as it is the "spirits" who give all the answers.
The ceremonies and sacrifices occur in front of the
altar and the blood of the sacrificed animal is poured
over it. It is fascinating to watch, but I have seen
people be very frightened by it.

I had a very intense experience with an altar when
I was initiated into the Palo Monte. I had a very
powerful PADRINO and I was one of his most esteemed
AHIJADOS (godsons) because of my great desire to learn
and be part of this world. When I finally received my
altar, after a complex and private ceremony,
wI was given knowledge and power.

I had to leave my altar for a time with my PADRINO's
altar, as it needed to absorb experience and further
knowledge. I needed to communicate with it daily,
however, in order to understand the various levels
of subtle communication, and learn how to give
consultations and give and receive information. The
feeling of having power at that level was exhilarating,
and, again, a double edged sword. After a while,
that feeling of power requires proof and knowledge

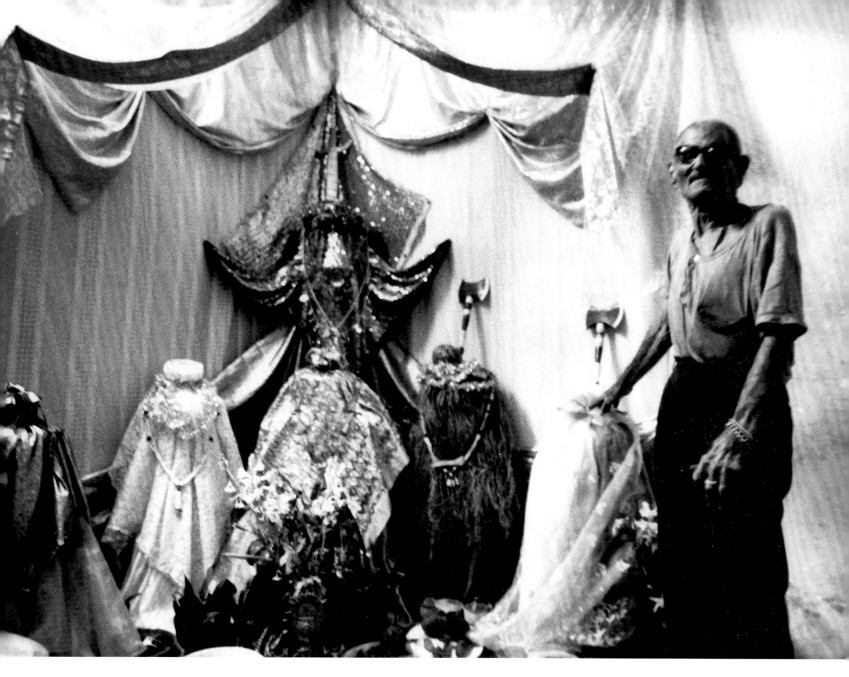

Altar für Yemayá und andere Heilige
Mantanzas

Altar to Yemaya and other saints.
Matanzas

schneidiges Schwert. Nach einiger Zeit muss dieses Machtgefühl erprobt und bestätigt werden, sodass die Macht schliesslich auch ausgeübt wird.
(Ob sie für gute oder schlechte Zwecke benutzt wird, ist ein Punkt, über den man eine Doktorarbeit schreiben könnte. Doch wer beurteilt, was gut und was schlecht ist? Wenn dein Handeln zum Beispiel «gut» ist, gibt es so etwas wie Intervention, freie Wahl und das Recht, das eigene Schicksal selbst in die Hand zu nehmen. Das ist im Grunde der Unterschied zwischen einem «brujo» und einem schamanistischen Heiler und wie und warum bestimmte Mächte und Elemente eingesetzt werden. Abgesehen davon ist der Grat zwischen Gut und Böse oft nur sehr schmal, und häufig werden beide auch durcheinander gebracht.)

of that power, and therefore the power is used and put into action. (Whether it is used for "good or bad" is another issue which would need a dissertation of its own. Briefly, who judges whether it is good or bad? If, for example, your action is "good", there is an issue of interference and free choice, and the right to choose one's destiny. This is basically the difference between a "brujo" and a shamanic healer and the how and why certain powers and elements are used. Furthermore, there is often a very fine line between good and bad, and they are often easily confused.)

127

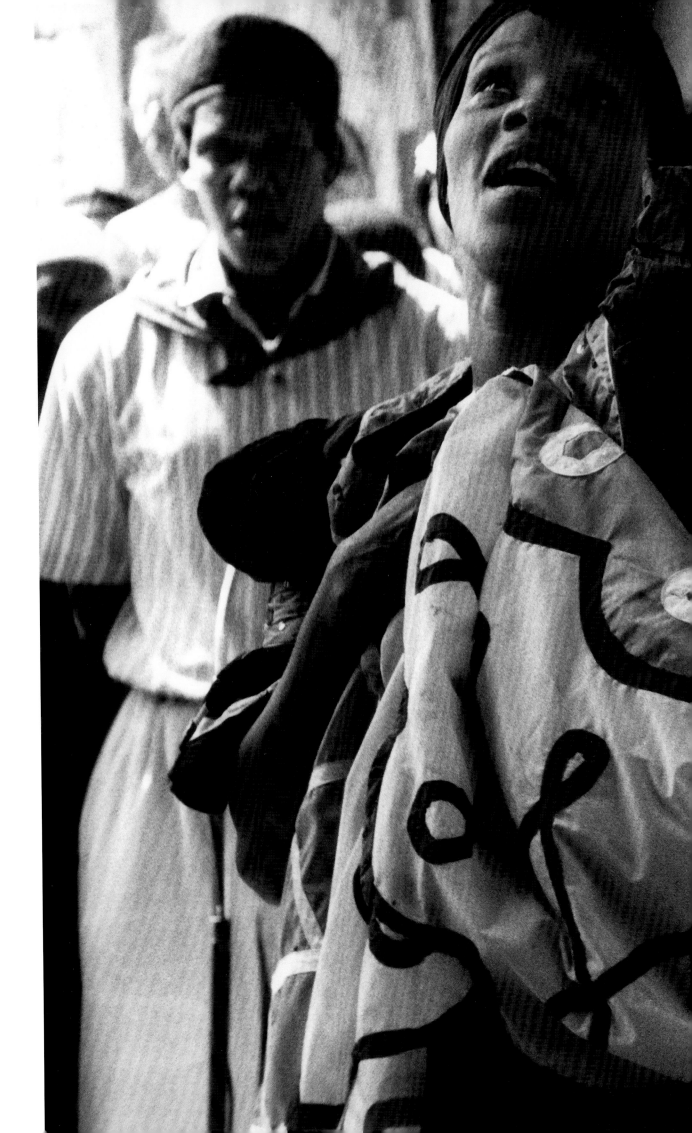

Tanz für Yemaya.

Dance to Yemaya.

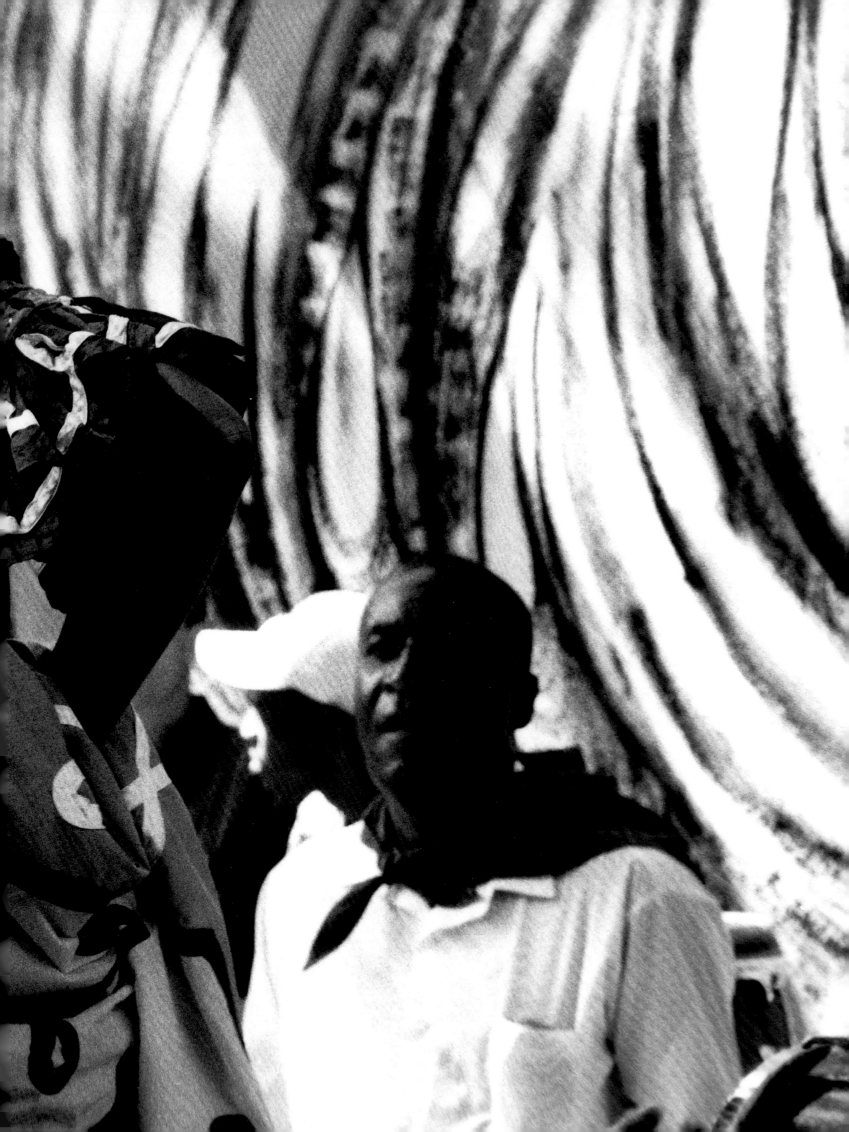

**Opfergaben und Reinigungsritual
zu Ehren der grossen Mutter Yemaya.
Mantanzas**

Offering and cleansing in honor
of the great mother Yemaya.
Matanzas

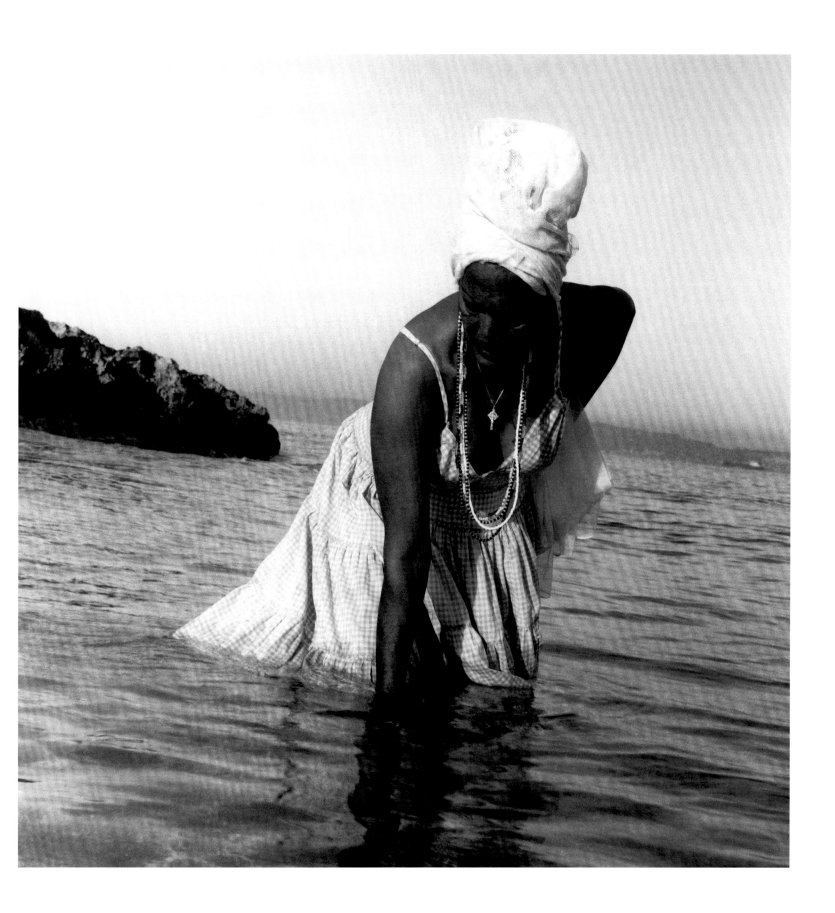

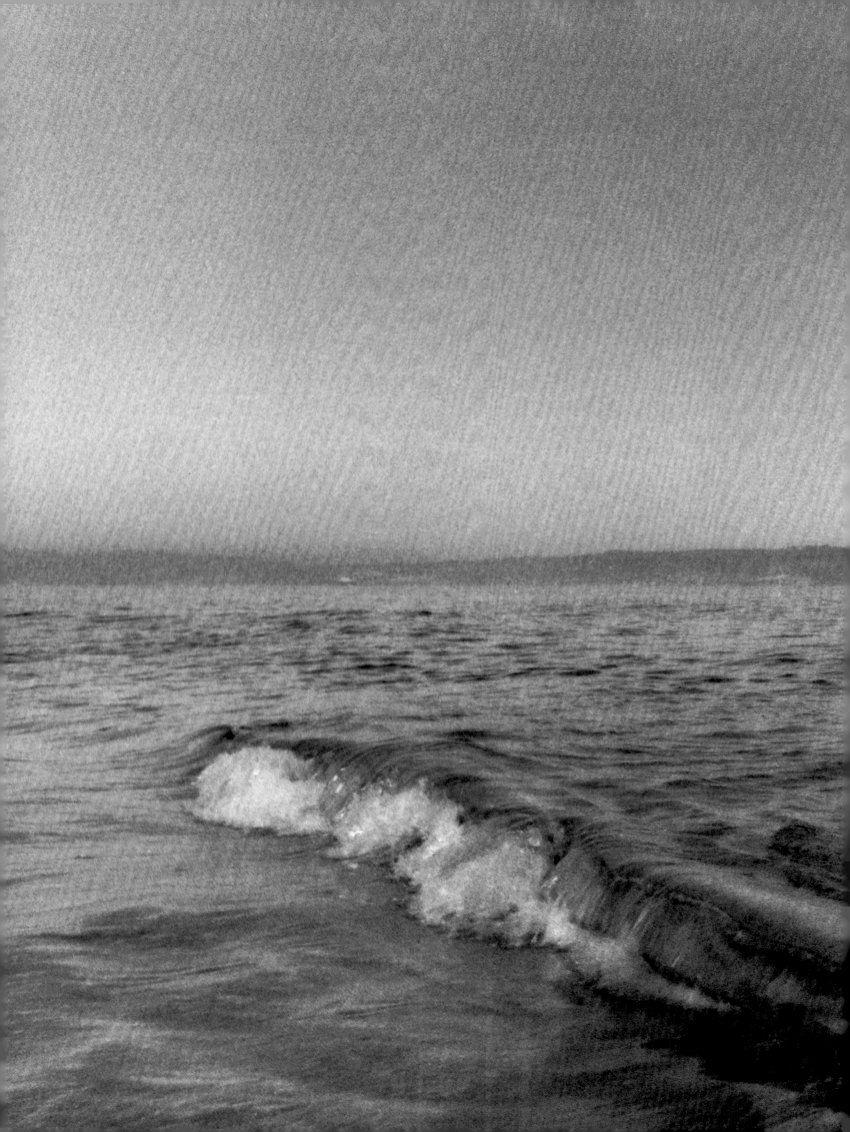

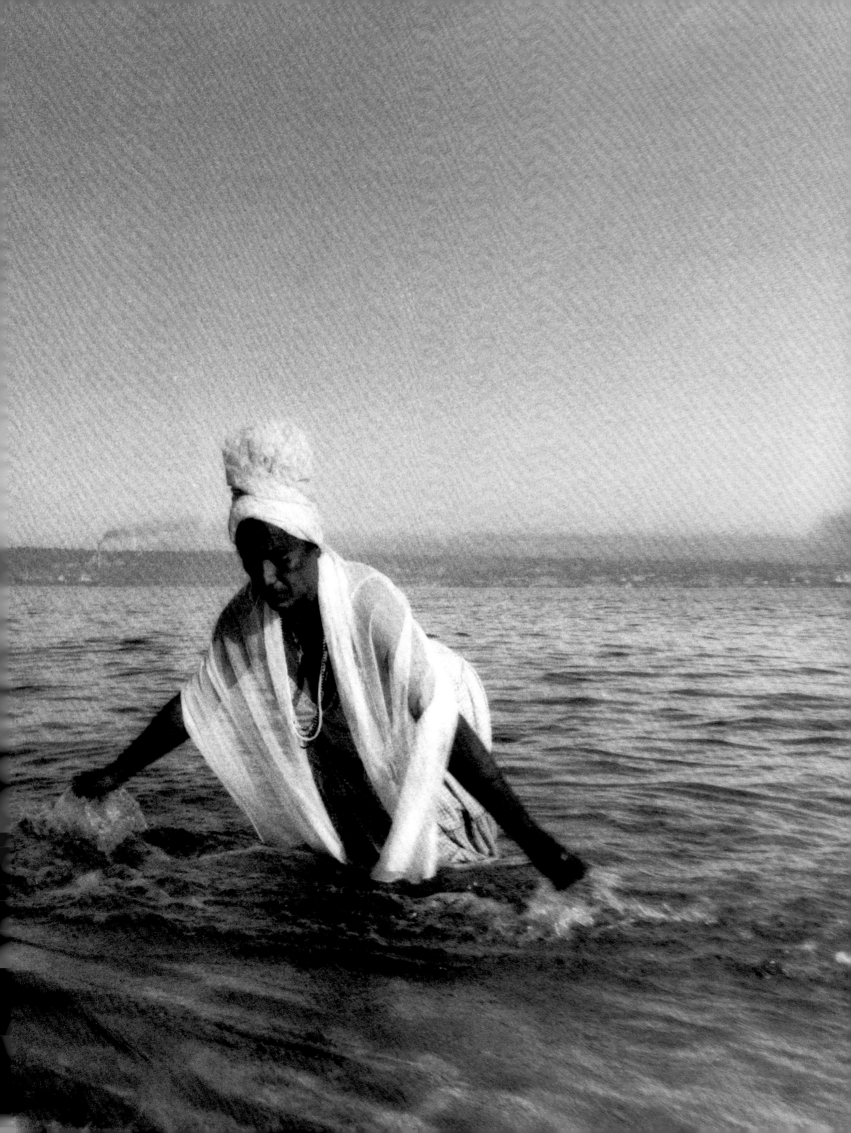

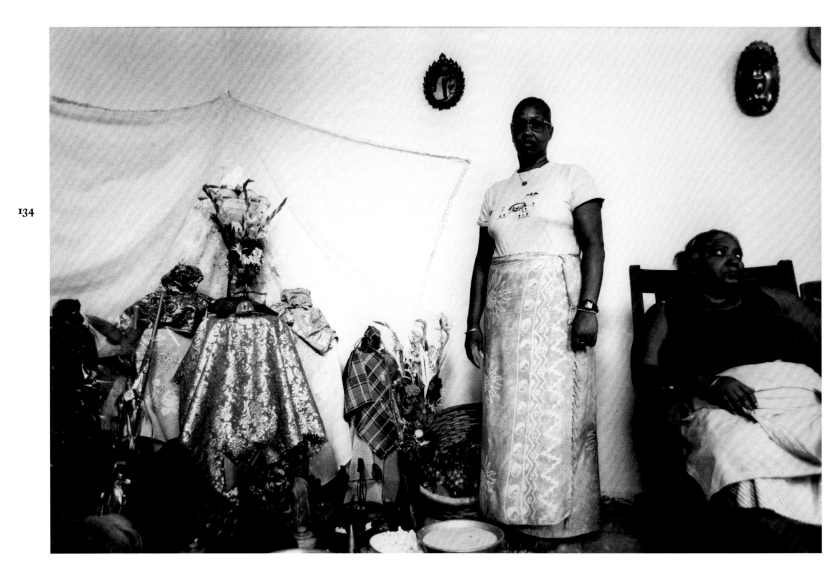

Oshun. Oshun.
Schutzpatronin von Kuba. Patron Saint of Cuba.

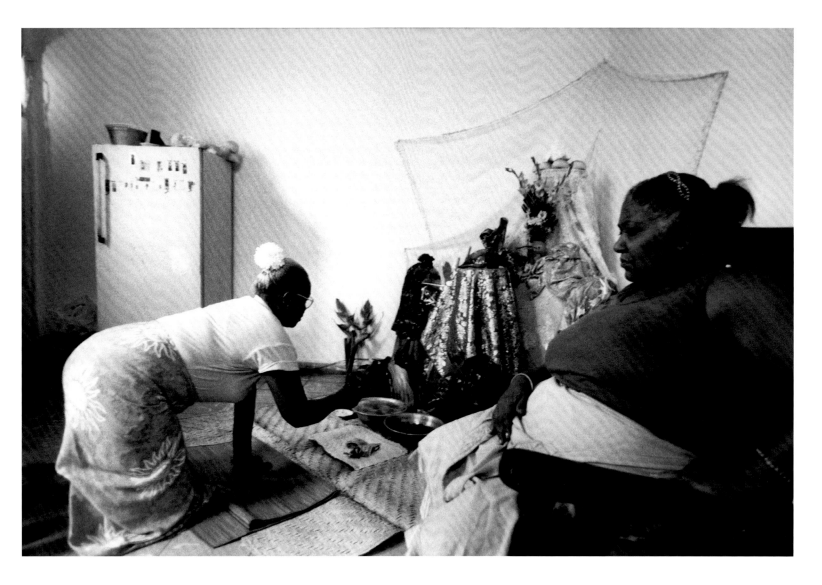

Altar zu Ehren von Oshun.

Altar in honor of Oshun.

**Folgende Doppelseite
Tanz für Oshun,
der Schutzpatronin von Kuba.**

Following double page
Dance to Oshun,
patron saint of Cuba.

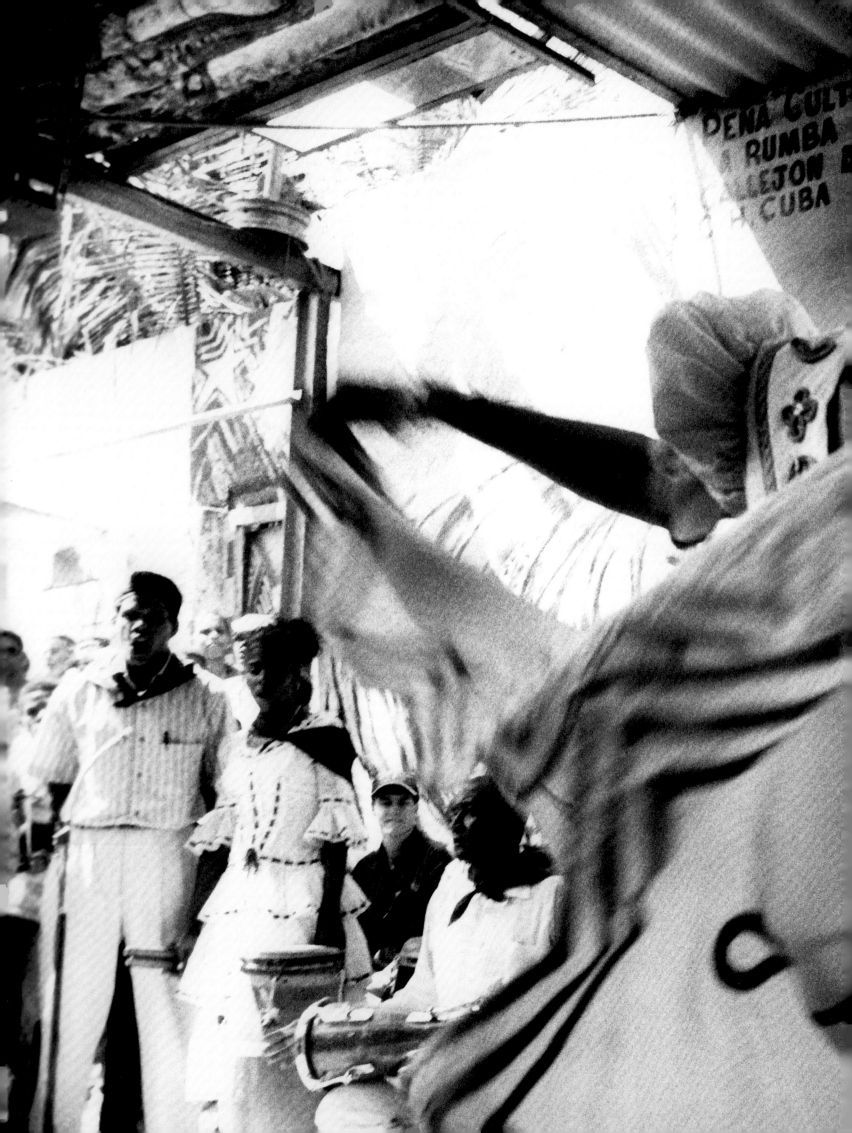

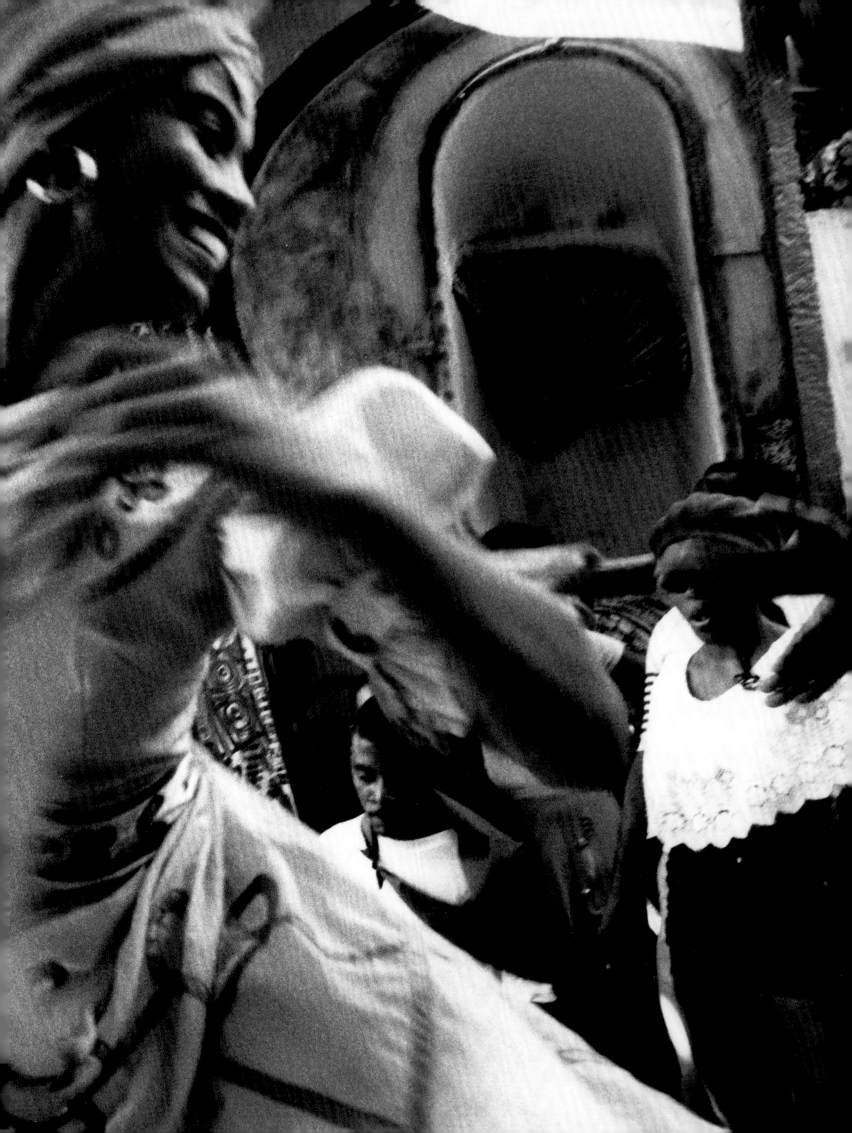

Reinigungsritual.
Rio Yumuri, Mantanzas

Cleansing ritual.
Rio Yumuri, Matanzas

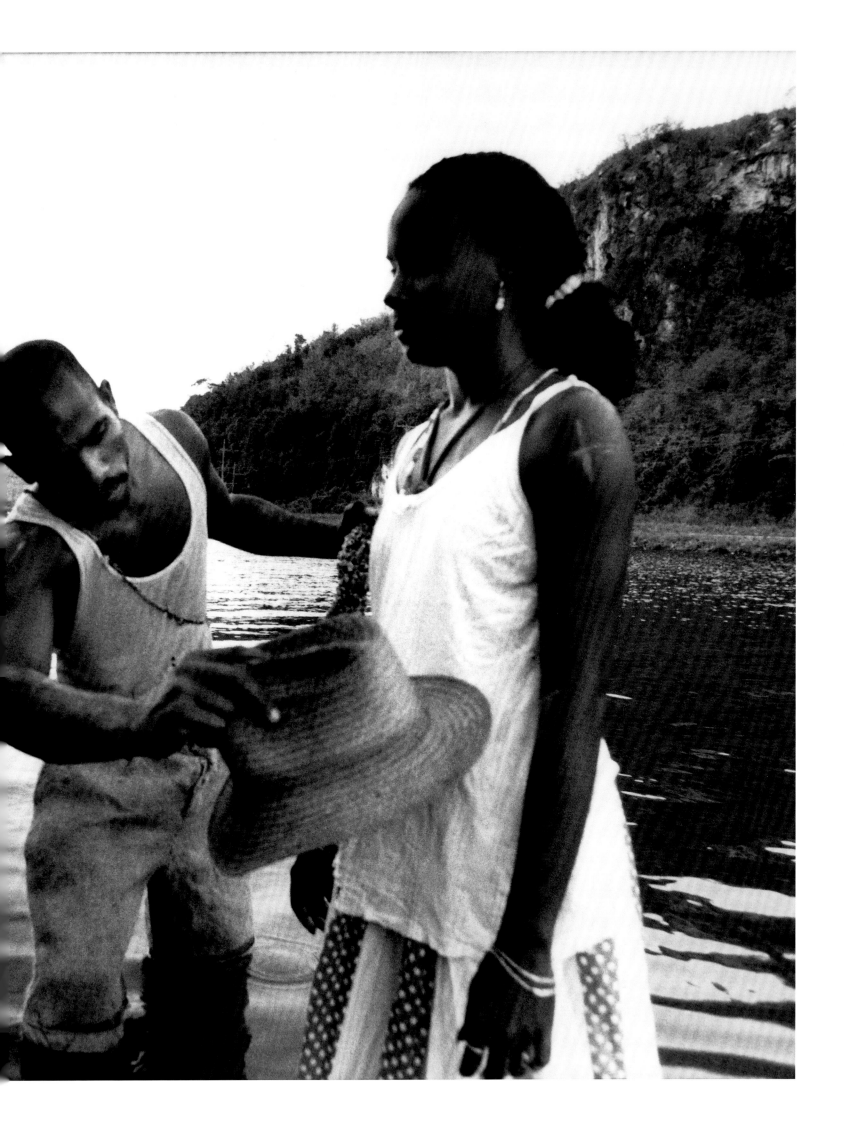

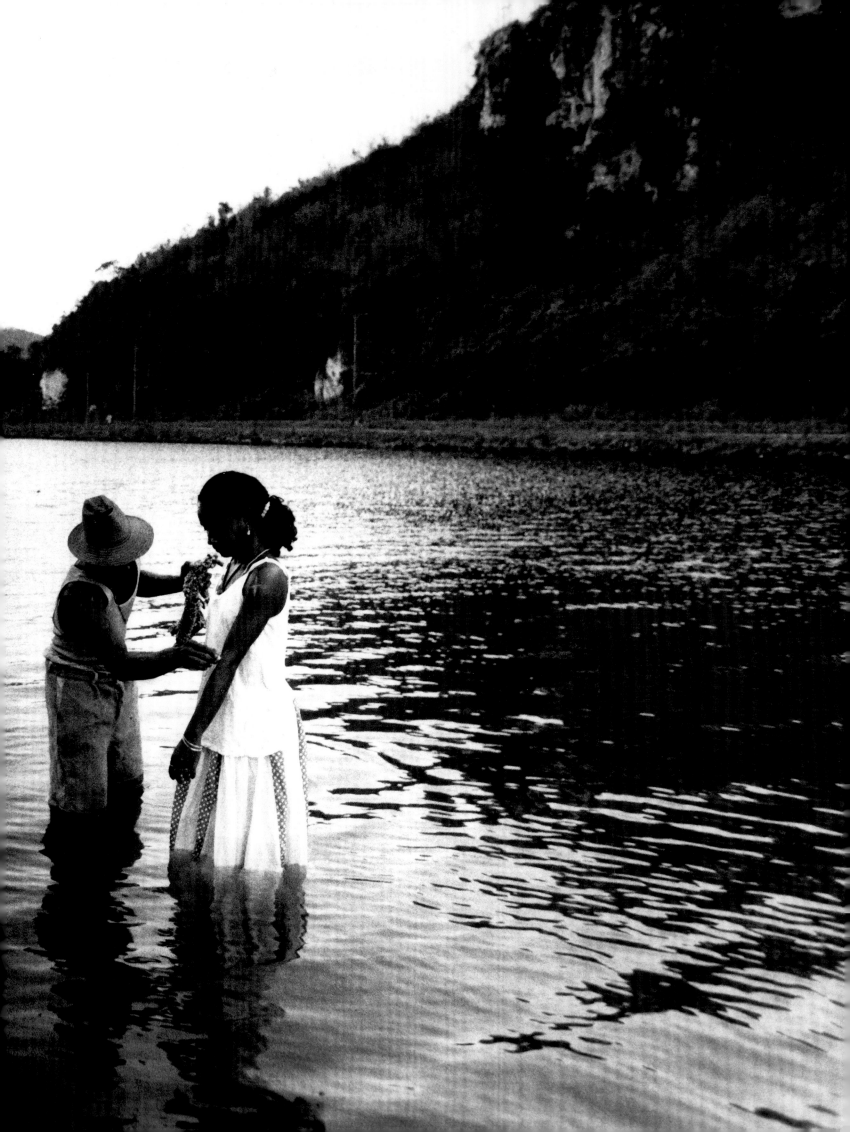

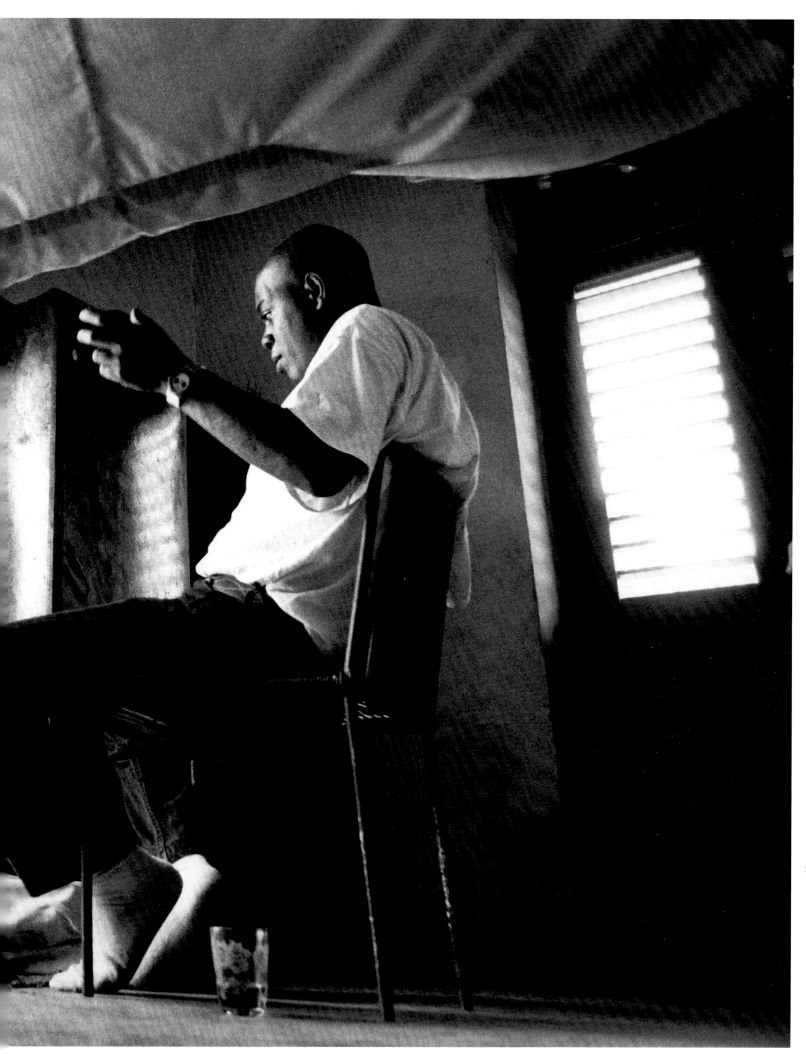

Die Befragung

Der wichtigste Vorgang in der afro-kubanischen Religion ist die Befragung. Musik, Tanz und die Zeremonien haben ihren Platz. Erst während der Befragung bekommen die Menschen Gelegenheit, direkt und ganz persönlich mit den SANTOS und Geistern Kontakt aufzunehmen. Diesen Kontakt demonstrieren die SANTOS und Geister durch den SANTERO, indem sie zeigen, wie viel sie von der Vergangenheit und den Geheimnissen der jeweiligen Person wissen. Fühlen sich die Menschen daraufhin sicher, befragen sie die SANTOS nach ihrer Zukunft. Auch für die Initiierten der SANTERIA ist die Befragung sehr wichtig. Durch sie erfahren sie, was die SANTOS von ihnen erwarten, was sie tun sollen oder nicht, und warum. Das Warum wird nicht immer erklärt, erschliesst sich aber im Laufe der Zeit. Bei mir hat die Befragung all jene Türen geöffnet, um meinen Glauben an die Religion aufrechtzuerhalten und meine fotografischen Recherchen innerhalb dieser Welt voranzutreiben. Ich machte nur dann Aufnahmen, wenn es mir gestattet wurde, und befragte vorher immer die SANTOS. Das wurde für mich zu einer Art doppelschneidigem Schwert. Je öfter ich die SANTOS befragte, desto stärker wurde ich hineingezogen, desto abhängiger wurde ich. Ich kam an einen Punkt, an dem ich keinerlei Entscheidungen mehr traf, ohne vorher eine Befragung durchgeführt zu haben. Da stellt sich die nahe liegende Frage: Wer bestimmt hier über wen?

Der grosse SANTERO/PALERO ist stolz, über verschiedene Geister (muertos) «zu herrschen» und wird dafür geachtet und gefürchtet, dass er die «Gunst der SANTOS» geniesst. Keinen Tag lässt er verstreichen, an dem er nicht seinem Altar die gebührende Aufmerksamkeit (debidas atenciones) schenkt. Er muss beständig wachsam und in der Defensive sein, denn es gibt viele andere SANTEROS, die nur darauf warten, ihn anzugreifen und herauszufordern, um zu sehen, wer die grössere Macht besitzt. Als mir dies bewusst wurde, sah ich plötzlich eine Welt voller Macht und Egoismus, Furcht und Manipulation.

Es ist wichtig zu erwähnen, dass diese Faktoren nicht die Grundlage der ursprünglichen Yoruba-Religion, der traditionellen Welt der ORISHAS, sind. Es gab eine grosse Achtung vor den ORISHAS und eine intensive Verständigung mit ihnen, wie dies auch aus den alten afrikanischen Schriften hervorgeht. Die ORISHAS repräsentierten die Elemente der Erde, des Fortbestandes und Daseins. Es ist der nicht entwickelte Mensch, der nach Macht und Kontrolle strebt, und darin endet, die Geschenke der ORISHAS für falsche Zwecke zu missbrauchen. Die Liebe ist verloren gegangen, und so gerät die Entwicklung und Transzendenz ins Stocken. Ich konnte nicht weitermachen. Meine religiöse Absicht war ehrlich, ich wollte mich entwickeln, mit den ORISHAS in Kontakt sein, um die Erde und mich selbst besser kennenzulernen. In der SANTERIA kann man Selbsterkenntnis erlangen. Ich kenne viele Menschen, deren Kommunikation mit den ORISHAS auf Liebe und Respekt basiert.

Consultation

This is by far the most important process within the Afro Cuban religion. There is a place for music, dance and ceremony, but it is during consultations that people have the chance to be very directly and personally in touch with the "santos" and spirits. Through the SANTERO, the santos and spirits demonstrate this contact by revealing how much knowledge they have of the past and deepest secrets of the person coming for a consultation. People thus feel safe asking the SANTOS about their future. Consultation is also very important for the SANTERIA initiates. It tells them what the SANTOS expect of them, what they should and should not be do, and why. The why is not always explained, but it is understood with time. In my personal experience, consultation opened all the doors I needed to maintain my faith in the religion and to work on my photographic research within this world. I took photos only when allowed to, and I always had a consultation with the santos beforehand.

This became somewhat of a double edged sword for me. The more I consulted the SANTOS, the more addicted I became and the more I was drawn in. I reached a point where I made no decisions without having a consultation first. This begs the obvious question: Who controls who?

The great SANTERO/PALERO is proud to have various spirits (muertos) at "his command" and is often respected and feared for he has "the sympathy of the SANTOS". The SANTERO/PALERO never lets a day pass without giving "debidas atenciones" (due attention) to his altar. He has to be constantly vigilant and on the defensive because there will be many other SANTEROS ready to attack, to challenge, to see who has the greater power. When I finally realized this, I was able to see a world of power and ego, fear and manipulation.

It is important to mention that these factors are not the basis of the original Yoruba religion, the traditional world of the ORISHAS. There was (as described in the ancestral African scriptures) great respect and communication with the ORISHAS, who represented the elements of the earth, survival and everyday existence. It is the un-evolved man who searches for power and control, and ends up using the gifts given by the ORISHAS for the wrong purposes. Love is lost, and therefore evolution and transcendence stops. I personally could not continue. My intention within the religion was pure, to evolve, to be in touch with the ORISHAS in order to become better acquainted with the earth and with myself.

Self awareness can be achieved within SANTERIA. This, as I mentioned, was its main and original purpose. I have met many people whose communication with the ORISHAS was based on love and respect.

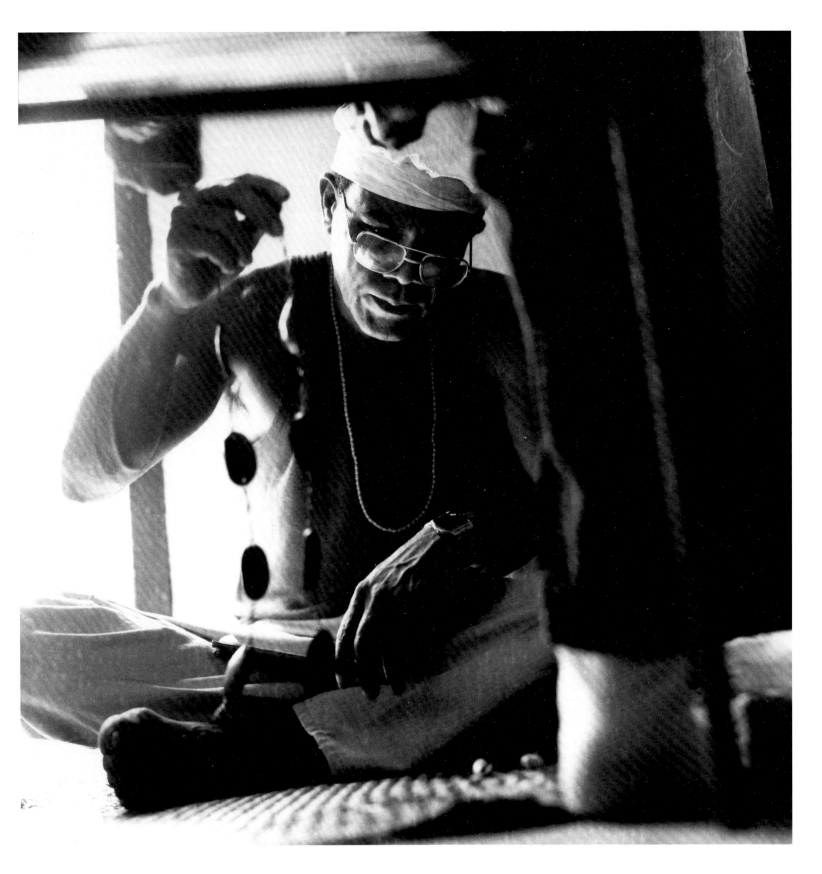

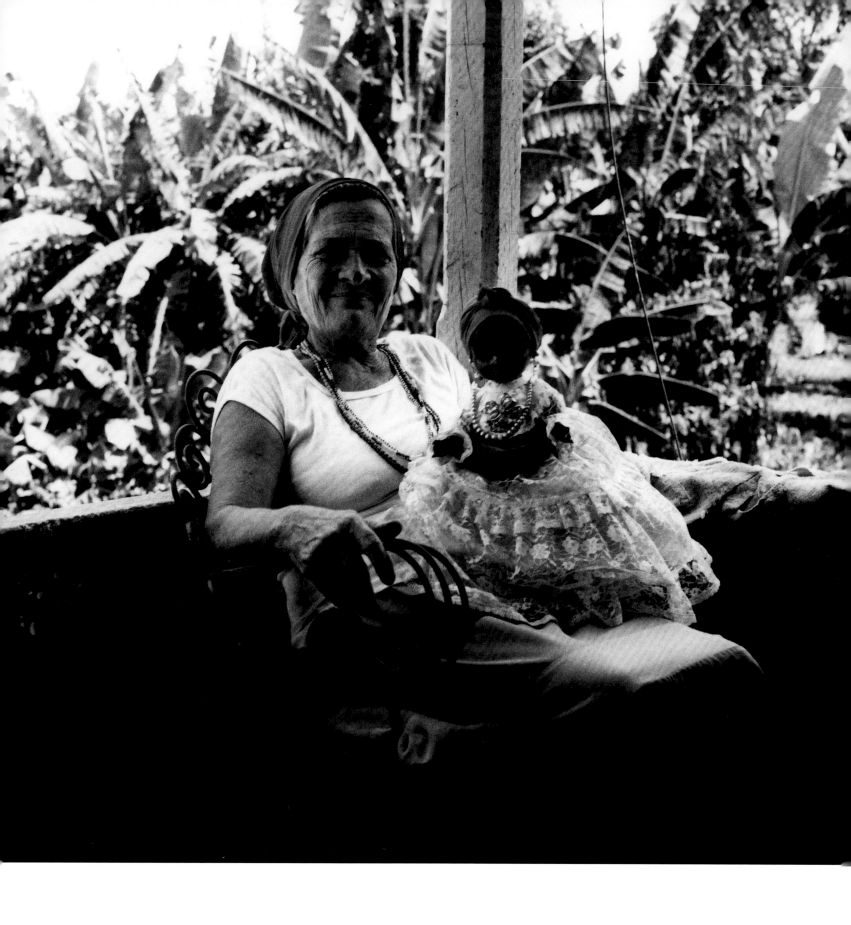

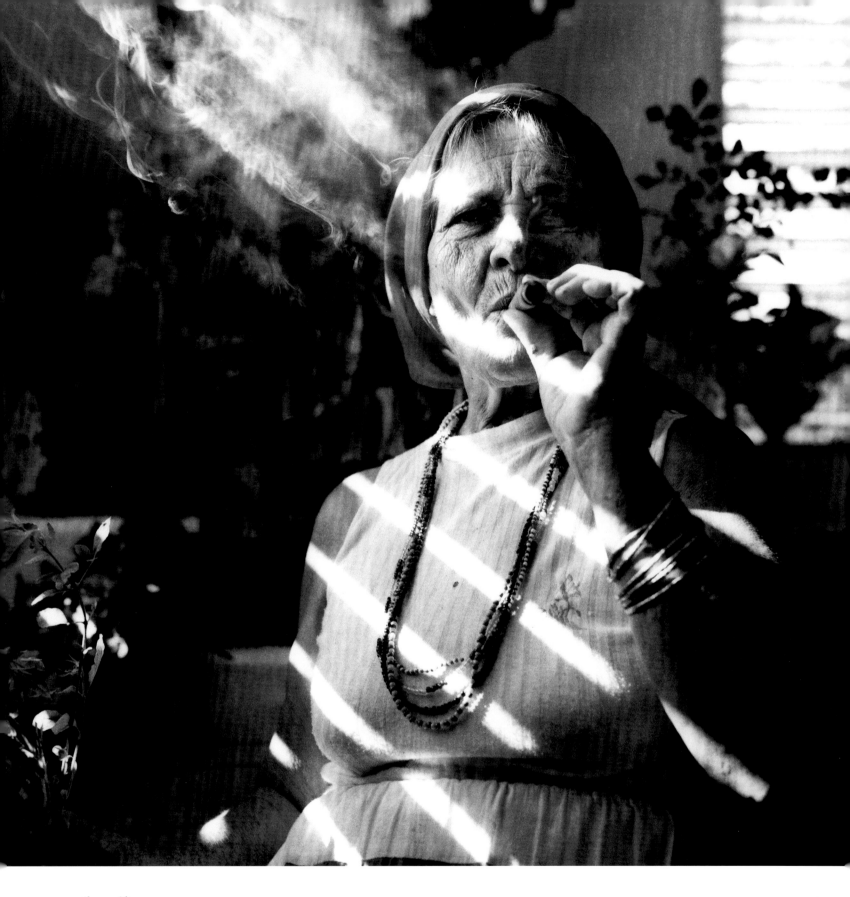

SANTERA **vor ihrem Altar.**
Pinar del Rio

SANTERA in front of her altar.
Pinar del Rio

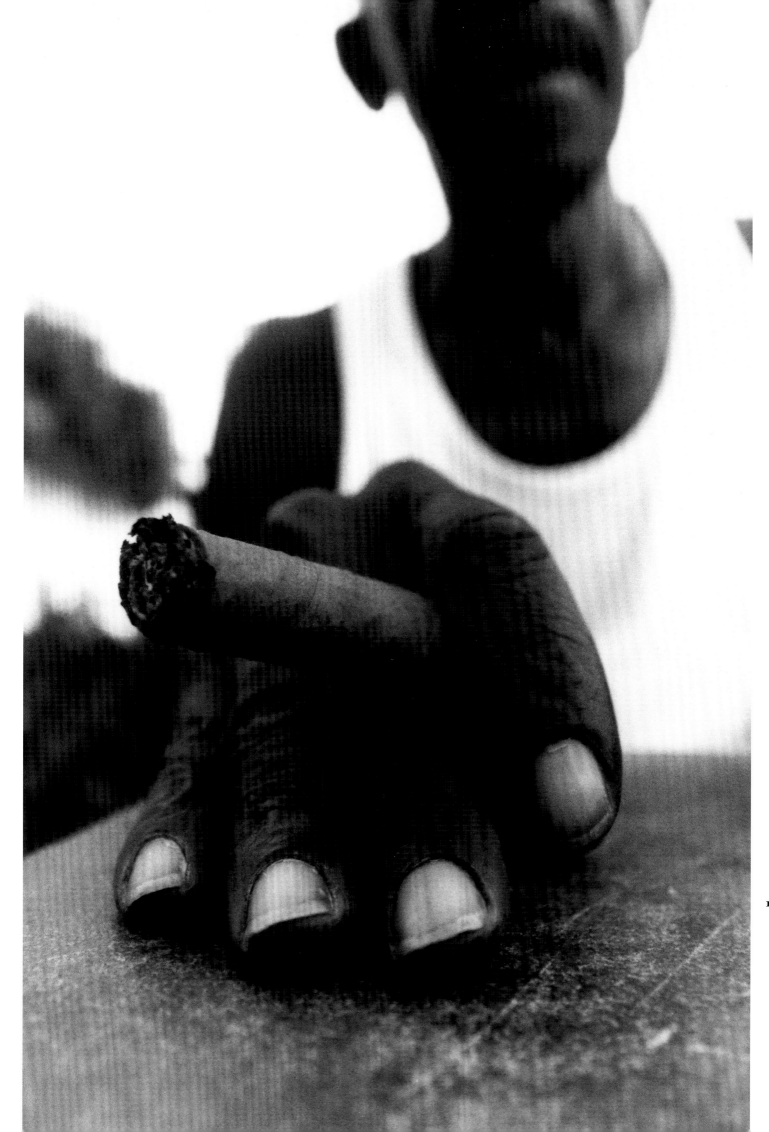

Schwarz und Weiss

Die SANTERIA und ihre verschiedenen Abwandlungen
gelten in Kuba als synkretistische Religionen, die sich
(wie auch andere) aus der Religion der Yoruba in Afrika
und der Tradition des spanischen Katholizismus entwickelt
haben. Ich persönlich empfinde diesen Synkretismus
eigentlich als Fassade, denn die christlichen Elemente sind
zwar vorhanden, aber nur auf einer äusserlichen Ebene.
Der Kern ist unbestritten und hundertprozentig schwarz-
afrikanisch. Das wirft unvermeidlich die Frage nach dem
weissen Anteil auf.
Obwohl die Religion eindeutig afrikanisch ist, entdeckte
ich zu meiner Überraschung, dass es ebenso viele weisse
wie schwarze SANTEROS und Glaubensanhänger gibt und
niemand damit ein Problem hat, beziehungsweise daraus
keinerlei Konflikte entstehen. Auf vielen meiner Foto-
grafien ist zu sehen, dass der SANTERO/PALERO weiss und
derjenige, der zur Befragung kommt, schwarz ist. Ich habe
niemals erlebt oder auch nur davon gehört, dass die Haut-
farbe Fragen aufgeworfen oder Probleme bereitet hätte.
Deshalb wird, ethnisch gesehen, Kuba als die weisseste der
karibischen Inseln betrachtet, obwohl seine Seele zutiefst
schwarz ist. Ob schwarz, weiss oder braun – jeder Kubaner
und jede Kubanerin ist sich seiner/ihrer schwarzen
Herkunft bewusst.
Weisse Gewänder verbindet man unmittelbar mit ORISHAS.
Der reinste ORISHA, der als der wichtigste Gott gilt,
ist Obatala. Seine Farbe ist weiss, seine Frucht ist die
Kokosnuss. Initiierte der SANTERIA sollten in ihrem ersten
Jahr nur weisse Kleidung tragen. SANTEROS und BABALOWS
(Höchstrangige) tragen während der Befragung und
vieler Zeremonien ebenfalls weisse Gewänder.

Black and White

SANTERIA and its branches are recognized in Cuba as
essentially syncretic religions, a mixture of, among others,
the African Yoruba religion and Spanish Catholic tradi-
tion. I personally found this syncretism to be essentially
a façade. The Christian elements are present but
only on a superficial level. The essence is without a
doubt 100% black African. This inevitably raises
the question of "whiteness".
To my surprise, I found that although the religion is
clearly African, there are as many white santeros
and followers as there are black, and this in no way
causes a problem or a conflict for anyone. As many
of my photographs reveal, the SANTERO/PALERO consul-
tant is white, and the person coming for the consultation
is black. I never experienced or even heard of any issues
arising because of skin color.
That is why although Cuba is considered the whitest
of the Caribbean countries (ethnically), it is easily
the blackest in soul, and every Cuban, black or
white, mulatto or olive-skinned is aware of his/her
blackness.
White clothing is directly connected to the ORISHAS.
The purest of the ORISHAS, the one who is considered
the head, is Obbatala. His color is white. His fruit
is the coconut. SANTERIA initiates are supposed to wear
only white for the first year. SANTEROS and BABALOWS
(highest in rank) also wear white during consultations
and for many ceremonies.

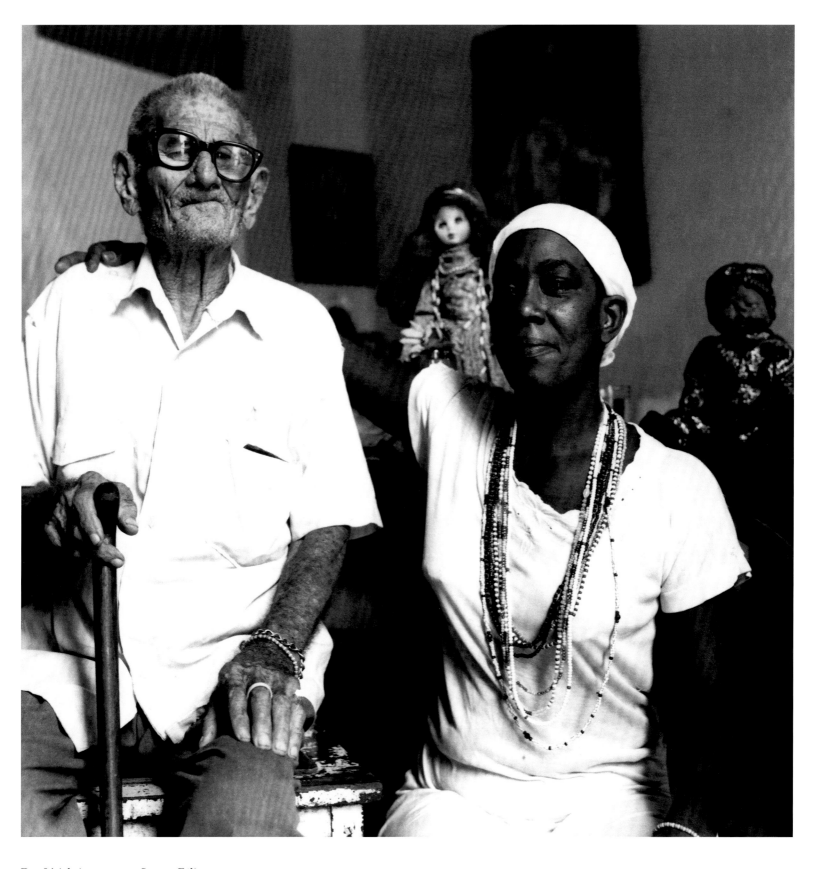

Der 94-jährige SANTERO Segura Félix
mit seiner zuletzt initiierten
«Patentochter» (iyawó).
Pueblo Nuevo, Mantanzas

94 year old SANTERO Segura Felix
with his recently initiated (iyawó)
"goddaughter".
Pueblo Nuevo, Matanzas

Folgende Doppelseite
Segura Félix und seine «Patentöchter».

Following double page
Segura Félix and his "goddaughters".

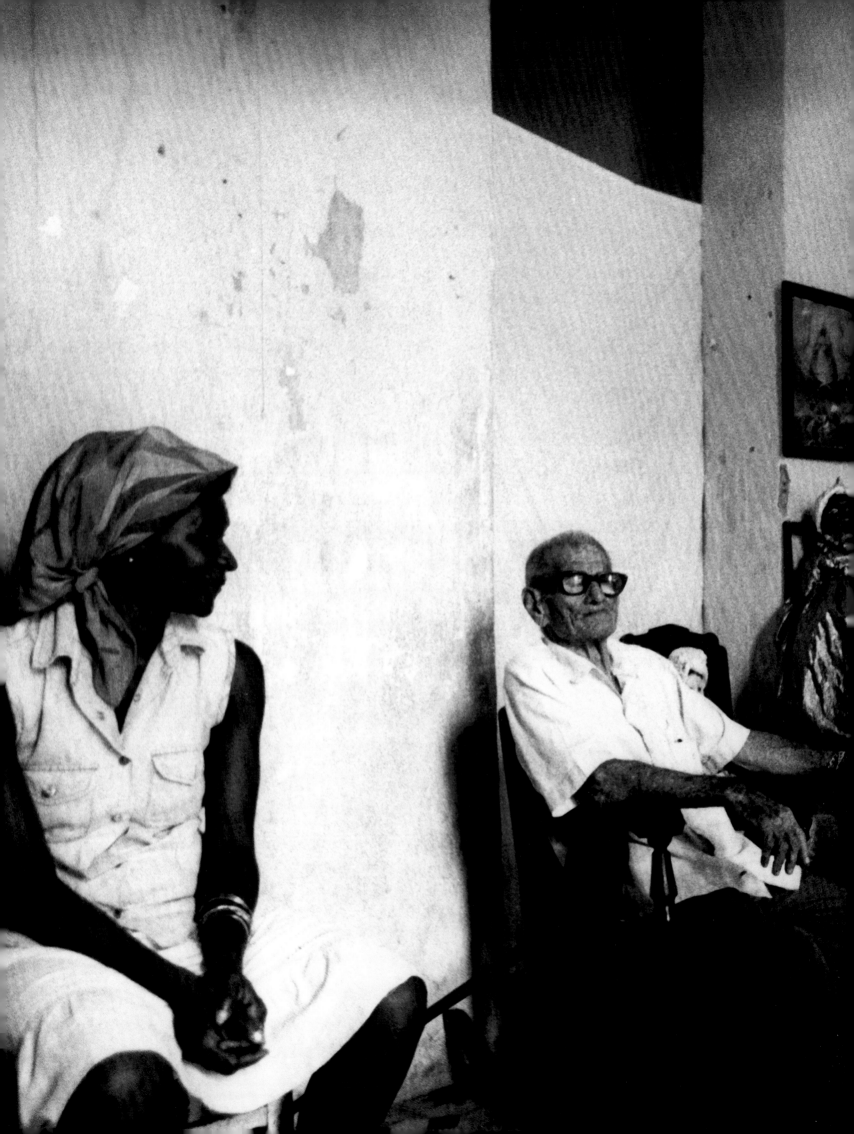

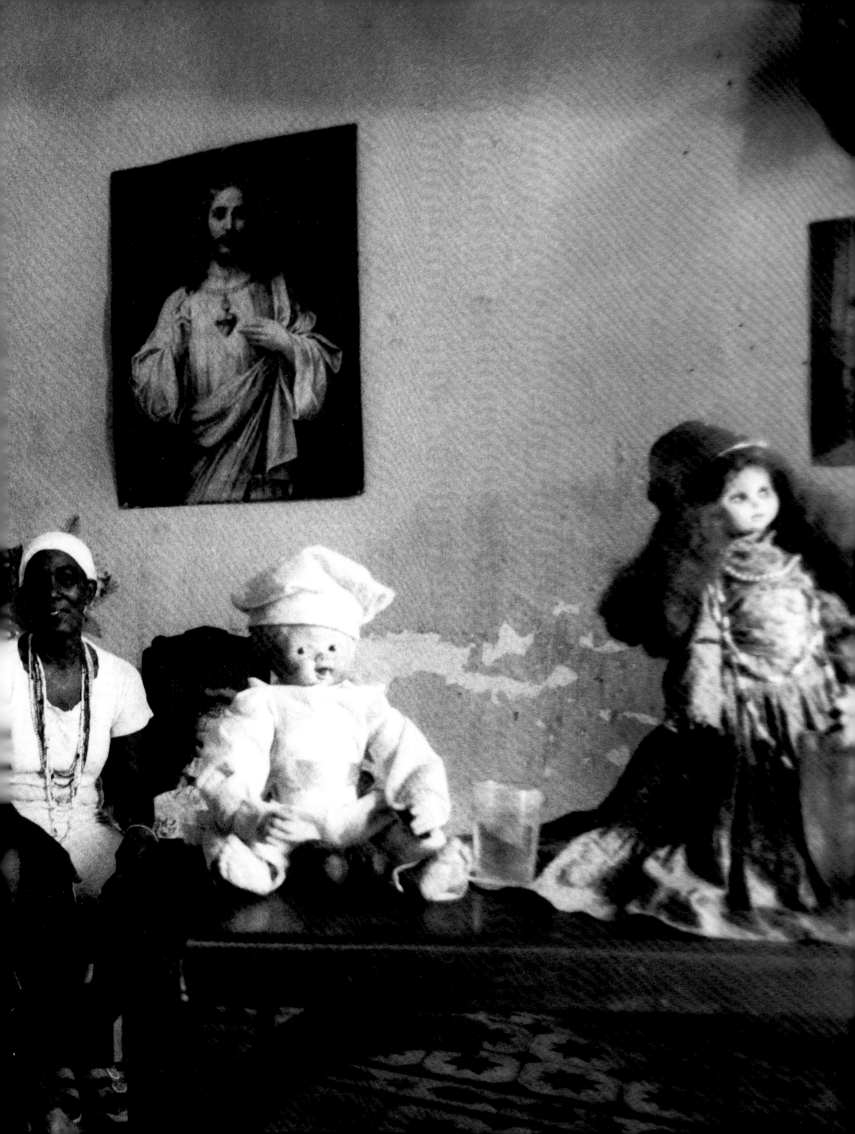

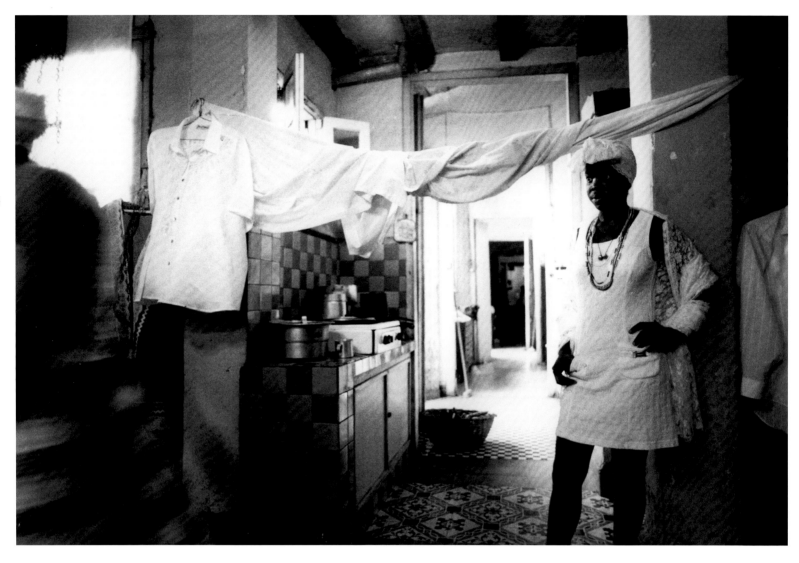

Junge iyawó (in die SANTERIA **Initiierte).**
(Initiationszeremonie)

Young "Iyawó" (SANTERIA Initiate).
(initiation ceremony)

Folgende Doppelseite
Den Segen Yemayas empfangend.

Following double page
Receiving the blessing of Yemaya.

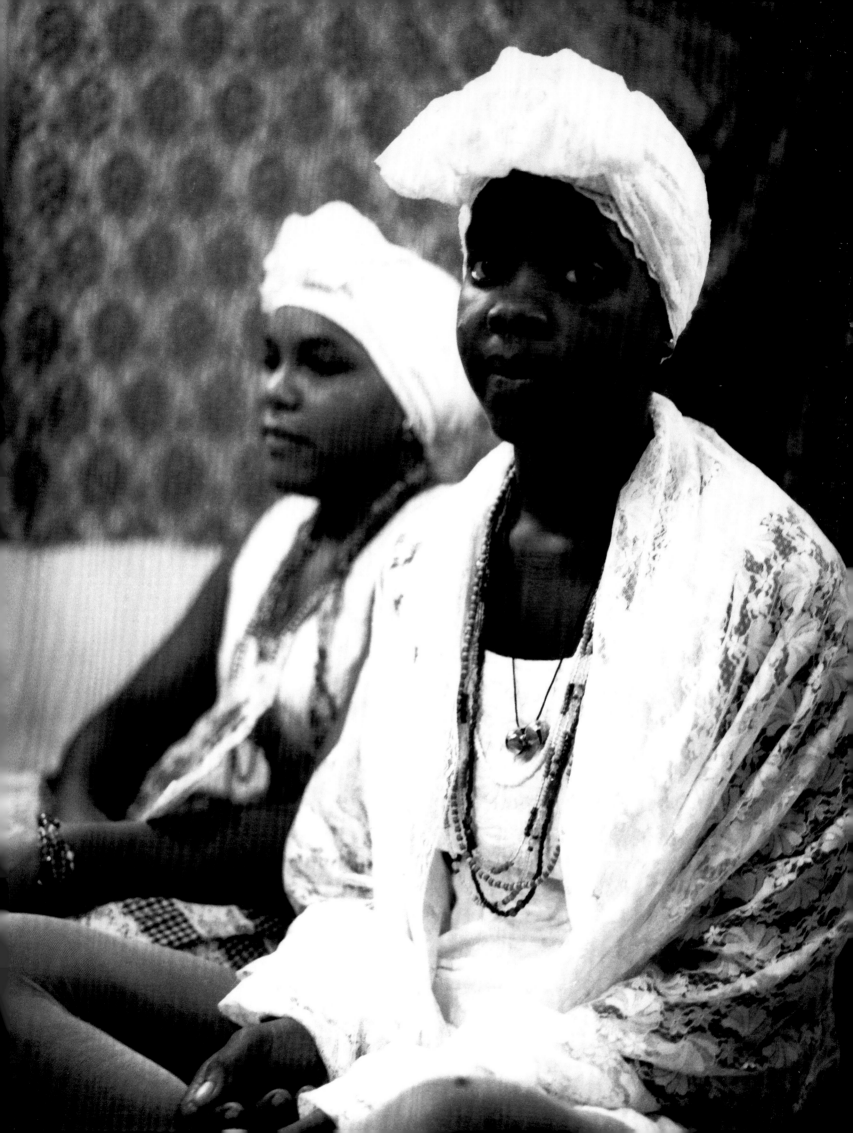

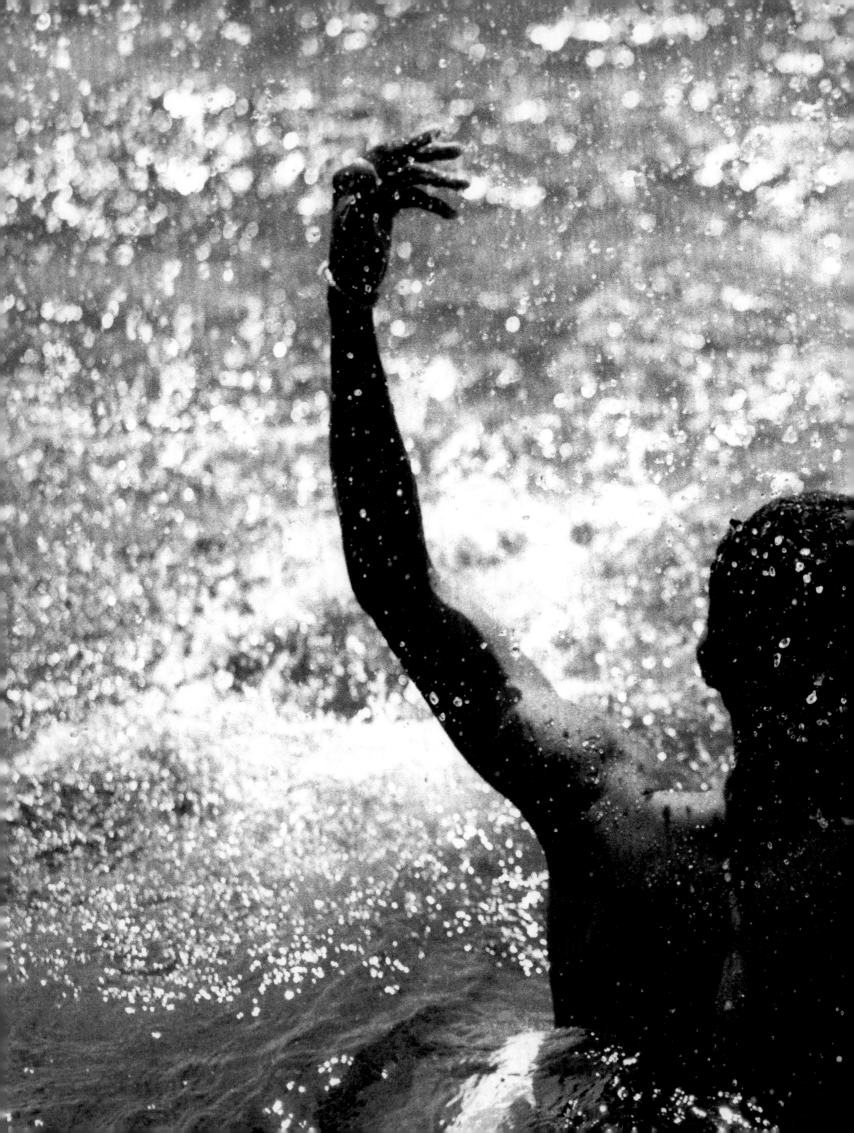

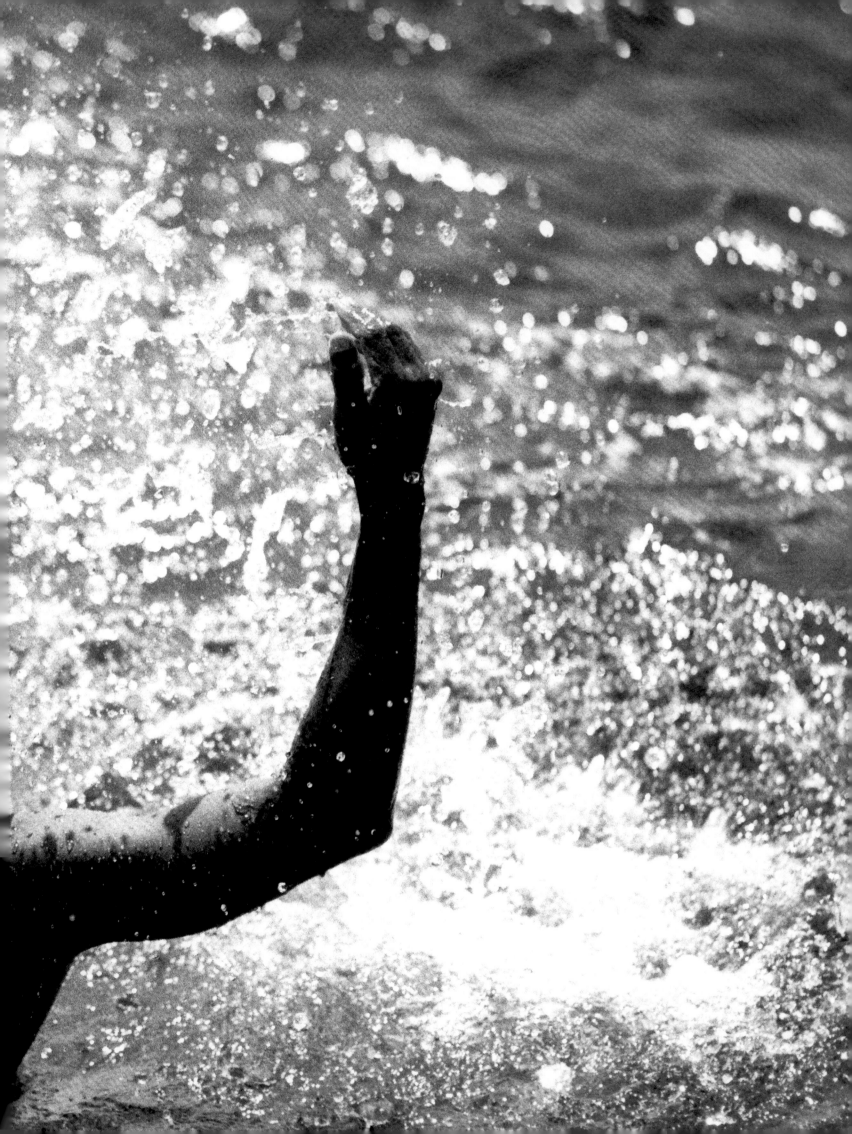

Die Orishas
wurden stets befragt,
bevor fotografiert
wurde.

The Orishas
were always consulted
before taking
any photographs.

Die Verbindungen der Orishas

The Orisha Correlations

Yoruba	Bantu	Catholic
Eleggua	Lucero	Niño de Atocha
Oggun	Sarabanda	San Pedro / St. Peter
Ochossi	Caza Mundo	San Norberto / St. Norbert
	World Hunter	
Chango	Siete Rayos	Santa Barbara / St. Barbara
	Seven Lightening bolts	
Babalu Aye	Coballende	San Lazaro / Saint Lazarus
Aggayu	Brazo Fuerte	San Cristobal / Saint Christopher
		Strong Arm
Obatala	Tiembla Tierra	Virgen de la Mercedes / Virgin of Mercy
	Earth Shaker	
Yemaya	Baluende	Virgen de Regla
Oya	Centalla Eridoque	Sta Teresa de Jesus / St. Theresa
Oshun	Mama Chola	Virgen de la Caridad / Virgin of Charity
Orula	-	San Francisco de Assis / St. Frances of Assisi
Olofi	Zambi	Dios Supremo / God